중국 청동기의 미학

Aesthetics of Chinese Bronze

중국 청동기의 미학 Aesthetics of Chinese Bronze

초판 1쇄 발행일	2018년 6월 29일		
초판 2쇄 발행일	2018년 10월 19일		

지은이	정 성 규		
펴낸이	손 형 국		
펴낸곳	(주)북랩		
편집인	선일영	편집	오경진, 권혁신, 최예은, 최승현, 김경무
디자인	이현수, 김민하, 한수희, 김윤주, 허지혜	제작	박기성, 황동현, 구성우, 정성배
마케팅	김회란, 박진관, 조하라		
출판등록	2004. 12. 1(제2012-000051호)		
주소	서울시 금천구 가산디지털 1로 168, 우림라이온스밸리 B동 B113, 114호		
홈페이지	www.book.co.kr		
전화번호	(02)2026-5777	팩스	(02)2026-5747

ISBN 979-11-6299-134-3 03600(종이책)

이 도서의 국립중앙도서관 출판예정도서목록(CIP)은 서지정보유통지원시스템 홈페이지(http://seoji.nl.go.kr)와 국가자료공동목록시스템(http://www.nl.go.kr/kolisnet)에서 이용하실 수 있습니다.
(CIP제어번호 : CIP2018014685)

(주)북랩 성공출판의 파트너

북랩 홈페이지와 패밀리 사이트에서 다양한 출판 솔루션을 만나 보세요!

홈페이지 book.co.kr • **블로그** blog.naver.com/essaybook • **원고모집** book@book.co.kr

중국 청동기의 미학

Aesthetics of Chinese Bronze

정성규 지음

북랩 book Lab

머리말

중국의 고대 청동기 문화는 인류역사상 청동기를 예술로 승화시킨 찬란한 중국문화의 정수이다. 언사현(偃師縣) 이리두(二里頭) 지역에 대한 고고학적 발굴로 그동안 전설로만 전해오던 하(夏) 왕조의 실체를 확인하게 되었다. 기원전 2100년경에 시작된 하 왕조의 유적지에서 초기의 청동기들이 발견되었다.

그 후 기원전 1600년경에는 상(商)왕조가 탄생하였으며 이어서 기원전 1027년에 주왕조가 탄생하였다. 이때부터 더욱 정교하고 다양한 청동기가 생산되었다. 고대에 청동기를 제작한 중요한 사유는 정치권력의 상징으로서, 재부(財富)의 수단으로서, 그리고 제사에 사용하는 예기(禮器)로 사용함이 주목적이었다.

이러한 예기는 정치적인 행사나 제사에서 사용하는 취사(炊事), 식기(食器), 주기(酒器), 수기(水器)를 예기(禮器)로 통칭하며 그밖에 거마기(車馬器)와 무기, 악기, 계량기, 각종 공구(工具), 기타 잡기(雜器)로 분류하고 있다.

본서에서는 중국 고대 청동기의 분류나 고고학적 견해보다는 상나라와 주나라 시대의 청동기에 대하여 미학적(美學的)인 관점에서 독자 여러분과 함께 고대 중국인의 미(美)에 대한 기원과 심미관을 추적하고자 하였다. 또한 고대 청동기의 기형, 문양, 용도, 색상, 재료에 대하여 연구하여 이러한 요소들이 어떻게 청동기에 적용되었는지를 밝히려고 노력하였다.

미학적(美學的)이라는 단어가 포함하고 있는 다양한 의미는 너무나 많아서 본서에서 전부 논하기란 어려운 일이다. 먼저 문화인류학적 관점에서 토테미즘 같은 다양한 문화의 형태를 알아야 하며 선사시대의 여러 가지 도안들과 유물들을 분석하여 우리가 이해할 수 있는 패턴을 찾아야 할 것이다. 그러한 패턴이 하(夏)왕조와 상(商)왕조, 그리고 주(周)왕조에서 한대(漢代)에 이르기까지 어떻게 고대 청동기에 표현되었는지 연구하는 것이다. 이러한 과정 속에서 우리는 고대 상·주 청동기의 미학적(美學的) 요소를 알게 되기를 희망한다.

그리고 동시대의 문화, 정치, 법률, 사회제도, 철학, 과학, 예술에 이르기까지 종합적인 배경을 담아야 중국 고대 청동기의 미학적인 관점을 이해할 수 있다고 본다.

이 책에서는 이러한 중국 고대 청동기의 미학적 요소가 지난 역사를 통하여 어떤 분야에 영향을 미쳤으며 그 결과는 어떠하였는지 그러한 영향의 조각들을 찾고자 한다. 여러분도 잘 아시다시피

5

이미 전국시대 말기에 저술된 세본(世本)과 사기(史記), 좌전(左傳) 등에서 각종 청동기 제작과 구정(九鼎)에 얽힌 이야기가 나오는 것으로 보아 청동기는 고대 중국사회에서 매우 중요한 생산품이며 그 영향과 역할 또한 심대한 것이었음을 유추할 수 있다.

뿐만 아니라 한대(漢代)에 이미 청동기에 대한 관심이 지대해서 한 무제(武帝)는 B.C. 116년에 산시성 펀하(汾河) 유역에서 청동정이 한 점 발견되자 이를 신비하게 생각하여 그해부터 연호를 원정(元鼎)으로 고치기까지 하였다.

한 선제(宣帝, B.C. 74~B.C. 49) 시기에는 금석문 연구에 조예가 있는 장창(張敞, ?-51 B.C.)은 청동 정(鼎)에 새겨진 명문을 해석하여 주나라의 신하였던 이신(尸臣)이 왕으로부터 상으로 받은 것임을 증명하기도 하였다. 그리고 후한의 허신 등이 연구하였다.

시대가 흐르면서 송대(宋代)에 이르러 고대청동기연구가 광범위하게 이루어졌고 하(夏)나라의 구정전설에 영향을 받아 청동기 관련 문헌에 하기(夏器)라는 항목이 있기도 하였다. 원·명 시대에는 유학의 번성으로 청동기 연구가 거의 없었으며 청대에 이르러서는 다시 활기를 띠어 서청고감(西淸古鑑), 영수감고(寧壽鑑古) 등 여러 문헌들이 저술되었다.

근, 현대에 이르러서는 롱겅(容庚)의 『상대이기통고(商代彝器通考)』, 1935년 류티즈(劉體智)의 『소교경각금문탁본(小校經閣金文拓本)』, 1981

6

년 쑨즈추(孫稚雛)의 『금문저록간목(金文著錄簡目)』, 1990년 장광츠(張光直)의 한국어판 『신화미술제사(神話美術祭祀)』, 1994년 중국사회과학원 고고연구소에서 편찬한 『은주금문집성(殷周金文集成)』, 지난 2003년 류위(劉雨)가 편찬한 『근출은주금문집록(近出殷周金文集錄)』, 지난 2005년 리쉐친(李學勤)의 한국어판 『중국 청동기의 신비』 등의 도서와 많은 논문들이 저술되었다.

그러나 이러한 저술들은 주로 청동기의 명문에 대한 연구가 주종이었다. 그리고 시대나 기형과 문양을 연구하여 종류별로 분류하는 데 중점을 두었으며 예술이나 심미적인 분야에 대한 체계적인 연구저술은 아니었다. 그러므로 중국 고대 청동기의 미학적 기원과 본질에 대하여 연구하는 것은 오히려 늦은 감이 있다고 생각된다.

본서에서 제시하는 중국 청동기의 미학(美學)에 대한 서술방향은 대략 다음과 같다.

먼저 청동기의 역사 및 재료학적 탐구와 함께 기형과 문양을 알아보았다. 그리고 예술로서의 미학에 대하여 본격적인 담론을 전개하여 바움가르텐(Baumgarten, 1714~1762, 독일)에서 시작된 현대의 미학(美學)이론으로서 풀어보았다. 여기에서 발굴한 중요한 주제는 상징미학이다. 그리고 미학의 분화를 시도하여 필자가 정리하고 요약한 것이 기호미학과 조형미학이다.

상징미학은 '알레고리(allegory)', '일루전((illusion)', '스키마(Schema)'라는 도구를 사용하여 분석을 하였다. 기호미학은 '의미의 원천', '의미의 생성방식', '의미의 구조', 그리고 '의미의 맥락', '의미의 통로', '의미의 형태'라는 과제를 가지고 기호미학의 생성과 전달을 고찰하였다. 조형미학은 조형의 요소를 '통일성', '규모와 비례', '균형', '선', '형태', '질감', '원근법', '명도', '색채'라는 아홉 가지 항목으로 분류하여 조형미학의 중요한 맥락을 살펴보았다.

본서는 중국 고대 청동기의 숨어있는 미학적 비밀을 밝히려고 노력하였다. 특히 미학이라는 현대적 학문을 응용하여 현대인의 시각으로 해석을 시도하였다.

또한 본서는 미학, 예술, 역사, 고고학, 물리학, 건축학, 인류학 등 다양한 분야의 정보들을 포함하고 있으며 때문에 학문 간 융합이나 복합의 개념도 일부분 표현하였다. 이것은 중국의 고대 청동기를 연구함에 있어서 학제적(學際的, interdisciplinary)인 방법론이 필요함을 절감하였기 때문이다. 그동안 청동기의 감정에 대한 구체적인 이론이나 기준이 없어서 개인의 경험이나 육감에 의존하는 사례가 대부분이며 이로 인한 폐단이 많은 것이 사실이었다. 본서에서는 감정이론의 기준으로 "불완전성의 정리"와 "불확정성의 원리", 그리고 "무죄추정의 원칙"을 제안하였으며 총 8개 항목의 구체적인 평가방법을 제시하였다.

청동기 연구에 중요한 것이 역사적인 편년이다. 본서에서는 중국

청동기의 기원을 탐구하기 위하여 앙소문화 같은 신석기 시대의 토기와 채도의 양식을 인용하였다. 그리고 청동기 시대를 서술하기 위하여 하(夏, B.C. 2100~B.C. 1600)나라, 상(商, B.C 770~B.C. 256)나라, 서주(西周, B.C. 1027~B.C. 771), 동주(東周: B.C770~B.C256), 춘추전국(春秋戰國: B.C. 770~B.C. 221), 그리고 진(秦, B.C. 221~B.C. 206), 전한(前漢, B.C. 206~~A.D 8), 신(新, A.D 8~A.D 25)을 거쳐서 후한(後漢, A.D. 25~A.D. 220)까지를 포함하였다. 그러나 편의상 본서에서는 가장 중요한 청동기시대인 상나라와 주나라를 상정하여 상·주시대라고 표현하였으니 양해를 바란다.

고대 청동기를 다루는 이야기를 하다 보면 필자나 독자들이나 약간 무료할 수 있다. 그래서 알레고리(寓意的 상징)에서는 청동 다목호(多穆壺)를 통하여 불교의 팔보(八寶)의 상징을 실물로서 소개하였고 길상(吉祥)숫자와 관련된 기물로는 청동 죽절대향로(竹節大香爐)를 사례로 설명하였으며 도자기에서 나타나는 알레고리 문양에 대하여는 청(淸) 광서(光緖)시기의 남지길상문다호(藍地吉祥紋茶壺)에 나타나는 꽃바구니, 복숭아, 연꽃 등 18종류의 우의적 문양을 통하여 상·주시대 청동기의 문양상징이 어떻게 확장되고 발전해 나갔는지 살펴보았다. 일루전(환상)에 대한 사례로는 한국의 민간신앙으로 전래되어오는 해인(海印) 도장에 대한 필자의 발견사례를 통하여 흥미와 현장감을 느끼도록 노력하였다.

필자의 연구가 한국에서 주로 이루어진 관계로 자료를 수집함에

9

한계가 있었으며 중국 청동기에 대한 미학연구 사례가 부족하여 애로가 많았음을 밝혀둔다. 이런 어려움 속에서도 중국 청동기에 대하여 국내에 소개된 몇 권의 귀중한 문헌이 크게 도움이 되었다. 부산박물관에서 2007년 6월 15일부터 9월 9일까지 상해박물관 소장품인 청동기와 옥기를 특별전시하는 기회가 있어 실물을 관찰하여 감각을 익힐 수 있었으며 이때 구입한 전시도록의 자료가 많은 도움이 되었다. 그리고 중국의 저명한 학자인 리쉐친 교수의 『중국 청동기의 신비』라는 서적이 국내에 번역(심재훈) 소개되어 기본적인 지식을 습득하게 되었고 고 장광직 교수의 『신화미술제사』라는 문헌도 번역(이철)되어 청동기의 역사 연구에 도움이 되었다.

그 외에도 리쩌호우 교수의 『미의 여정』, 『화하미학』, 『중국미학사(리쩌호우, 유강기 주편)』, 쉬진숭(許進雄) 교수의 『중국 고대사회』, 이중톈 교수의 『미학강의』, 장파 교수의 『중국미학사』, 장광직 교수의 『청동기시대』(상, 하), 시안시문물보호고고학연구소에서 펴낸 『중국시안의 문화유산―청동기』와 와타나베 소슈가 지은 『중국 고대문양사』 등의 문헌이 필자에게 많은 도움이 되었다. 이외에도 국내외 기라성 같은 중국 청동기 연구자와 미학과 기호학 학자와 연구자들의 훌륭한 저서와 논문에서 크게 도움을 받았다. 이분들의 선구적 연구와 저서가 없었다면 필자의 책은 세상에 나오지 못하였을 것이다. 중국 청동기 연구에 일생을 헌신하고 논문과 저서로서 후학들에게 학습의 기회를 주신 여러 학자들과 연구자들에

게 감사드린다.

또한 본문에 나오는 다양한 청동기 사진들과 인용한 내용들에 있어서 해당 도서의 저자와 발행인에게 개별적인 허가를 구하여야 마땅하지만, 현재 폐업이나 여러 사정으로 연락이 닿지 않는 곳이 많아서 부득이하게 이 글을 통하여 심심한 감사의 마음을 전한다.

본서는 큰 틀에서 보면 중국 청동기 미학에 대한 개론서의 성격을 가지고 있다. 무릇 개론서란 범위가 넓은 경우가 많으며 어떤 사실에 대하여 개념, 특성, 범주들을 설명하는 경우라고 하겠다. 개론서는 제3자의 입장에서 논리를 전개하는 것이 특징이나 본서에서는 일정 부분 필자의 주관이나 판단을 제시하였음을 알려둔다. 때문에 오류나 해석상의 실수가 있으리라 짐작된다. 이 점 널리 양해를 바라며 많은 질정을 바란다.

2018년 6월 23일

대한민국 부산에서 중국 청동기 연구자 鄭成奎 識

목차

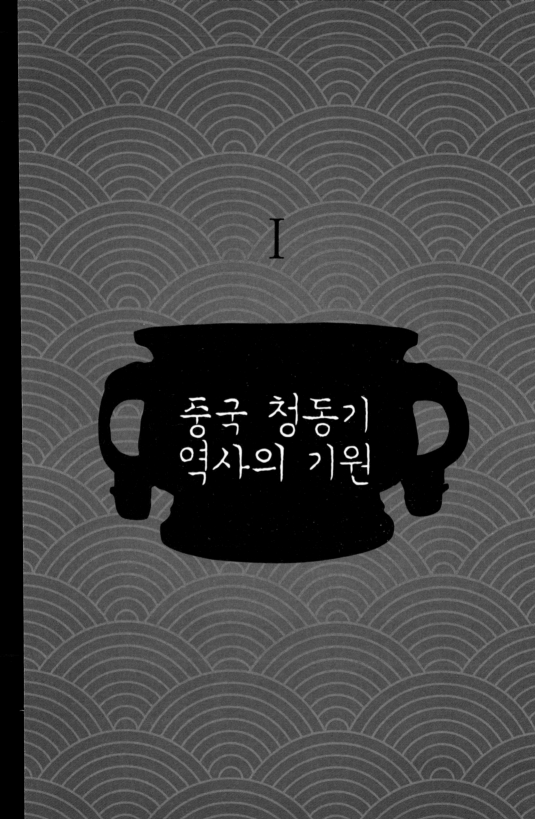

I

중국 청동기
역사의 기원

1.

역사의 시작

아득한 상고시대에 하늘과 땅은 구분 없이 하나였다.

천지만물은 혼합되어 있었는데 이러한 혼돈 속에서 인간이 탄생하였으니 그가 중국역사에서 첫 인간으로 알려진 반고씨(盤古氏)이다.

반고씨(盤古氏) 이후에 유소씨(有巢氏), 수인씨(燧人氏), 복희씨(伏羲氏), 신농씨(神農氏), 황제(黃帝), 전욱(顓頊), 제곡(帝嚳), 당뇨(唐堯), 우순(虞舜), 하우(夏禹)로 이어졌으며 이러한 인물을 위주로 한 중국 상고사는 원시시대로서 전설로 전하여 오는 역사이다.

필자는 본서에서 중국 고대 청동기의 미학을 탐구하고자 하므로 청동기가 처음 출현한 시기인 하(夏,약 B.C 2100년)왕조를 시작으로 하여 상(商), 주(周), 그리고 동한(東漢)시대가 끝나는 AD220년경까지의 청동기 문화를 중심으로 하여 서술하고자 한다.

2. 청동기의 역사

먼저 중국에서 상고시대에 발생한 여러 문화집단에서 이미 청동기가 생산되어 사용하였다는 사례들을 살펴보자. 1975년 감숙성(甘肅省) 동향임가(東鄕林家)에서 출토된 청동 칼은 감정을 거쳐 거푸집으로 주조하였음이 밝혀졌으며 청동성분으로 제작되었고 마가요문화(馬家窯文化) 유형의 지층에서 발견된 것으로서 방사성탄소연대 측정법에 의하여 확인한바 기원전 약 3000년경 정도로 확인되었다. 그리고 1973년 협서성(陝西省) 임동(臨潼) 강새(姜塞)의 앙소문화(仰韶文化)유적지에서는 반원형의 동편(銅片)이 하나 발견되었다. 감정 결과 이 동 조각은 황동(黃銅)으로서 아연이 함유된 동합금임을 알 수 있었다. 이곳에서 채취한 목탄의 방사성 탄소연대측정결과 기원전 4700여 년에 이른 것이 확인되었다. 최근 학자들의 실험을 통하여 당시의 원시적인 제련방식으로도 동·아연광에서 황동이 채취될 수 있음이 입증되어 앙소문화 시기에 황동이 존재하였을 가능성이 있다고 보고 있다.

또한 1955년 하북성(河北省) 당산(唐山) 대성산(大城山)의 용산문화 (龍山文化) 유적지에서 동장식 두 점이 발견되었다. 별다른 문양은 없고 질박한 두기물의 상부에는 각각 구멍이 뚫려있어 당시 사람 들이 실을 끼워 묶어서 몸에 걸고 다닌 장식물로 짐작하고 있다. 이 동 장식물들은 4000년 전 용산문화 지층에 속하는 입구 근처 에서 발견되었다. 이 장식물 두 점은 감정을 거쳐 홍동임이 확인되 어 그 당시 청동은 사용이 되지 않아 홍동으로 입증되면서 용산문 화에서도 동을 제련하여 동기를 제작하였음을 알 수 있다.[1]

고대 중국에서 청동기와 관련된 최초의 정치집단은 하(夏)왕조 였다.

오랜 세월 동안 하왕조는 전설로 치부되어 실체가 없는 국가였 다. 그러나 1959년 현재 황하의 바로 남쪽에 위치한 낙양에서 그 리 멀지 않은 언사현(偃師縣)에 있는 이리두(二里頭)에서 하왕조의 수 도라고 추정되는 거대한 왕궁유적이 발견되었다. 하왕조는 청동기 를 제작하게 된 최초의 국가이다. 청동기를 주조하게 된 기술적 기 초는 앞서 앙소문화와 용산문화를 거치면서 원시적인 토기를 제 작한 경험이 축적되어 청동기 제작에 응용하게 되었다고 본다.[2]

그러나 무엇보다도 우리의 호기심을 불러일으키는 것은 전설처 럼 전해 내려오는 구정(九鼎)에 관한 이야기이다.

구정에 대한 역사적인 기록 중 제일 앞선 것이 『좌전』, 「선공」, 3

1 리쉐친 저, 심재훈 역, 『중국 청동기의 신비』, 학고재, 2005, p18-20
2 존 킹 페어뱅크, 중국사연구회 역, 『신중국사』, 까치, 2000, p49-53

년이다. 여기에는 이러한 내용이 실려 있다.

> 옛날 하(夏)왕조는 덕이 있었으므로 정을 만들었던 것인데, 그 방법으로 구주의 방백에게 먼 지방에서 제사 드릴 때 쓰는 희생물을 그려 보내도록 하고, 금동을 공급받아 정(鼎)을 주조하여 그 동물들의 형상을 새겨 놓았습니다. …(중략)…그러한 희생물을 잘 사용하여 하늘과 땅이 화합할 수 있게 하였으며, 그렇게 함으로써 하늘의 복도 받을 수 있었던 것입니다. 그러다가 걸임금에 이르러 덕이 없음으로 그 정(鼎)이 상으로 옮겨가게 되었으니 그동안 6백 년을 지켜온 것이며, 상의 주임금 또한 포악한 정치를 하매 다시 주(周)로 옮겨지게 되었습니다. 덕이 밝을 때는 그 정이 비록 작더라도 무겁게 느껴지는 것이며 간사한 무리들이 정치를 혼란스럽게 하면 비록 크다 할지라도 가볍게 보이는 것입니다. 하늘이 덕 있는 자를 돕는 것에도 정해진 햇수가 있는 것입니다. 주의 성왕(成王)이 겹욕(郟鄏)땅에 정을 설치한 후에 점을 치니 30세(世), 7백 년의 햇수가 나왔는데, 이는 바로 하늘이 명한 햇수인 것입니다. 지금 주나라의 덕이 조금 쇠하긴 했지만, 아직 천명이 바뀐 것은 아니니 정(鼎)의 경중을 물을 때가 아닌 듯합니다.

위의 글에서 우리는 구정은 국가를 상징하며 거기에는 각 지방의 동물 그림이 그려져 있고, 각 지방의 금속 또한 모두 그곳에 포함되어 있으므로 주왕(周王)은 여러 국가의 금속자원에 대한 사용권과 소유권을 가질 뿐만 아니라 각 나라의 〈천지를 교통하는 희생물〉까지도 장악하고 있었다는 것을 짐작할 수 있다.[3]

3 장광직, 이철 역, 『신화 미술 제사』, 동문선, 1995, p154-155

　이외에도 구정에 관한 기록은『묵자』의 「경주편(耕柱篇)」에도 나오며『사기』, 「초세가(楚世家)」에서도 언급하고 있다. 요약해보면 구정의 전설은 하왕조에서 비롯되었으며 최근 이리두 지역에 대한 고고학적 발굴로 하왕조의 실체가 밝혀지면서 그곳에서 발굴된 다수의 청동기를 생각할 때 구정의 전설은 거의 역사적으로 실재한 사실에 기초한 것임을 알 수 있다.

그림 01. 술잔 작(爵), 하(夏)왕조 시기 얼리터우 문화(다리는 후대에 부착함)

하왕조의 실체로 밝혀진 이리두 유적지의 고고학적 발굴에 의하면 하왕조에서 이미 청동기를 제작하였다는 증거가 되는 몇 가지 유물이 발견되었다. 종류를 살펴보면 청동 작(爵) 넉 점과 함께 단검(短劍), 화살촉, 낚싯바늘, 작은 방울, 송곳, 끌 등이 발견되었다. 또한 터키석이 상감된 패(牌)도 발견되었으며 이것에는 도철문을 새긴 것도 있었다.

이렇게 발견된 청동기들을 분석해보면 다음과 같은 내용을 알 수 있다.

1. 청동기를 주조하는 기술 인력이 존재하였으며 지속적인 생산을 통하여 다양한 청동기를 제작할 수 있었다는 점이다.

2. 고대 중국에서 청동기 시대의 서막이 열린 것은 기원전 4700년경 앙소문화에서 그 원류를 찾을 수 있으며, 본격적인 청동기 시대의 개막은 하왕조에서 시작되었다. 이 흐름이 상나라와 주나라로 이어지면서 제사, 농업, 군사, 생활용기 등 다양한 목적으로 청동기가 두루 사용되었다.

3. 한편으로 청동기가 당시 사람들의 미적 의식을 고양해서 모든 기물들이 상당히 정교하며, 미학(美學)적으로 성숙된 형태를 창조하여 예술적 경지로 나아갔다는 점이다.

Ⅱ

중국 청동기의
특징

1.
청동기의 재료학적 성분

청동기의 재료는 보통 청동이라고 부른다.

그러나 엄밀하게 말하면 중국 고대 청동기의 성분은 청동이 아니다.

청동이라는 단어는 고대 청동기의 동록(銅綠, 녹)은 보통 푸른빛을 내므로 별다른 의미 없이 관습적으로 우리는 청동이라고 말하고 있다.

중국역사에서 최초의 청동기는 홍동(紅銅)으로 밝혀졌다. 홍동은 보통 구리라고 알고 있는 광물이다. 홍동은 자연에서 발견되며 고대인들이 우연히 불을 피우다가 자연 상태의 구리 광물이 녹아서 액상을 이루는 것을 보고 시간이 흐르면서 가공하고 연마하여 생활에 필요한 기물을 제작하였다고 보고 있다. 중국에서 고고학적 발굴로 발견된 홍동유물은 용산문화 지층에서 발견된 동 조각 두 점이며 과학적 실험으로 홍동임이 밝혀졌다. 대략 기원전 2000년 이상의 연대이다. 그러나 홍동은 광물의 특성상 너무 유연하여 오히려 도구로 활용하기에는 단점이 많았다. 이러한 문제를 해결하려

는 오랜 노력 끝에 홍동에 주석을 첨가하면 부드러우면서도 강도가 높아지는 장점이 있음을 발견하게 되었다. 이렇게 고대인의 경험에 의하여 우리가 알고 있는 청동이 발명되었으며 이것은 엄격히 말하면 주석동(朱錫銅)이라고 해야 할 것이다.

그러나 현대에서는 습관적으로 주석동을 그냥 청동(青銅)이라고 부르고 있다.

중국의 고대인들이 경험이 축적되어 주석이 합금된 청동기를 제작하였을 수도 있지만 본 필자가 추정해본 바에 따르면 역으로 자연 상태에서 아연 원광이나 주석 원광을 발견하고 반복되는 경험에 따라 자연스럽게 구리에 주석과 아연을 배합하여 청동과 황동을 생산하였고, 동 제련 과정에서 강도나 유연성에 대하여 품질이 다른 청동을 발견하고 습관적으로 활용하면서 자연스럽게 주석을 배합하는 합금이 이루어졌을 가능성도 있음을 말하고 싶다.

필자의 주장과 비슷한 사례로 1973년 협서성(陝西省)의 앙소문화(仰沼文化)유적지에서 반원형으로 생긴 동 조각 한 점이 발굴되었다. 동 조각과 함께 발견된 주거지의 목탄에 대하여 방사성탄소 연대 측정을 한 바 기원전 4700년경에 이르렀으며 동 조각을 분석한 결과 아연이 합금된 황동으로 판명되었다. 이러한 사례를 참고해 보면 고대인들이 자연 상태에서 동을 제련하는 과정에서 아연을 발견하고 합금을 하였거나 아니면 우연히 합금이 되어 황동을 제작하였을 수도 있다고 본다.

오늘날 우리는 산업 활동에서 홍동(구리), 청동(구리+주석 합금), 황동(구리+아연 합금), 백동(구리+니켈 합금), 자동(紫銅, 구리+약 5% 내외 소량의 금 합금)을 구분하여 사용하고 있다. 물론 본 저서에서 주로 논하는 재료는 청동(朱錫銅, 구리+주석)임을 밝혀 둔다.

이제 구체적으로 청동기의 재료학적 구성에 대하여 알아본다.

1) 동(銅)

동은 구리이며 원자번호는 29번, 구리의 원소기호는 Cu이다. 구리(Copper)의 어원은 구리의 산지로 유명한 지중해 연안의 키프로스 섬의 라틴어명인 Cuprum에서 유래하였다. 한자에서 구리는 동(銅)으로 표현하는데 금속의 금(金)과 소리를 나타내는 동(同)을 합친 것이다.[4]

2) 주석(朱錫)

고대로부터 인간에게 친숙한 광물이며 주석석(朱錫石)에서 채취된다. 전체적으로 흰색을 보이는 부드러운 금속이다. 원자번호는 50번, 원소기호는 Sn이며 이 원소기호는 납과 합금이라는 뜻의 라틴어 stannum에서 유래하였다. 주석은 청동기 시대를 개척한 중요한 원료이다. 고대의 중국에는 주석의 산지가 주로 하남에 있었다고 전해지고 있다.

4 일동서원본사, 하바히로미츠 감수, 원형원 역, 『원소』, Gbrain, 2013, p113

3) 아연(亞鉛)

주대의 청동합금에 흔히 보이는 금속이다. 원자번호는 30번, 원소기호는 Zn이며 한자의 亞鉛이라는 단어를 풀어보면 鉛(납)과 비슷한 亞(아)류라는 의미가 있다. 즉, 납과 비슷한 금속이라는 의미가 함축되어 있다. 아연은 청백색으로서 공기 중에 산화되면 회흑색의 엷은 막이 생긴다.

상(商)나라 당시에 제작한 청동기를 보면 그 당시 청동공예가 얼마나 발달하였고 규모가 큰 것인지는 근년의 고고학적 발굴로 밝혀진 작업장을 보면 알 수 있다. 대략 1만 제곱미터가 넘는 청동기 작업장을 대하면 그저 말문이 막힌다. 이러한 대규모 제작 시스템을 갖추고 청동기를 생산하게 된 것은 고대로부터 축적된 기반기술이 있기 때문이었다.

기반기술은 먼저 재료에 대한 지식과 응용기술이었다.
상대의 청동기 재료는 우리가 익히 알고 있는 것처럼 동(銅), 주석(朱錫), 아연(亞鉛)이었다. 상나라 사람들은 위의 세 가지 금속을 가지고 관찰과 응용을 통하여 외관과 물성을 어느 정도 이해하고 있었기에 정교하고 견고한 청동기를 대량으로 제작할 수 있었다.

예를 들면, 순수한 주석으로만 주조된 창(戈)이 상대의 묘에서 출토된 것이다(張子高:化學史:30). 어떤 묘에서는 아연만으로 창을 만들어 저렴한 비용으로 부장품을 대용한 것도 발견되었다(馬得, 1955:52;

29

郭寶鈞, 1955: 97). 상나라 사람들은 벌써 이 세 가지 금속을 구분하여 제련할 수 있었다는 것을 우리는 알 수가 있다. 그러나 같은 청동기 물도 그 함량이 일정하다고 볼 수가 없으니(陳夢家, 1954: 54~56) 상나라 사람들은 아연이 용액의 유동성과 표면의 치밀도에 도움을 준다는 사실을 충분히 이해한 것 같지는 않아 보인다. 그들은 싼 가격에 주석을 대신 할 수 있었기 때문에 동에다 아연을 섞었을 뿐이며, 여전히 그 화학 성능을 잘 이해하지 못하였으므로 두께가 얇은 큰 기물을 주조하기가 어려웠다. 동주시대에 이르러서야 두께가 얇은 기물에는 아연의 함량을 높이게 되었다.(萬家保, 1974:111) 이것은 아연이 동에 일으키는 화학적 성질을 발견하였다는 증거이다.

30

고대 문헌에서 청동의 합금성분과 성능에 대하여 가장 분명하게 밝히고 있는 책은 전국시대 말기에 편집된 『고공기(考工記)』이다. 이 책에서는 합금의 성분에 대하여 다음과 같이 기술하고 있다.

> 그 금을 여섯으로 나누어 주석이 그중 하나를 차지하면 이를 종정(鐘鼎)의 정확한 비율이라고 말한다. 금을 다섯으로 나누고 주석이 그중 하나를 차지하면 이를 도끼(斧斤)의 정확한 비율이라고 말한다. 금을 넷으로 나누어 주석이 그중 하나를 차지하면 칼날의 정확한 비율이라고 말한다. 금을 다섯으로 나누고 주석이 그중 둘을 차지하면 창칼·화살촉의 정확한 비율이라고 한다. 주석이 반을 차지하면 이를 동경의 정확한 비율이라고 한다.
> 六分其金而錫居一, 謂之鍾鼎之齊, 五分其金而錫居一, 謂之斧斤之齊, 四分其金而錫居一, 謂之刀刃之齊, 五分其金而錫居二, 謂之削殺矢之齊, 金錫半, 謂之鑑燧之齊

　이러한 문맥에 따라 전통적인 해석에 의한 성분비율은 83.4%:16.6%; 80%:20%; 75%:25%; 66.7%:33.3%; 60%:40%; 50%:50%이다(梁律, 1955:54; 章鴻釗, 1955:21). 반면에 최근 학자들의 의견은 85.7%:14.3%; 83.4%:16.6%; 80%:20%; 75%:25%; 71.4%:28.6%; 66.7%:33.3%이다(萬家保, 1970:9-11; 楊寬, 冶鐵:17). 최근에 학자들이 주장하는 견해가 실험에 의하여 얻어낸 결과에 근접하고 있다.

　이런 사실들을 요약해보면 주석의 성분이 17%~20%가 될 때 청동의 재질이 가장 강인하여 도끼·창 같은 기물을 주조하기에 적당하다. 주석이 30%~40%의 비율로 합금하면 경도가 가장 높아 칼·화살촉 등과 같이 예리하고 강인한 기물에 적합하다. 한편으로 주석함량의 증가에 따라서 청동기물의 색상도 적동·적황·등황·담황으로 변하며 더욱 증가하면 회백색이 된다(郭寶鈞, 銅器:12). 그러므로 종정(鐘鼎)은 휘황한 적황색을 띠어야 시각적 효과가 크므로 동(구리)의 성분비율이 조금 높아야 하며 거울은 얼굴을 비춰보아야 하므로 회백색이 효과적이어서 주석의 성분 비율이 높아야 하였다.

　상나라 사람들이 청동을 무엇이라 불렀는지 지금 명확히 알 수는 없다. 다만 청동을 가르키는 단어가 금(金)이라는 문자였다는 것은 알 수 있다. 금(金)자는 원래 금속의 통칭이었다. 그리고 가장 흔하게 쓰이는 금속이 청동이었기 때문에 금(金)은 대부분 청동을 지칭하는 문자였다. 세월이 흐르면서 차츰 동(銅)은 청동 혹은 순

동이라 부르게 되었으며 금(金)은 그야말로 황금을 가리키는 말로 정착되었다. 한대(漢代)에 이르러 금자는 대부분 황금을 가리키는 말로 사용되어 동과는 분명히 다른 의미를 지니게 되었다. 청동기의 금문에 나타나는 동(銅)자는 형성자로서 처음에는 이미 주조된 청동기물만을 가리켰으며 주조의 소재인 청동이나 순동을 말하는 데 쓰이지 않았던 것 같다. 원료인 동(銅)은 여전히 금(金)이라 불렀다.[5]

32

5 허진웅, 홍희 역, 『중국 고대사회』, 동문선, 1998, p167-173 인용 후 재구성함

2.

상·주 청동기의 형태기원

　인간이 만든 수많은 기물 중에서 중국 고대 상·주시기에 창조된 청동기의 형태만큼 다양한 것도 드물다고 본다. 근본적으로 역사와 문화의 흐름에서 살펴보면 신석기시대의 앙소문화(仰韶文化, B.C. 5000~B.C. 3000) 지역과 대문구문화(大汶口文化, B.C. 4500~B.C. 2500) 지역, 용산문화(龍山文化, B.C. 3000~B.C. 2200) 지역, 동남연해문화(B.C. 2500~B.C. 500) 지역 등에서 그 원류를 찾아볼 수 있다. 다양한 토기와 채도(彩陶) 등에서 조금씩 변화되고 분화되어서 이리두(二里頭)의 하(夏, B.C. 2100~B.C. 1600)나라에서 초기 청동기 시대의 꽃을 피웠다. 상대의 주기(酒器)인 작(爵), 가(斝), 고(觚), 각(角), 치(觶), 호(壺), 유(卣) 등을 조용히 살펴보면 각각 개성이 뚜렷하다. 하나라로부터 상나라, 주나라에 이르기까지 넓은 의미에서 청동기의 형태나 문양은 신석기시대의 도기에 그 원형이 있다고 보아야 한다. 예를 들면, 작(爵)은 신석기시대의 도기에 원형이 있으며 그것을 기원으로 하여 상대전기에는 주둥이 부분이 대롱처럼 생겼으나 서서히 밭고랑처럼 골이 파였으며 바닥은 초기에는 평평하였으나 후기

로 가서는 둥근 형태도 등장하여 더욱 고도화된 모습을 보여주고
있다. 이렇게 고대의 청동기는 대부분 신석기시대로부터 이어져오
는 여러 문화권에서 융합되고 분화되어서 상·주시대에 그 형태가
정착된 것이라고 하겠다.

본서에서는 청동기의 미학을 주제로 하여 전개하고 있으므로 청
동기의 분류나 기능은 간단하게 소개하고자 하니 독자들의 양해
를 바란다.

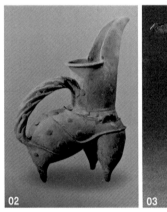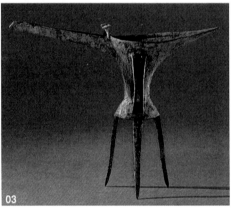

그림 02. 용산문화 백도규(白陶鬹), 산동성 유방 출토, 형태로 보아 청동 술잔의 제작에 영향
을 미친 것으로 짐작된다.
그림 03. 술잔, 작(爵), 하(夏) 왕조 시기, 얼리터우 문화

하(夏)나라를 국가의 형태로 편년을 하는 시기는 대략 기원전
2100년 정도의 아득한 옛날이다. 그야말로 신석기시대와 청동기시
대가 혼재되어있는 역사의 여명(黎明)기이다. 이 시기에는 문자도 제
대로 갖추지 못하였고 사람들은 동굴에서 겨우 벗어나 수혈식 주

거를 시작할 때였다. 그러므로 이 시기의 청동기는 서서히 초보적인 모습을 갖추고 여러 가지로 분화하였다. 물론 넓은 중국대륙의 여러 곳에서 청동기가 생산되었지만, 초기 청동기 제작과정에서 형태, 용도, 기능에 있어서 어떤 상황이 발생하였는지 전혀 알 수는 없는 실정이다. 또한 그들의 심미관(審美觀)도 짐작할 수 없기 때문에 하나라에서 상·주, 한(漢)대에 이르기까지 무려 2,300여 년이 넘게 발전한 청동기 문화이므로 발생 당시의 상황을 유추해볼 필요가 있다고 할 것이다.

필자는 B.C. 2100년경 하(夏)나라에서 시작한 상·주시대의 고대 기물의 형태를 유추함에 있어서 대략 다음과 같이 자연기원설, 인체기원설, 기능기원설, 경험축적설이라는 4가지로 가정하여 정리를 해보았다. 이것은 막연하게 신석기시대의 토기나 채도에서 형태와 문양을 계승하였을 것이다 하는 것과는 다른 각도에서 살펴보는 것이다. 청동기의 탄생과 발전과정에서 초기의 몇 가지 종류에서 다시 수십 가지로, 그리고 수백 가지로 분화 발전된 청동기의 다양한 형태에 대하여 그 원류(原流)를 찾아보고자 하는 필자의 갈급한 마음에서 제안하는 것이니 참고하여 주기 바란다.

1) 자연기원설

기물의 형태가 자연에 기반하고 있다는 이론이다. 산의 모습, 하천의 모습, 나무의 모습 등 여러 가지 자연경관과 바위, 식물의 열매, 동물의 모습 등 개별적인 형태에서 모티브를 취하여 기물의 형

35

태를 창조하였다고 보는 것이다. 이것은 실제로 상·주 청동기에서 많이 보이는 모습이다. 호랑이 형태의 유, 코끼리 형태의 준, 부엉이 준, 소 모양 준, 돼지 모양 준 등과 같이 자연에 있는 동물의 형상을 보고 제작한 것들이다. 그리고 산의 형태를 보고 제작한 기물로는 대표적인 것이 박산향로와 같은 것이며 이것은 산의 형태를 묘사하여 창조한 아름다운 기물이다. 물론 박산향로는 신선사상의 영향을 받아 다소 상상적인 요소가 있기는 하지만, 전체적으로는 자연의 모습을 잘 표현한 사례에 속한다고 할 것이다.

2) 인체기원설

기물의 형태가 인체의 여러 가지 특징을 보고 이를 모방하거나 발전시켜서 기물의 형태를 창조하였다고 보는 이론이다. 상주 청동기에서 식기(食器)를 살펴보면 무언가 인체의 특징을 닮은 기물을 감지할 수 있다. 그릇은 인간이 손으로 냇가에서 물을 떠먹으면서 둥근 형태의 담는 용기를 생각하게 되었고 삼족정은 인간의 엉덩이라든가 식물의 열매(표주박 같은)에서 형태를 인식하고 모방 내지는 응용하여 제작하였다는 것이다.

3) 기능기원설

인간이 생존하기 위하여 사용하는 도구들은 필요한 기능들이 있다. 예를 들면 밥그릇, 물그릇 같은 음식을 먹기 위하여 필요한 기능과 음식을 보관하기 위하여 필요한 항아리, 주전자 같은 것과 음식을 가공하기 위한 솥, 칼, 시루 같은 여러 가지 필요한 기능들

이 있다. 또한 종교, 정치, 전쟁, 경제활동 등과 같은 다양한 필요에 부응하여야 하였다. 인간은 이러한 필요에 대하여 깊이 생각하게 되었고 이것을 해결하는 데 필요한 기능을 갖춘 형태를 창조하게 되었다는 것이다.

4) 경험축적설

지금으로부터 약 200만 년 전 도구를 사용하기 시작한 호모하빌리스(homo-habilis)라고 분류하는 유인원이 탄생한 이래로 인간은 지속적으로 진화하면서 생활에 필요한 도구를 제작하였다. 구석기시대에는 타제석기를 사용하다가 신석기시대에는 마제석기를 사용하였음을 우리는 잘 알고 있다. 이런 식으로 경험이 축적되어 도구의 제작이 정교해지면서 종류도 다양해지고 인간이 필요로 하는 용도에 적합하도록 형태가 발전하였다는 것이다.

이상과 같이 우리는 상·주 청동기의 형태적 기원에 대하여 상고하여 보았다. 그럼에도 현실적으로 지난 앞선 역사—이미 고고학적 발굴로 존재가 확인된 여러 문화권, 즉 앙소문화, 용산문화 등지에서 발견된 여러 가지 토기들과 옥기들에서 이미 상·주 청동기의 초기 형태가 발견되었다. 문양에서도 도철문의 원형이라 할 수 있는 원시적인 도철 문양이 발견되었다. 이러한 점을 고려하면 상·주시대의 청동기 형태가 어디에서 기원하였든지 간에 지난 선사시대부터 이어져온 문명의 맥락이 있었음은 부인할 수 없다.

37

3.
청동기 문양의 기원

고대 청동기의 문양을 보면 현대에 살고 있는 우리의 보편적 정서와는 완전히 다른 모습을 하고 있다. 우리는 미술이거나 조형이거나, 크게 보아 예술이거나 간에 안정감과 행복감, 평화를 추구하는 아름다움의 형식에 익숙해져 있다. 활짝 핀 꽃, 웃는 얼굴, 푸른 하늘, 아름다운 정원들―이런 식으로 미(美)를 이해하고 분간하면서 살아왔다. 물론 전위적인 예술이나 특별한 사건의 묘사는 마냥 아름다운 정경은 아니지만, 그것조차도 아름다움의 형식을 갖추기는 결국 마찬가지였다. 즉, 색채나 특정한 군상들, 분위기 등에서 또 다른 미(美)를 함축하고 있기 때문이다.

위와 같은 관점을 가지고 살아가는 현대인이 중국 고대청동기를 대하면 전혀 다른 이미지에 당황하는 것이 보통이다. 청동기에 나타나는 기형과 문양에 대하여 청동기를 연구하는 학자들은 앞서 존재한 신석기시대의 도기문화나 옥기문화에서 그 뿌리를 찾고 있다. 필자도 이러한 관점에 대하여 공감하며 그러한 이론적 배경을

견지하면서 청동기 문양의 기원에 접근하고자 한다.

사진에서 보는 것처럼 앙소문화(B.C. 4800)의 인면함쌍어문채도
분(人面含雙魚紋彩陶盆)을 보면 기하학적으로 원형에 가까운 얼굴 모
양, 길고 가느다란 눈의 형태, 삼각형의 모자와 입에 물고 있는 물
고기의 모습에서 기하학적인 문양의 시도와 무당으로 보이는 인물
이 물고기를 물고 있는 모습에서 일상생활에서는 느낄 수 없는 신
비한 영감이 분출되고 있음을 예감할 수 있다.

그림 04. 앙소문화(B.C. 4800~B.C. 4300) 인면함쌍어문채도분(人面含雙魚紋彩陶盆)

앙소문화(약 B.C. 4800~B.C. 4300) 유적에서 발굴한 아래 그림의 채
도선형호(彩陶船形壺)를 보면 사각형의 연속된 문양에서 차후 고대
청동기에 나타난 운뇌문(雲雷紋)이 연상된다. 역시 마가요 문화의
채도옹(彩陶瓮)을 모아놓은 보관소의 사진을 보면 역시 각종 식물
문양, 기하학적 문양 등이 다양하게 관찰되고 있으며 이러한 문양

의 요소들이 고대 청동기에 영향을 주었음을 짐작할 수 있다. 동물문양으로서는 마창식문화(약 B.C 3190~B.C 1750) 시기에 개구리를 표현한 와문(蛙紋) 채도가 있으며 후일 고대 청동기에 표현된 개구리 문양과 흡사한 것을 알 수 있다. 이렇게 신석기시대의 채도문화에서 고대 중국 청동기 문양의 기원을 연결하는 것은 어렵지 않다.

그림 05. 앙소문화 채도선형호(彩陶船形壺) 약 B.C. 4800~B.C. 4300년, 섬서보계(寶鷄) 출토, 마름모꼴 문양을 보면 후대의 상·주시기 운뢰문의 초기 형태임을 짐작할 수 있다.

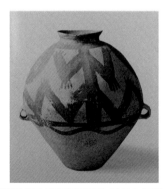

그림 06. 마창식(馬廠式) 개구리 문양 채도호(彩陶壺), 약 B.C. 3190~약 B.C 1750, 개구리 문양이 굵은 선으로 간결하게 표현되어 있으며 상·주시대 청동기에 표현되는 개구리 문양의 원형임을 짐작할 수 있다.

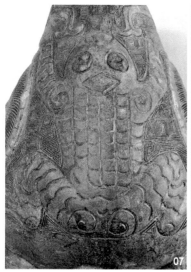

그림 07. 청동기 표면에 주조된 개구리 문양의 모습, 필자 소장 자료
그림 08. 마가요 문화 채도옹(彩陶瓮), 약 B.C.3000~B.C.2000

41

그리고 신석기 시대의 옥기에서도 청동기 동물 문양의 모티브를 찾을 수 있다.

사진에서 보는 것처럼 홍산문화(약 B.C. 3000)의 옥저용(玉猪龍)은 청동기 표면에 장식된 각종 용 문양의 형태에 영향을 주었을 것이다. 특히 우리가 주목해야 할 것은 량주(양저)문화(B.C. 2000년) 유적에서 발견된 신인수면문옥종(神人獸面紋玉琮)이다. 이것은 몇 가지 종류가 있으며 크게 옥종(玉琮), 관상기(冠狀器), 삼차형기(三叉形器), 반원형기(半圓形器) 등이 보인다.

이러한 옥기는 모두 제사에서 무당이 신령을 부를 때 사용하는 것으로서 예외 없이 눈, 코, 입 등 오관이 있는 동물의 문양이 새겨져 있으며 주로 막대한 힘을 가진 신인(神人)이 흉포한 괴수를 항

복시키는 모습으로 조각되어 있다.

그림 09. 홍산문화 옥저용(王猪龍)

그림 10. 홍산문화 'C' 자형 대옥룡

　　당시 량주문화 시기는 지배계층이 다수의 사람들을 부리고 다
스리기 위하여 무력과 함께 신령과 무술(巫術)의 힘을 빌려서 통치
하던 시기이므로, 이러한 신비스럽고 두려움을 동반하는 문양으
로 옥을 가공하여 신성한 '힘'을 보여주어 주민을 통제하는 데 활
용하였으며, 그러한 이유로 신인수면문옥종과 같은 옥기들을 대량
생산하였다고 본다.

그림11. 상: 홍산문화 옥구각(玉龜殼), 중앙: 양저문화 옥관형기(玉冠形器), 하: 양저문화 삼차
형기(三叉形器)

사진에서 보는 것처럼 량주(양저)문화의 옥기에서 도철문양과 각종 동물문, 기하문. 식물문의 모티브가 세월이 흐르면서 하(夏)나라의 청동기 문화에 영향을 주었다고 볼 수 있다. 특히 고대 청동기의 강력한 상징문양인 도철문의 형성에 량주(양저)문화의 역할이 상당하였다고 할 것이다.[6]

그림 12. 양저문화 옥기의 수면문

그리고 이러한 다양한 문양의 기원에는 고대로부터 생성되어 전해져 내려온 중국 고유의 철학관(哲學觀)이 많은 영향을 주었으니 살펴보고자 한다. 김충열 교수는 그의 저서『중국철학사』의 '고대의 문화현상과 철학 기원을 연결하는 방법'에서 인류학자인 황문

6 리리, 김창우 역,『중국문화 8권, 문물』, 도서출판 대가, 2008, p27~29 인용 후 재구성

산의 '토템제도와 중국철학의 기원과의 관계'라는 논문에서 인용하여 다음과 같이 주장하였다.

> 오행(五行)제도가 아직 일어나기 이전(적어도 기원전 3000년 이전)에 토테미즘이라는 '도(道)'의 관념이 이미 자리 잡기 시작하였다. 그리고 오행의 설이 일어난 이후 토테미즘은 날로 몰락하여 토테미즘의 과도기에서 봉건시대에 이르기까지 음양(陰陽) 개념이 성행하였다. 음양 개념은 본래 '도'에서 발전하였고 오행설의 정착은 또한 자연종교와 자연철학의 발생과 유기적인 관계를 지니고 있다. 도가와 공자학파의 철학체계는 이러한 토테미즘의 대원칙인 '도'의 직접적인 과정의 산물이라고 인정할 수 있다. 그러므로 노자와 공자는 결코 '도'라는 철학개념을 창시한 것이 아니다. 그리고 또한 이 '도'라는 개념에서 초자연적인 힘과 우주에 대한 고대인의 설명이 비로소 귀착하는 바가 있게 되었다.[7]

45

즉, 김충열 교수가 주장하고 싶은 논지는 중국철학의 시원(始原)이 고대부족사회의 토테미즘과 여기에서 발생한 형이상학적인 '도'라는 개념을 인정한다는 것이다. 그러므로 중국철학은 시간적으로 하·상·주시대를 넘어서 신석기시대로까지 소급할 수 있다는 점을 강조하였다.

필자 역시 김충열 교수의 이러한 관점에 동의하는 바이다. 그리

7 김충열, 『중국철학사』, 예문서원, 1996, P91~93, 재인용 후 재구성

고 도(道)가 구체적인 형상(形象)으로 표출되는 것이 기(氣)[8]라는 점을 우리는 직관으로 알고 있다. 예를 들면 신석기 시대의 앙소문화 학어석부도채도항(鶴魚石斧圖彩陶缸)토기에서 하늘(天)을 상징하는 새는 양(陽)으로서 우주를 상징하며 물고기는 음(陰)으로서 땅(地)을 상징하게 된다. 이것은 곧 새가 물고기를 물고 있는 어함조(魚銜鳥)이며 두 가지 동물이 표현된 것은 천지상교(天地相交)로서 중국 고대철학에서 형성된 도(道)와 기(氣)의 원형으로 볼 수 있다.

앙소문화 반파 유적지의 쌍어회전문채도분(雙魚回轉紋彩陶盆)에서 나타나는 두 마리의 물고기가 회전하고(그림 4번 참조) 있는 것은 우주의 회전을 의미하는 생생불식(生生不息) 기호이다. 이것은 이미 고대 씨족사회에서부터 생명과 번식에 대한 인류의 기본 욕구를 나타내는 것이며 이러한 의식이 결국 중국 고대 철학의 원류를 형성하게 되었다.

이것의 흐름을 요약해보면 태초의 혼돈→태극→음양→팔괘→오행→만물→생생불식(生生不息)이라는 흐름도로서 나타낼 수 있다. 그러므로 약 B.C. 4800년 전의 원시채도를 통하여 중국의 고유한 철학체계의 태동을 조금은 이해할 수 있는 것이다.[9]

지금까지 상주청동기의 기물형태와 문양의 기원에 대하여 알아보았다. 그 결과 문양과 기물의 형태는 신석기시대의 여러 문화권

8 이상옥, 『고대 중국기물설계의 정신과 형상』, 일러스트학회, 조형미디어학 14권 4호, 2011, p181
9 진즈린, 이영미 역, 『중국문화 18권, 민간미술』, 도서출판 대가, 2008, P11-31, 인용 후 재구성

에서 발생한 원시채도의 도안에서 출발하였고, 관념적인 배경은 중국의 고대 철학에서 연유하고 있음을 알게 되었다.

이제 상·주시대 청동기의 세부적 문양에 대하여 알아보기로 한다.

문양은 크게 동물문(動物紋), 기하문(幾何紋)으로 나누어진다. 부족의 족휘(族徽)가 상대 초기에 나타나는데 이것을 문양으로 볼 것인지는 조금 검토가 필요하다.

1) 동물문양

동물문양은 수면문(獸面紋, 보통 도철문 饕餮紋이라고 함)·기룡문(夔龍紋)·기봉문(夔鳳紋)·반리문(蟠螭紋)·절곡문(竊曲紋)·선문(蟬紋)·반룡문(蟠龍紋)·어문(魚紋)·호문(虎紋)·조문(鳥紋)·우문(牛紋)·상문(象紋)·구문(龜紋)·효문(鴞紋)·와문(蛙紋)·잠문(蠶紋)·녹문(鹿紋)·사문(蛇紋)·서문(犀紋)·토문(兎紋)·규문(虯紋) 등이 있다.

그림 13. 앙소문화 학어석부도채도항(鶴魚石斧圖彩陶缸), 하남 임여(臨汝) 염촌(閻村) 출토, 그림을 보면, 학이 물고기를 물고 있으며 돌도끼가 세워진 모습으로 그려져 있다. 고대인들의 자연관과 정신세계를 유추할 수 있는 유물이다.

수면문은 일명 도철문이라고 하는데 최근에는 도철문보다는 수

면문이라는 용어가 많이 사용되고 있는 추세이다. 사실 도철이라는 단어는 상·주시대의 청동기 제작자들이 붙인 명칭이 아니다.

도철문에 대한 유래는 전국시대 말기에 저술된 『여씨춘추(呂氏春秋)』 「선식(先識)」 편에

> 주나라의 정(鼎)에 그려진 도철은 머리만 있고 몸은 없다. 사람을 잡아 먹지만 삼키지 않아 해를 그 몸에 끼친다. 周鼎著饕餮, 有首無身, 食人未咽, 害及其身

라는 구절이 있으며 이러한 기록에 근거하여 북송시대부터 청동기 수집가와 금석문 연구 학자들은 상·주시대의 청동기에 나타나는 괴이한 문양을 도철문이라 부르게 되었다. 이러한 경향은 청동기 연구가 활발하게 부활한 청대에까지 이어졌고 현대에도 도철문으로 부르게 되었다. 그러나 최근부터 관련 학자들은 도철문의 명칭에 의문을 갖기 시작하였고, 홍산문화와 양저문화의 고고학적 발굴 성과로 인하여 도철문의 기원이 상·주시대가 아니라 이미 앞선 상고시대에 존재한 것이 발견되어 단순히 주(周) 시대를 한정하여 언급한 『여씨춘추』의 기록을 전적으로 동의할 수가 없기 때문이다. 또한 계속되는 연구를 통하여 도철문이 소나 양, 용, 호랑이, 또는 사람을 모티브로 하여 표현하였음이 발견되어 무조건 도철문이라고 칭하는 것은 무리가 있었다. 그러한 연유로 최근에는 수면문(獸面紋)이라는 용어를 많이 사용하는 추세이다. 아래 그림의 수면문에 대한 각 부분의 명칭을 참고하기 바란다.

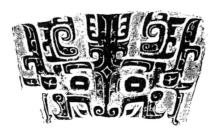

그림 14. 수면문

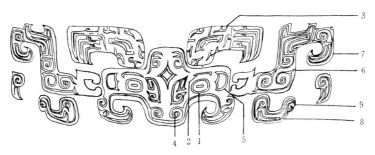

그림 15. 수면문 도해(圖解), 1. 눈 2. 눈썹 3. 뿔 4. 코 5. 귀 6. 몸통 7. 꼬리 8. 다리 9. 발

49

기룡문(夔龍紋)은 다리가 하나 달린 용이라고 『설문해자(說文解字)』
에서 언급하고 있다. 청동기에서는 용인지 뱀인지 분간하기 어려운
신비스러운 동물의 형상이 많이 등장한다. 이때 다리가 하나인 경
우가 많아 이러한 문양을 통틀어 기(夔)라고 하였으며 용의 형상과
유사하므로 기룡문이라고 하는 것이다. 간혹 기문(夔紋)이라고도
표현한다.

그림 16. 기룡문 **그림 17.** 다른 형태의 기룡문

기봉문(夔鳳紋)은 봉의 모습에 다리가 하나인 용의 모습이 복합된 것이며 전체적으로 봉처럼 보인다. 반리문(蟠螭紋)은 두 마리 또는 그 이상의 작은 형태의 용이 얽혀있는 문양이며 춘추시대와 전국시대에 유행하였다. 절곡문(竊曲紋)은 용의 문양이 세월이 흐르면서 도안화(圖案化)되어 표현된 문양이며 머리 하나에 꼬리가 두 개 달린 용 형태의 문양을 말한다. 선문(蟬紋)은 매미 문양을 말하며 상대로부터 주대에 이르기까지 꾸준히 사용된 문양이다. 고대에 왜 매미를 이렇게 장기간 좋아하였는지 필자가 여러 자료를 열람하고 내린 결론은 다음과 같다. 매미는 애벌레에서 성충으로 변태를 하는데 이 과정에서 고대인들이 느끼는 이미지는 영생(永生)과 불사(不死)의 신비로움이었다. 즉, 고대인의 눈에는 매미는 형태를 바꾸면서 죽지 않는 생물로 비치기 때문에 죽음을 초월하거나 극복하는 존재로서 좋아하게 되었다고 본다. 반룡문(蟠龍紋)은 용이 꽈리를 틀고 정면을 바라보는 문양을 말한다.

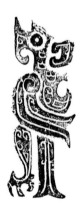

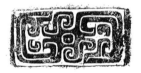

그림 18. 기봉문 **그림 19.** 반리문 **그림 20.** 절곡문

 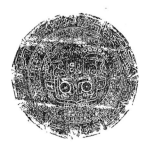

그림21. 매미(蟬) 문양　　　　　　　**그림 22.** 반룡문

어문(魚紋)은 각종 물고기 문양을 말한다. 호문(虎紋)은 호랑이 문양을 말한다. 조문(鳥紋)은 새 문양을 말한다. 보통 소조(小鳥)라는 작은 새와 대조문(大鳥)이라고 하여 큰 새의 문양으로 구분할 수 있다. 소조는 주로 새의 측면을 사실적으로 표현하였다. 대조는 대형 새를 말하며 머리에는 화관모(花冠毛)로서 장식하였으며 꼬리를 여러 갈래로 나누어 표현하였다. 대조문은 봉황을 상상하여 만든 문양이라고 본다. 이러한 대조문은 서주 중기의 목왕(穆王)시기에 많이 유행하였으며 머리 부분이 뒤를 돌아보는 기물이 많다. 우문(牛紋)은 소를 나타내는 문양이다. 상문(象紋)은 코끼리를 나타내는 문양이다. 구문(龜紋)은 거북이를 나타내는 문양이다. 효문(鴞紋)은 부엉이를 나타내는 문양이다. 부엉이 문양은 상대의 청동기에 흔히 나타난다. 왜 이렇게 부엉이를 좋아하였는지 명확히 알 수는 없지만 아마도 홍산 문화와 같은 신석기시대의 신화적 요인이 전승되어 작용한 것으로 보인다. 와문(蛙紋)은 매미와 마찬가지로 계속하여 변태를 하면서 모습을 바꾸는 개구리를 신비하게 보고 불사의 생물로 생각하면서 신화적인 상징이 된 것으로 보인다. 잠문(蠶

紋)은 누에이다. 청동기에서 용도 아니고 뱀도 아니고 이상하게 짤막한 문양은 누에의 문양인 경우가 많다. 녹문(鹿紋)은 사슴 문양이다. 사문(蛇紋)은 뱀 문양이다.

서문(犀紋)은 코뿔소 문양을 말한다. 토문((兎紋)은 토끼 문양을 말한다. 규문(虯紋, 虯龍紋)은 뿔이 없는 새끼용을 말한다. 이 외에도 양·곰·돼지·말 등의 문양이 있다.

그림 23. 호랑이(虎) 문양

그림 24. 물고기(魚) 문양

그림 25. 조문(鳥紋), 새 문양

그림 26. 우문(牛紋), 소 문양

그림 27. 구문(龜紋), 거북이 문양

그림 28. 녹문(鹿紋), 사슴 문양

그림 29. 뱀(蛇) 문양

그림 30. 봉황문(鳳凰紋)

그림 31. 코끼리(象) 문양

그림32. 개구리(蛙) 문양

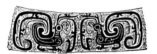

그림 33. 대조문

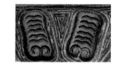

그림 34. 누에 문양, 필자 소장 자료

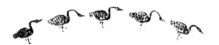

그림 35. 오리 문양

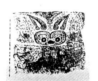

그림 36. 꾀꼬리 문양

그림 37. 올빼미 문양, 필자 소장 자료

그림38. 규룡(虯龍)의 이미지

53

앞에서 나열한 동물 문양을 실재 동물과 신화나 상상의 동물로 나눌 수 있는데, 실제 동물로는 매미·물고기·호랑이·새·소·코끼리·거북이·부엉이·개구리·누에·사슴·뱀·코뿔소·토끼와 같이 주변에 볼 수 있는 실제 동물 문양과 수면문·기룡문·기봉문·반리문·절곡문·반룡문·규문(규룡문)과 같이 신화 속이거나 상상 속의 동물로 구분할 수 있다.

2) 기하문양

기하문양으로서는 뇌문(雷紋)·곡절뇌문(曲折雷紋)·운뇌문(雲雷紋)·유정뇌문(乳釘雷紋)·운기문(雲氣紋)·현문(弦紋)·백유문(白乳紋)·환대문(環帶紋)·와문(瓦紋)·초엽문(蕉葉紋)·원권문(圓圈紋)·원와문(圓渦紋)·우상수문(羽狀獸紋)·낙승문(絡繩紋)·파곡문(波曲紋)·인문(鱗紋)·안문(眼紋) 등이 있으며 뇌문은 기하문양 중에서 가장 많이 사용되는 문양이다. 네모 문양의 형태가 주를 이루며 가느다란 선으로 흡사 양탄자 같은 무늬를 구성하고 있다. 뇌문의 상징적 의미는 회전을 나타내며 만물을 소생하게 하는 것으로서 번개의 신위를 표상한다는 설과 방사상으로 배열된 신성(神性)을 가진 깃털이라는 설이 있다. 여기에서 다시 나누어진 문양이 곡절뇌문·운뇌문·유정뇌문으로서 세부적으로 구분하기도 한다. 다양한 뇌문은 상대 후기에서 서주 초기의 청동기에 많이 장식되었다.

그림 39. 운뇌문(雲雷紋)

그림 40. 뇌문(雷汶)

그림 41. 중환문(重環紋)

그림 42. 인문(鱗紋)

그림 43. 곡절뇌문(曲折雷紋)

그림 44. 유정뇌문(乳釘雷紋)

55

그림 45. 안문(眼紋)

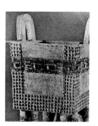

그림 46. 백유문, 보통 사각형의 표면에 젖꼭지
모양으로 표현

　여기에서 이러한 문양이 발생하는 과정을 예를 들어서 찾아보
자. 운뇌문의 원형은 앙소문화(약 B.C. 4800년 전후)의 채도선형호(彩
陶船形壺, 앞의 그림 5 참조)에서 보는 것처럼 마름모꼴의 문양을 볼 수
가 있다. 연구자들은 그물 형태라고 한다. 그것이 그물을 표현한

것이든지 혹은 다른 것을 나타낸 것이든지 간에, 마름모꼴은 세월이 흐르면서 하나라와 상나라에 와서 청동기의 운뇌문 문양 형성에 영향을 준 것은 틀림없는 연결고리라고 판단된다.

그리고 후대로 이어지는 반산식(半山式, B.C. 3190~B.C. 1750 전후)의 능형채도발(菱形彩陶鉢, 그림 47)과 마가요문화(B.C. 3300~B.C. 2900 전후)의 채도관(彩陶罐, 그림 48)을 살펴보면 마름모꼴의 문양이 보인다. 보통 청동기에는 사각형으로 배치되어 있으나 마름모꼴 자체가 사각형임을 생각하면 문제가 되지 않는다.

아래와 같은 다양한 마름모꼴(사각형) 문양이 훗날 상·주시대의 운뇌문과 유사한 청동기 문양 형성에 많은 영향을 주었음을 추정할 수 있다.

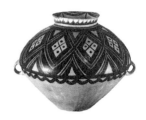

그림 47. 마름모꼴 문양 **그림 48.** 마름모꼴 문양

다시 본론으로 돌아가서, 백유문은 네 방향의 평면 내에 유상돌기를 배열한 것으로 상대 후기에서 서주 초기의 정과 궤의 주요 장식 문양이었다. 환대문은 2줄의 평행선이 파도 물결처럼 곡선의 아래위에 2마리의 도깨비 문을 합성한 문양으로서 서주 후기에서 춘추시기에 유행하였다. 원와문은 원안에 소용돌이 상의 와문을 시

문한 것으로서 다른 문양과 문양 사이에 배치된 사례가 많다. 낙
승문은 2줄 또는 그 이상의 실을 고아서 새끼줄 모양을 한 문양으
로서 춘추전국시기의 청동기 표면에 장식하였다. 초엽문은 삼각형
문양으로서 준·고의 구경부, 작·각 등의 경부에 시문하였는데 상 후
기에서 서주 초기에 유행하였다.

그림 49. 초엽문(蕉葉紋), 필자 소장 자료

그림 50. 원와문(円渦紋)

그림 51. 낙승문(洛繩紋)

그림 52. 환대문(環帶紋)

운기문(雲氣紋)은 전국시대에 성행하기 시작한 문양으로서 앞서
설명한 뇌문이나 운뇌문하고는 구성이나 형상이 확연히 다르다. 운
기문은 소용돌이치며 솟아오르는 구름을 묘사하는 것으로서 전국
시대 당시에 유행하기 시작한 신선사상을 반영한 것이다. 『장자(莊
子)』, 「소요유(逍遙遊)」 편에서는 상상 속의 선인(仙人)에 대하여 "(그들
은) 얼음과 눈 같은 피부를 지녔다. 처녀처럼 부드러워 오곡을 먹
지 않고 바람을 마시며 이슬을 삼킨다. 구름을 타고, 나는 용을

몰아 사해 넘어까지 방랑한다."라고 묘사하였다. 전국시대의 많은 청동기나 칠기, 목기 등에서 신선을 상징하는 운기문을 볼 수 있다. 현재까지의 조사에 따르면 운기문은 남방의 초나라 영토였던 지역에서 더 보편적으로 나타난다. 신선 사상의 시초가 된 도가 사상의 창시자인 노자와 장자가 초 문화에 지대한 영향을 미쳤기 때문에 운기문이 많이 보이는 것은 자연스러운 현상이라 할 것이다. 운기문은 진·한대까지 계속 유행했다.[10]

그림 53. 운기문

3) 회화문양

회화문(繪畵紋,또는 화상문)은 인물·차마(車馬)·누각·동물 등의 군상을 작은 평조의 실루엣으로 표현한 것으로서, 수렵·전투·무용·연회 등의 생활모습을 나타낸 것이 많다. 전국시대에 호·두·정 등의 장식 문양으로 사용하였다. 이러한 회화문은 과거의 신비스럽고 권위주의적인 문양에서 탈피하여 사실적인 일상생활을 역동적인 분위기로 표현하였으며 문양양식의 변화를 보여주는 중대한 표현기법의 변화이다. 과거의 귀신이나 하늘의 제(帝)와 같은 신들을 위한 수면

10 리쉐친, 심재훈 역, 『중국 청동기의 신비』, 학고재, 2005, p156~157

문이나 기타 각종 동물문, 기하문에서 탈피하여 서서히 사람 중심의 문양으로 변화하는 과정을 보여주는 것이다. 전국시대에는 석판에 새겨서 그린 것이 있었으며 사진에서 보는 회화문양은 전국시대의 동호(銅壺)에 주조된 수렵문양이다. 당시의 사람들이 수렵하는 장면을 사실적이고 역동적으로 청동기에 표현한 것을 볼 수 있다.

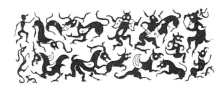

그림 54. 화상문(畵像紋)

59

55

56

그림 55. 회화문양
그림 56. 동호의 회화문양

4) 족휘(族徽) 문양

중국 고대 상대 초기의 족휘에서 표현된 많은 상징적 기호들은 제작자의 입장에서 보면 일반 백성이나 왕실의 측근들에게 전달하는 언어이며 암시이기도 하면서 경고의 의미도 있다고 할 것이다. 이것은 집단의 의식이 반영된 상징적 기호들이라고 보아야 한다. 이러한 상징적 문양을 통하여 조직의 통합을 확보하고 권위를 세우며 불만세력들을 무마하는 데 활용하였다고 보인다.

고대의 동기에 주조된 족휘는 그동안의 연구를 통하여 다음과 같이 몇 가지 목적을 구분할 수 있다. 첫째, 부족이나 씨족으로 이루어진 혈연공동체의 표시라는 것이다. 둘째로는 동기를 제작한 장인의 이름이나 제작소의 명칭이라는 것이다. 셋째, 해당 종족의 정치나 종교에 관련된 표시라는 것이다. 그러므로 족휘는 다양한 용도와 목적에 의하여 표현된 문양으로서 족휘에 속한 개인이나 집단의 정신과 행동에 상징적인 의미로서 상당한 구속력을 가지고 있었다고 할 것이다.

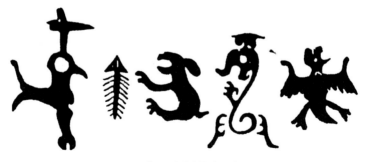

그림 57. 상대의 족휘 도안

그림 58. 은허 18호 상대 묘에서 출토된 동기 위의 족휘

중국 고대 청동기의 장식 문양은 청동기를 만드는 틀의 표면에
새겨 나타낸 것이지만, 일부의 문양은 틀에 의해 주조된 이후 마연
을 한다든지 하여 새로운 장식 문양을 만들었다. 위에서 열거한
문양들은 초현 시기와 유행 시기가 있고, 다수의 문양들은 어느
일정한 시기에 유행하는 모습도 관찰된다.[11]

11 부산박물관학예연구실, 『중국고대청동기·옥기』, 효민디앤피, 2007, p168-169

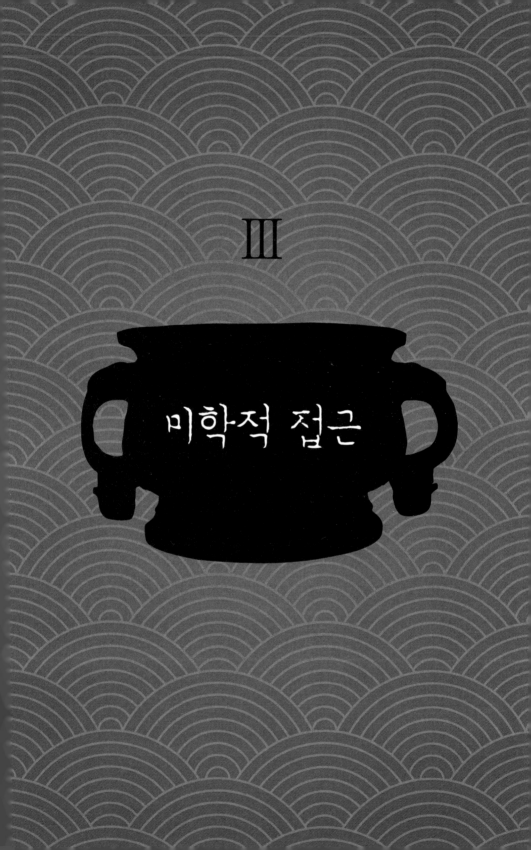

Ⅲ

미학적 접근

1.

개요

중국 고대 청동기에 대하여 오늘날 많은 사람들이 아름다운 미술품이라고 감탄하고 있다.

왜 미술품이라고 하는지 알아보자.

첫째, 형태가 특별하기 때문이다.

고대 청동기는 지금까지 발굴된 수량만 해도 이미 수 만점이며 각 청동기는 형태가 동일한 기물이 없다. 형태가 특별한 근본적인 이유는 기형의 다양함에 있다. 현재까지의 연구에서 가장 많이 인용하는 기형 분류는 고(故) 장광직 교수의 청동기 분류표이며 여기에는 24종류의 청동기를 취사기, 식기, 주기, 수기를 중심으로 분류하였다. 그러나 현재 중국의 고대 청동기는 기형에 있어서 수백 종류가 넘는다고 본다. 그 이유는 최근까지 발굴된 수천 점 이상에 달하는 청동기들이 박물관이나 유물 취급연구소 같은 곳에 쌓여 있으며 대다수의 청동기는 분류조차도 제대로 못 할 지경이라

고 한다. 실제 장광직 교수가 분류한 기형 외에도 상상을 하기 어려울 정도로 다양하게 변형된 기물이 무수히 존재한다. 그리고 동물을 모티브로 하여 제작한 기물을 살펴보면 호랑이, 코끼리, 물소, 소, 양, 돼지, 부엉이 등등—많은 종류가 있으며 이러한 동물을 모티브로 하여 다시 수많은 형태를 창조하였다. 그리고 청동기에는 복합적인 아름다움(美)이 존재한다. 그것은 이미 잘 알고 있는 수면문과 수많은 동물문, 기하문으로 표면을 장식하고 있으며 여기에 더하여 당시의 그림문자인 부족을 상징하는 기호인 족휘와 상대의 갑골문, 주대의 금문 등이 어우러져 인류 역사상 가장 진보된 융합적인 조형예술을 창조한 것이다.

둘째, 문양이 신비하기 때문이다.

65

상·주시대의 청동기는 이미 잘 알려진 바와 같이 수면문(獸面紋)을 주로 하여 각종 동물문양과 기하학적인 문양, 자연을 표현한 문양들로 이루어져 있는데 그 종류와 표현기법에 있어서 신비스러움과 공포감, 권위감이 있으며 상징적인 표현으로 경외감을 고양하고 있는 것이다. 상·주시대에 청동기에 표현된 문양은 미술사적으로 보면 상징의 발명으로 볼 수 있다. 물론 고대인들이 상징을 염두에 두고 문양을 주조하지는 않았을 것이다. 분명한 것은 그들의 정신세계—즉 신화적이든 주술적이든 간에 그러한 이념을 문양에 표현한 것은 분명하다고 본다.

이러한 문양을 표현하면서 지배계층의 권위와 소속감을 고양하고

제사나 각종 의례에서 조상과 하늘의 신에게 도움을 요청하고 교통하였을 것이다. 상징에 대하여는 다음 장에서 자세히 다룰 것이다.

셋째, 기물에 문자가 포함되어 있기 때문이다.

상대에 문자는 고대 토기의 기호학적인 족휘(族徽)로 시작하여 갑골문과 같은 글씨체로서 간단한 명문을 주조하여 표현하였다. 주로 '누구를 위하여 만들었다.'라는 내용과 자손만대로 잘 사용하라는 내용이 대부분이었다. 주대에는 서서히 명문이 길어지면서 스토리를 구성하기 시작하였다. 제작한 내력과 역사적인 사실을 기록하기 시작하였으며 오늘날 명문의 해석을 통하여 역사적 사실도 고증하는 성과를 이루고 있다.

명문은 기록이라는 점도 중요하지만, 청동기를 예술적으로 승화시키고 조형미를 창조하는 데 크게 기여를 하였다. 문자자체의 미적 효과와 함께 문자의 미술적 조형감이 청동기의 조형과 조화를 이루어 청동기의 예술적 품격을 높이었다. 이것은 동·서양을 통틀어 문자를 넣은 최초의 회화형식이라 하겠다. 물론 그 당시 사람들이 예술을 이해하고 문자를 포함한 것은 아니겠지만, 결과론적으로 청동기에 표현된 각종 문자류(文子類)가 미적 감각을 향상한 것은 틀림없다.

넷째, 종류가 다양하기 때문이다.

고대 청동기의 제작 목적은 일단 생활에 사용하기 위하여 제작하였다. 물론 권력층의 수요에 따라 제작한 것은 맞지만 그럼에도 청동기는 다양한 종류가 제작되었다. 대략 종류를 나열해보면 크게 예기(禮器)로서 주기, 취사기, 물그릇(수기), 식기 등이 있으며 악기, 무기, 공구, 차마기, 계량기, 생산용 도구, 각종 잡기까지 대략 열가지 종류로 나눌 수 있다. 여기에서 다시 종류마다 많은 기형이 존재하고 있다. 최근의 지속적인 발굴로 인하여 분류하기도 어려운 기물도 계속 나타나고 있다.

예를 들면, 청동기에서 병(甁)은 없는 것으로 여태까지 알고 있었다. 하지만 근년의 발굴에서 병의 형태가 분명한 기물이 발견되어 청동병이라고 명칭을 부여하였다. 그리고 이름 짓기도 곤란한 기물이 많아서 형태와 특징에 따라 항아리 모양은 관형기(罐形器)라 하고 병 모양 기물은 병형기(甁形器)라고 분류를 해서 연구하고 있는 실정이다.

67

그림 59 청동병, 상(商)대. 이 기물의 발굴로 상대에 청동병이 존재하였음을 알게 되었다.

다섯째, 하나의 기물마다 개성이 있기 때문이다.

개성은 독립성을 의미한다. 중국 고대 청동기는 기물 하나하나를 각각 주조하였다. 그 당시는 오늘날처럼 자동화 생산이 될 수가 없었고 규격화나 표준에 대한 개념도 없었다. 그리고 제작을 위한 고도화된 생산설비도 없었다. 그야말로 원석의 채취에서부터 운반, 용광로에 녹여서 동액을 추출하여 미리 준비하여 제작한 거푸집에 넣어서 주조를 하기까지 모든 공정이 사람들의 노동에 의존하였고 원시적인 계측도구와 장인의 경험에 의존하였다.

이렇게 제작된 청동기는 기형이 비슷하거나 동일하여도 똑같은 청동기는 존재할 수가 없었다.

그리고 뚜껑이나 손잡이 등은 별도로 제작하여 나중에 붙이거나 덮었기 때문에 간혹 청동의 합금비율이 다른 경우가 있고 하여 색상에서 차이를 보일 때가 있었다. 그리고 정밀한 계측과 거푸집 주형에서 완벽한 조립이 어려웠고, 동액을 부어 넣을 때의 온도나 작업 상태에 따라 약간의 변형과 오차가 있었다. 그러므로 뚜껑이 헐겁거나 비좁거나 하는 경우도 많이 있었다.

하여튼, 중국 고대 상·주시대 청동기는 기물 하나하나마다 독립적인 개성이 존재하며 그러므로 각각의 기물마다 우리가 느끼는 감동이 다른 것이다.

2.

미학(美學)으로서의 이해

먼저 상·주 청동기는 역사적 유물이지만 오늘날 현대인의 관점에서는 미술품이 명백하며 이것은 우리 모두가 인정하고 있는 실정이다. 미술품이라면 예술에 속하고 예술이라면 이것을 인간의 심미안(審美眼)에 따라 가치가 결정되고 아름다움이 표현되어야 할 것이다.

그렇다면, 아름다움을 어떻게 인간이 인식하고 평가하는가?

이것은 근대에 태동한 철학의 한 분야로 미학(美學)이라는 학문 분야로서 해석할 수 있다.

미학이라는 개념은 고대 그리스(Greece)시대부터 있었으나 학문의 한 분야로서 인정받은 것은 1735년 라이프니츠볼프학파에 속하는 알렉산더 고틀리프 바움가르텐(Alexander Gottlieb Baumgarten, 1714~1762, 독일)이 그의 저서 『시에 관한 몇 가지 논점에 대한 철학적 성찰』에서 역사상 처음으로 '미학'이라는 용어를 사용함으로써 오늘날 우리는 여러 학문과 예술 분야에서 미학이라는 단어를 사

용하게 되었다.

이때 바움가르텐(이하 바움가르텐)은 미학이라는 뜻으로 그리스어에서 어원을 두고 있는 용어인 '에스테티카(Aesthetica)'라는 명칭을 부여하였으며 오늘날까지 미학을 말할 때 이 용어를 사용하고 있다. 그러나 일상적으로 미학(Aesthetics)이라는 단어를 많이 사용하고 있다.

미학이란 한마디로 '아름다움이란 무엇인가?'에 대하여 탐구하는 학문이다.

바움가르텐의 주장은 그 시절까지 이성적 인식에 비하여 한 단계 낮게 평가되고 있던 감성적 인식에 대하여 독자적인 의의를 부여하여 이성적 인식의 학문인 논리학과 함께 감성적 인식의 학문도 철학의 한 부분으로 수립하고 그것을 앞서 설명한 에스테티카(Aesthetica)라고 하였다. 여기서부터 미(美)란 곧 감성적 인식의 완전한 것을 의미하므로 감성적 인식의 학문은 동시에 미(美)의 학문이라고 생각하게 되었다.[12]

근대 미학의 탄생은 대략 이러한 과정을 거쳤으며 그 후 철학자 칸트(Immanul Kant, 1724~1804, 독일)의 『판단력비판』(1790)을 매개로 하여 미학은 이른바 독일 관념론 시대의 철학체계에서 중추적인 위치를 차지한다.

12 네이버 지식백과, 『두산백과』, 미학, 2017.

이어서 셸링(Friedrich Wilhelm Joseph Schelling, 1775~1854, 독일)은
『초월론적 관념론의 체계』(1800)에서 '예술'을 '철학의 증서'라 하여
중요한 위치로 승격시켰으며 이어서 헤겔(Georg Wilhelm Friedrich
Hegel, 1770~1831, 독일)은 '예술'을 '종교', '철학'과 함께 '절대정신'에 속
하는 것으로 분류하였다. 이 지점에서 우리는 미학이 바움가르텐
에서 출발하여 칸트 이후에 셸링과 헤겔을 거치면서 획득한 중요
한 업적과 또한 개념이 정립되어 가는 과정의 일부분을 엿볼 수
있다.[13]

중국의 미학자 이중텐(易中天) 교수는 저서『이중텐 미학강의』에서
다음과 같이 말하였다.

> 미학은 예술의 근본문제를 연구하며, 예술 중의 철학문제 혹은 철학
> 중의 예술문제를 연구합니다.
> 따라서 미학이 연구하는 것은 예술과 심미 중에서 근본성과 보편성을
> 띤 문제들입니다.[14]

라고 하여 미학이 추구하는 것은 예술에 대한 근원을 탐구하는
것이라는 점을 강조하였다.

현대에 이르러 미학, 즉 미적인 것에 대한 학문은 자연적인 대상

13 오타베 다네히사, 이혜진 역, 『상징의 미학』, 돌베개, 2015, p4
14 이중텐, 곽수경 역, 『이중텐 미학강의』, 김영사, 2015, p17~19 인용 후 재정리

이나 예술미적 대상에 있어서 이른바 미적인 것, 예를 들면 조화와 균형을 위주로 하는 우아미(優雅美), 거룩하고 초월적 아름다움을 나타내는 숭고미(崇高美), 어떤 상황에서 비극적 장면이나 순간을 아름다움으로 승화시킨 비장미(悲壯美), 세상을 낙천적으로 또는 긍정적으로 인식하는 아름다움을 말하는 골계미(滑稽美), 일반적으로 인간의 도덕적 타락이나 사물의 모습을 아름다움에 비교하여 반대로 표현하는 추(醜)와 같은 여러 가지 미적 유형의 표현과 미적대상의 가치를 탐구함에 있어서 최선의 용어이다. 또한 넓게는 '분석미학', '건축미학', '상품미학' 등과 같이 정치, 철학, 문학, 예술, 사회과학, 경제 등의 각 분야에서 응용하고 있는 유용한 학문이라 하겠다.

그렇다면 중국의 고대 상·주시대에 대한 미학적 연구를 수행한 중국의 학자들은 어떤 관점으로 고대 중국의 미학을 대하고 있는지 알아보자. 먼저 장파(張法) 교수의 『중국미학사』에서는 다음과 같이 설명하고 있다.

고대미학의 진화는 원시문화 발전의 큰 흐름과 맥을 같이한다. 원시문화의 변화양상은 다음과 같은 세 가지 큰 줄기로 파악할 수 있다.

1. 생산방식과 사회조직을 토대로 한 사회구조의 변화
약 2만 년 전 산정동인(山頂洞人)을 기점으로 하는 수렵채집문화에서부터 시작한 중국문화의 맹아기에서 시작하였으며 약 5,000년 전의 황제(黃帝)를 기점으로 하는 농경문화와 하왕조를 기점으로 하는 대일통(大一統)국가의 성립, 그리고 하(夏), 상(商), 주(周) 3대 시대로서

중국문화의 제1차 형성기를 말하였다. 그리고 춘추전국에서 진나라 통일에 이르는 새로운 대일통의 시대를 첫 번째로 보았다.

2. 이데올로기의 변화

토템시대에 인류는 자신의 근원이 인류 바깥의 어떤 사물, 예컨대 동물, 식물, 자연현상 등에 있다고 여기고 숭배하였다. 그리고 귀(鬼)와 신(神)의 시대로 진보하면서 인간은 토템사상에서 벗어나 조상인 귀(鬼)를 신(神)으로 확장하여 숭배하였다. 그러므로 귀와 신의 시대는 인간과 신의 분리와 소통이 공존하였다. 그리고 제(帝)—천(天)의 시대로 접어들면서 제(帝)의 출현은 신의 다양화, 위계화를 의미한다. 제(帝)는 최고의 신을 가리킨다. 그러나 상 왕조에서 주왕조로 교체되는 과정에서 제(帝)는 천(天)으로 대체된다는 점을 두 번째로 보았다.

3. 원시문화의 핵심인 의식(儀式)의 변화, 개략적인 변화는 다음과 같다. 원시시대의 집단 춤-씨족의 제사장이 주재하는 의식-상고시대 제왕 및 조정의 의식을 세 번째로 보았다.[15]

73

장파 교수가 주장하는 위의 3가지 단계별 진화과정을 살펴보면 중국 고대 미학의 태동에 대하여 핵심적이며 역사와 문화를 동시에 언급하여 요약한 것으로 독자들도 쉽게 이해할 수 있는 논리전개라고 본다. 이렇게 진화하여 성장한 고대의 미학을 장파 교수는 좀 더 구체적으로 체계화하고 아래와 같이 정리를 하였는데 이것을 조정(朝廷) 미학(美學)이라고 정의를 내렸다.

조정 미학 체계는 하, 상·주 3대 왕조를 거치면서 그중에서 특히 주 왕

15 장파, 백승도 역, 『중국미학사』, 푸른 숲, 2012, p25-26, 인용 후 재구성

조에 이르러 완성된다. 현존하는 『주례(周禮)』는 후대사람들의 손을 거쳐 정리되고 가공되었다고는 하지만, 그 속에는 주나라시대 조정 미학체계의 기본 형태가 남아있다. 조정 미학 체계는 건축, 기물, 복식, 전장제도(典章制度)를 하나의 체계로 아우르는, 중국사회구조의 주요 토대이자 중국적 지혜의 결정체라 할 것이다. 조정 미학 체계의 특징은 당시의 소농경제를 조합하여 유기적인 대일통 왕조를 만들어 내려 했다는 것이다. 조정 미학 체계는 특정한 경제 토대에는 특정한 사회 구조와 이데올로기가 결부되어 있다는 식의 단순한 구조를 넘어서 경제토대와 사회구조, 정치제도, 이데올로기, 미학체계가 고도로 일체화된 동양의 문화형태를 보여준다.

하, 상, 그리고 특히 주 왕조의 조정 미학 체계는 춘추전국시대에 역사를 다시 쓰면서 그 전모를 파악하기 어렵게 되었다. 그러나 주요 뼈대는 최초의 통일 왕조인 진나라가 그대로 계승하였다. 그 주요 뼈대는 건축과 복식을 핵심으로 하는 정치-심미의 세계이고 올려보기와 내려보기를 심미주체의 관조 방식으로 하며 보기(視)와 듣기(聽), 맛보기(味)가 결합한 정합(整合)적인 성격의 미적 체험이다. 이 같은 심미체계는 향후 진나라에서 청나라에 이르는 중국고전 미학사에 지속적으로 영향을 끼쳐왔으며, 당연히 중국미학의 특징을 구성하는 주요 부분이 되었다."[16]

장파 교수는 중국미학의 시원(始原)에 대하여 설명을 하였고 그렇게 진보한 미학은 결국 중국 특유의 조정 미학 체계로 발전하였다고 설명하였다. 이 책에서 장파 교수는 조정 미학의 용어에 대하여 특별히 설명하지는 않았지만, 필자가 독자들을 위하여 부연설명한다면 조정 미학 체계란 일정한 조직을 갖춘 집단이나 정치세력,

16 앞의 책, p27

나아가 왕조(국가)라는 형태의 기틀을 갖춘 곳에서 규범에 의하여 행하는 모든 정치, 군사, 경제, 사회활동, 문화 활동 등 전반적인 미학을 조정 미학 체계라고 한다는 것을 일러둔다.

리쩌호우(李澤厚) 교수는 그의 저서 『화하미학(華夏美學)』에서

원시문화로서 토템가무와 주술의식은 매우 긴 역사기간 동안 계속되었다. 출토된 역사 유물로 볼 때, 원시도기(陶器)의 가무형상(歌舞形像)으로부터 은주(殷周)의 청동정(青銅鼎)의 동물문양까지는, 입에 사람의 머리를 물고 있는 것이 마치 땅과 하늘에 통하는(地天通), 재물과 음식을 탐하고 사람을 잡아먹는다는 도철(饕餮)을 표시하는 것처럼 모두 그런 종류의 활동과 유관하다.[17]

라고 하여 중국미학이 고대의 원시사회에서부터 중국 고유의 미학이 형성되기 시작하였다고 주장하였다.

이중텐(易中天) 교수는 그의 저서 『미학강의』, 「중국고전미학사」 부분에서 다음과 같이 주장하였다.

중국문화의 사상적 핵심은 집단의식에 있고, 사람과 사람의 관계를 통하여 사람과 사물의 관계를 실현합니다. 그래서 서양인에게는 사람과 사람의 관계는 모두 계약관계(법률관계)지만, 중국인에게는 사람과 자연의 관계조차 일종의 혈연관계입니다(하늘은 아버지고 땅은 어머

17 리쩌호우, 권호 역, 『화하미학』, 동문선, 1990, p11

니로 간주). 사람과 사물의 관계를 통해서 사람과 사람의 관계를 실현
했던 서양은 미(심미대상)에 관심을 가졌고, 사람과 사람의 관계를 통
해서 사람과 사물의 관계를 실현했던 중국은 예술(심미관계)에 관심을
가졌습니다. 중국의 선진시기에 이른바 '예술'은 기쁨과 즐거움을 의
미하기도 했습니다. '악(樂)'은 단순히 음악만을 가리키는 것이 아니라,
그것을 포함한 온갖 예술의 통칭이었으며, 나아가 심미와 쾌락을 표현
하는 개념이었습니다. '악'에 대한 연구는 음악학만이 아니라 예술학
혹은 예술 미학이기도 하였습니다.

'악'은 '예'와 병존했기 때문에 이들을 묶어서 '예악(禮樂)'이라고 칭했
습니다. 예와 악이 처리하고 실현하려고 한 것은 인간 관계였습니다.
예는 사람과 사람 사이의 행위규범을, 악은 사람과 사람 사이의 정감
적 교류를 가리킵니다. 예는 윤리이자 선이었고 악은 예술이자 미였습
니다. 예악제도와 예악 문화의 창립자의 입장에서 보면 도덕과 규범의
통제를 받지 않는 미는 '참된 미'가 아니었고, 정감의 체험이 없는 선
은 '거짓된 선'이었습니다. 선이 없으면 미가 아니고 미가 없으면 선이
아니었던 것입니다. 미와 선이 합일된 이상 윤리학은 곧 예술학이었고
예술학은 곧 윤리학이었는데, 이는 모두 미학이었습니다. 다만, 이런
미학이 철학으로 자리 잡거나 철학적 의미와 성질을 구비했을 때만 미
학은 '윤리학의 뒤'가 되었습니다.[18]

라고 하였다. 다소 난해한 설명이기는 하지만 예(禮)와 악(樂)을 중
심으로 하여 중국고전미학의 철학적 접근을 시도하고 있으며 선진
시대의 미학이 어떻게 출발하여 귀결되었는지를 예술과 철학으로
승화시켜서 우리에게 알려주고 있다.

리쩌호우 교수와 유강기 교수가 주편(主編)으로 편찬한 『중국미학

18 이중톈, 곽수경 역, 「이중톈 미학강의」, 김영사, 2015, p367-368

사』에서는 고대 중국사회에서의 미학은 음악과 시, 그리고 건축과 회화, 청동기 예술을 중심으로 하여 설명하였다. 특히 시(詩)에 있어서는 고대사회에서 이룩한 성과가 매우 높은 미학분야임을 주장하였다. 예를 들면, 시경(詩經)에 나타나는 주대(周代)의 시가(詩歌)들은 서정시로서 세계적인 수준이며 굴원(屈原)의 대표 작품인 초사(楚辭)도 고대의 무속이나 신화와 관련된 기이하고 아름다운 환상이 풍부한 내용이라고 소개하였다. 그러므로 북방에는 주(周)의 시경이 있고 남방에는 초나라의 초사가 있으니 이들은 중국 고대문학의 양대 산맥으로서 중국미학의 발전에 많은 영향을 주었다라고 논평하였다. 그리고 중국미학의 발전과정을 제시함에 있어서 그 시원(始原)을 춘추시대 후기로부터 시작하였다고 주장하고 있으며 그 연대를 정의하는 것에 있어서 선진미학(先秦美學) 발전을 다음과 같이 세 단계의 시기(時期)로 하였다.

구체적으로는 제1기를 서주 말엽에서부터 춘추 말엽으로 하며 제2기는 전국시대 전기이며 제3기는 전국시대 후기로 하였다.**19** 위 저자들은 중국미학사의 초기발전단계를 위에서 언급한 서주 말엽의 선진(先秦, 진(秦)나라 통일 이전의 시대)시기에 발생한 것으로 제시하였다.

그러나 필자는 위 『중국미학사』에서 전개하는 논지에는 동의하는 바이나 그 발생 시기를 선진시대로 한정하고 제1기를 서주말엽

19 리쩌호우·유강기 주편, 권덕주, 김승심 역, 『중국미학사』, 대한교과서(주), 1992, P58-78, 인용 후 정리

77

에서 시작하는 점은 동의하기가 어렵다. 필자는 고고학적인 발굴 성과를 근거로 유추하여 중국미학의 근원은 최소한 앙소문화(약 B.C. 4800~B.C. 3000) 채도분(彩陶盆)으로부터 시작하여야 한다고 말하고 싶다. 앙소문화의 채도분은 필자가 이 책의 전반부에서 제시한 '청동기 문양의 기원'에서 예를 들고 있듯이 원시적인 예술 의식의 표출로 볼 수 있다. 때문에 이러한 원시예술의 감성표현이 오늘날에서 피드백을 해보면 미학적 심미관(審美觀)의 발생으로 정의할 수 있는 것이다. 그러므로 필자는 중국미학의 연대기적 편년을 앙소문화 채도분의 시기로 하여야 한다고 주장하는 것이다.

필자가 근대미학의 발생과 개념을 소개하고 중국 여러 학자의 미학 접근방식을 언급하는 것은 상·주 청동기의 아름다움과 문양의 상징성을 이해하기 위하여 아름다움에 대한 근원적인 해석이 필요하므로 서양의 미학적 개념과 중국(동양)의 미학자들이 전개하는 고대 중국의 미학에 대한 관점을 살펴보았고 간략하게나마 소개하게 된 것이다. 또한 상·주 청동기의 문양에 대한 현대적인 해석을 위하여서는 현대미학이 태동하게 된 배경을 알아야만 이후로 등장하는 여러 이론가들의 주장과 함께 그들의 이론에 의한 현대적인 해석을 통하여 우리는 상주청동기 문양의 미학적 상징성에 대한 새로운 지평을 개척할 수 있기 때문이다.

또한 필자가 양해를 구하고자 하는 것이 있다. 지금으로부터 대략 6800년 전의 고대 중국인들이 위에 나열한 것처럼 미학의 이론

을 정립하였다는 증거도 없으며 상징을 이해하였거나 이를 표현하는 기법을 구사하였다는 근거도 물론 없다. 앞으로 필자가 전개하여 나가는 현대적 관점에서의 미학과 상징, 그리고 상징요소의 적용기법, 기호미학에 의한 분석, 현대조형의 원리에 의한 조형미학 연구 등은 오직, 우리 현대인의 관점에서 고대 중국인들의 예술세계를 회상하고 피드백하여 고대인들의 작품세계를 유추할 수 있기 때문임을 밝혀둔다.

이 점에서는 장파(張法) 교수가 그의 저서『중국미학사』에서 "중국미학사를 기술하는 주체가 현대인이긴 하지만, 그렇다고 해서 현대인이 고대인의 문화를 자의적으로 해석해서는 안 된다. 이는 중국미학사가 현대 학문체계의 규범과 요구에 따라 서술되어야 하는 한편, 고대문화의 고유한 존재방식과 본래의 정신도 존중해야 한다는 뜻이다. 물론 그 과정에서 여러 가지 어려움이 생길 수 있다. 현대 학문체계를 수립하려는 학자들은 역사의 미궁으로 들어갈 수밖에 없기 때문이다. 허나 미궁에 들어가기도 전에 어떻게 들어갈 것인가에 대해 논쟁을 벌일 게 아니라, 미궁에 들어가서 마주할 문제가 무엇인가를 먼저 논의하여야 한다."[20] 라고 주장하였다. 장파 교수 역시 고대미학의 연구에 있어서 현대적인 견지에서 해석하는 것의 어려움을 토로하고 있으며 그러나 결국은 풀어나가야 할 과제임을 설파하고 있다고 하겠다.

20 장파, 백승도 역,『중국미학사』, 푸른 숲, 2012, p5

3.
상징미학

우리는 어떤 예술품이나 작품, 혹은 사물을 접할 때 그 사물(이하, 사물이라 칭함)이 전하는 메시지를 느끼고 있다. 그것이 사물을 만든 작가의 생각이든지 혹은 문화적 배경에 의한 함축된 메시지이든지 간에 상징(象徵)이라는 방법으로 소통하는 경우가 많다.

이런 면에서 상징이란 사물을 제작한 작가의 의도를 숨겨놓은 비밀의 표시이며 암시라고 할 수 있다. 이러한 상징은 인류의 역사 속에서 예술, 종교, 사회, 경제, 문화와 함께 공존하면서 존재하였던 것이었다.

인간은 그러한 상징들에 본능적으로 반응하기 때문이다. 실제로 정신분석가인 지그문트 프로이트(Sigmund Freud, 1856~1939, 오스트리아)와 칼 구스타프 융(Carl Gustaf Jung, 1875~1961, 스위스)이 제시한 선구적 연구에 따르면 인간의 마음은 상징적으로 생각하고 소통하도록 만들어졌으며, 상징의 언어, 특히 전형적인 상징의 언어는 시

공을 초월하여 전달된다고 하였다.[21]

그것은 기호일 수도 있으며 형태일 수도 있고 도안일 수도 있다. 우리에게 전달되는 방법은 언어적 의미로서 혹은 심리적인 충격 등을 통하여 인간의 의식 속에 투영되어 개인이나 집단의 문화를 유지하거나 전통성을 향상시켜 왔다고 할 것이다. 예를 들면, 신과 우주에 대한 상징, 종교적 상징, 정체성에 대한 상징, 은유적 상징, 정치적인 상징 등 다양하게 분류할 수 있다.

결론적으로 말하면 상징미학이란 어떤 사물에 대하여 그 특성이나 존재 이유를 전달하는 매개적 작용과 현상을 통틀어 말하는 것이다.

본서에서 필자는 상·주 청동기의 문양에 대하여 상징미학으로 해석하면서 문양의 분류학적인 고찰은 지양하고 문양이 함축하고 있는 여러 가지 의미들이 무엇을 상징하고 있는지를 현대적인 시각으로, 새로운 수단으로 독자 여러분과 논의를 할 것이다.

상·주 청동기의 상징에 대한 그동안의 전통적인 해석은 역사학적이고 고고학적인 유추가 대부분이었다. 즉, 수면문(獸面紋)은 주로 대칭적인 문양이며 각종 동물을 모티브로 하여 '신비스러운 모습으로 제작되었다'라는 1차원적인 해석과 그것과 관련된 부수적인 해

21 클레어 깁슨, 정아름 역, 『상징, 알면 보인다.』, 비즈앤비즈, 2010, p7

석으로, 청동기 문양의 논리적인 발전순서 등을 연구하여 문양의 변화를 이해하고자 하였으며 청동기에 주조된 명문은 금석학으로 해석하여 제작된 내력이나 역사적 사실을 밝혀내는 데 도움이 되고 있었다. 새로이 발굴되는 청동기는 기물에 대한 도록을 제작하여 어떤 기물이 새롭게 발견되었다고 하는 보고서 형식의 연구 활동이 주를 이루었으며 그러므로 청동기시대의 역사는 연구가 상당히 진척되어 심화 발전하고 있으나 정작 고귀한 예술품인 상·주시대의 청동기에 대하여는 앞서 언급한 것처럼 기물에 대한 발굴보고서 수준의 연구와 명문의 해석에 그치므로 지난 송(宋)대 이래로 이어져 온 전통적인 분류학적 연구방식에서 벗어나지 못하므로 귀중한 문화유산의 가치를 제대로 파악할 수가 없었다.

필자가 보기에 이러한 전통적인 해석으로 일관하는 방식은 오늘날 현대를 살아가는 우리에게 고대 문화의 진면목을 흐리게 하고 미래지향적인 역사와 문화를 창조하는 데 큰 걸림돌이 된다고 본다. 그러므로 본서에서는 상·주시대의 청동기 문양을 현대적인 해석수단으로 풀어보기 위하여 이때까지는 시도한 적이 없는 상징미학으로서 새롭게 상주 청동기를 해석해 보고자 하는 것이다.

1) 상·주 청동기의 문양상징

앞서 우리는 상징에 대하여 알아보았다. 그렇다면 상·주 청동기에 시문(施紋)된 문양은 무엇을 상징하는 것일까? 이제 구체적으로

문양의 상징에 대한 비밀을 탐구하여야 할 시간이다.

상주청동기의 문양상징을 풀기 위하여 사용할 도구를 소개한다. 먼저 현대에서 미적 판단의 가치 기준이 되는 미학이론과 여기서 파생된 상징이론으로 진행하고자 한다.

미학과 상징에 대하여는 개론적으로 앞서 소개하였기 때문에 여기에서는 현대미학에서 주장하고 있는 상징미학의 이론을 정리해 보겠다.

현대미학에서 다루는 상징미학 이론은 다양하지만, 상주 청동기에 적용할 수 있는 이론은 크게 알레고리(allegory), 일루전(illusion), 스키마(Schema) 등으로 요약할 수 있다. 지금부터 하나씩 알아보기로 한다.

(1) 알레고리(allegory)

어원은 그리스어의 '다른(allos)'과 '말하기(agoreuo)'라는 단어가 합성되어 이루어진 '알레고리아(allegoria)'를 영어식으로 표현한 것이 알레고리(allegory)이다.

알레고리는 한자로 쓰면 우의(寓意)라는 의미와 유사하다. 예를 들면, 말하고자 하는 본심을 바로 말하지 않고 빗대어 말하거나 비유적으로 표현하여 추상적인 개념을 전달하는 것이다. 쉽게 생각나는 것이 이솝우화(寓話)이다. 여기에서 등장하는 여러 동물들은 은연중 인간이 저지르는 어리석음과 탐욕 등을 비유적으로 보여주고 있는데 이러한 표현기법을 알레고리라고 한다. 이러한 알레고리 개념을 근대 미학사에서 공식적으로 제기한 사람은 레싱

(Lessing Gotthold Ephraim, 1729~1781, 독일)이었으며 그는 "추상개념을 의인화"한다고 하였다. 이것은 사람들이 상상하는 사물이나 현상에 사람으로서 비교하거나 유추하여 의미를 해석하는 것을 말한다. 물론 이것이 완전한 설명은 될 수 없지만, 오늘날까지도 보편적인 해석으로 받아들이고 있다.

그렇다면 상·주시대의 청동기에서 알레고리는 어떻게 나타나는가? 상·주시대의 청동기에 주조된 문양은 대부분이 알레고리(寓意)적 요소라고 볼 수 있다.

먼저 수면문(獸面紋)에 대하여 알아보자. 수면문은 다양한 알레고리적 요소로서 존재하고 있다.

상·주시대의 청동기에 주조된 수면문은 대칭적인 도안 배치를 보여주고 있는바 이것은 당시 이원화된 권력집단의 모습을 보여주는 우의적인 표현이라고 할 수 있다. 프랑스의 C. Le'vi-Strauss는 동물 문양의 대칭 현상에서 상대(商代) 세계관의 〈양분경향(兩分傾向).dualism〉에 대하여, 그와 같은 경향은 입체동물의 두상을 둘로 나누어 평면적인 형상으로 만듦에 있어 기술상 필요에 의하여 조성된 것이라고 피력하였다.[22] 그리고 상대의 고고 유적지에서 나타나는 대칭 혹은 양분 현상은 소둔(小屯)에 있는 상대도성의 궁전의 종묘기단이 동서로 나누어져 양쪽으로 배치되어 있다는 것과 상대 최후의 11명이라는 상왕의 왕릉이 동서의 2개 구역으로 나누

22 장광직, 이철 역, 「신화 미술 제사」, 동문선, 1995, p123-124, 재인용

어 있는데 서쪽에 7개의 왕릉이 있고 동쪽에 4개의 왕릉이 있으며 동서양 구역으로 나누어 있다. 또한 거북 껍질에 새겨져 있는 복사의 배열은 좌우로 대칭을 이루고 있는데, 한쪽의 글귀는 '긍정적인' 어투를 취하고 있으나 다른 한쪽의 글귀는 '부정적인' 어투를 취하고 있다는 것이다.[23] 수면문이 이러한 대칭과 양분을 알레고리(우의)적으로 상징하는 사례는 이외에도 다수가 있으나 중요한 몇 가지만 예로 들어서 살펴보았다.

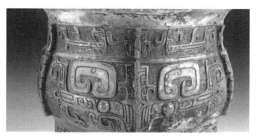

그림 60. 수면문

또 다른 각도에서 바라보면, 청동기의 주요문양인 수면문이 당시의 정치 및 무술(巫術)에서 중요한 역할을 하였다는 것을 알 수 있다. 하(夏)대와 상(商)대의 시대는 제사를 통하여 신격화된 권위를 창출하였음을 우리는 잘 알고 있다. 땅 위에 있는 왕을 도와주는 하늘의 신은 당시에 제(帝)라는 존재였다.

제(帝)와 왕을 연결해주는 사람은 무당(巫堂, 巫術)이고 무당을 도와서 희생제물이 되는 도우미는 수면문에 등장하는 각종 동물들

이다. 그러므로 수면문은 제사를 지낼 때 제(帝)와 땅 위의 왕을 연결해주는 희생동물의 역할을 한 것이라고 본다. 이것 또한 수면문의 알레고리(우의)적인 상징이라고 할 수 있다.

아래의 매미 문양은 상·주시대에서 끈질기게 나타나는 문양이다. 매미는 우리가 잘 알고 있듯이 유충에서 매미로 변태(變態)하는 과정을 볼 수 있다. 이것이 고대인의 시각에는 죽지 않고 장생불사의 영물로 보여서 사람들이 불사의 몸으로 살 수 있기를 기원하는 우의적 표현이라고 볼 수 있다. 개구리 문양이 시문된 청동기도 간혹 발견되는데 이것 역시 알에서 올챙이 그리고 서서히 개구리로 변화되어 가는 모습에서 앞서의 매미와 같이 불사의 영물로 인식하게 되어 장생에 대한 욕망을 청동기의 개구리 문양을 통하여 우의적으로 표현하였다고 본다.

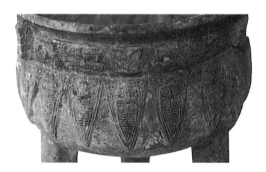

그림 61. 매미 문양

또한 전국시대에 많이 유행한 운기문(구름무늬)을 보면 구름이 하

늘에 떠다니고 산을 휘감고 흘러가는 모습이 연상된다. 그리고 박
산향로에서 보듯이 그 당시 유행하던 신선사상에 의한 상상 속의
영산(靈山, 혹은 仙境)에서 신선들이 구름 속에서 유유자적하는 초월
적 세계관이 연상되는 것이다. 아래 그림의 전국시대 삼족정에도
금으로 상감하여 운기문을 잘 표현하고 있다. 이러한 운기문의 상
징도 역시 알레고리(우의)적인 역할을 하는 것이다. 이외에도 다양
한 우의적 문양이 있으며 이러한 상·주시대의 알레고리문화가 그
후에도 계속 전승되어 중국의 전통적인 상징문양으로 발전하였다.

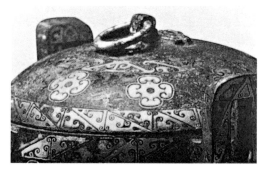

그림 62. 전국시대 삼족정 청동기의 운기문. 구름무늬가 꽃잎 문양과 함께 잘 표현되어 있다.

우리가 잘 알고 있듯이 청동기 시대가 끝나고 철기(鐵器)와 도자
기의 시대가 시작되면서 이러한 알레고리는 더욱 발전하여 태극과
팔괘, 음양오행설, 십이지(十二支), 각종 문자 문양, 동물 문양, 기하
문양, 불교와 도교의 상징 문양, 다섯 개의 산(와산, 형산, 고산, 태산,
화산)을 상징하는 문양 등 대략 160여 개에 이르는 중국의 전통문
양 형성에 결정적인 역할을 하게 되었다.

이렇게 해서 우의(寓意)적 상징은 중국의 전통 속에서 하나의 문화로 자리 잡았다.

세대와 세대를 이어가면서 우의적 표현은 더욱 공고해져서 중국 문화의 핵심으로 발전하였다.

본서에서 160여 가지에 이르는 우의적 표현을 모두 열거할 수는 없지만, 도자기, 청동기, 회화, 민간미술, 건축 등에 사용되고 있는 몇 가지 사례들을 독자들과 함께 살펴보고자 한다.

먼저 보는 것이 청동 다목호(多穆壺)이다.

명칭은 팔보문용병자동다목호(八寶紋龍柄紫銅多穆壺)이며, 높이는 약 39㎝이다.

재료는 자동(紫銅)으로 제작하였고 하부에서 상부로 올라가면서 넓어지는 조화로운 비율을 갖춘 다목호이다. 이렇게 위로 올라가면서 넓어지는 비례를 갖춘 다목호는 사례가 극히 드물다. 하지만 필자는 이런 것을 설명하려고 하는 것은 아니며 특별한 문양을 설명하려고 한다. 자세히 보면 본 다목호의 기물 전체에 주조된 문양이 보일 것이다. 이것은 불교에서 성스러운 상징으로서 팔보(八寶)라는 여덟 가지의 보배문양이다.

사진을 보면서 다목호의 팔보(八寶)에 대하여 우의적(寓意的) 상징을 풀어보자.

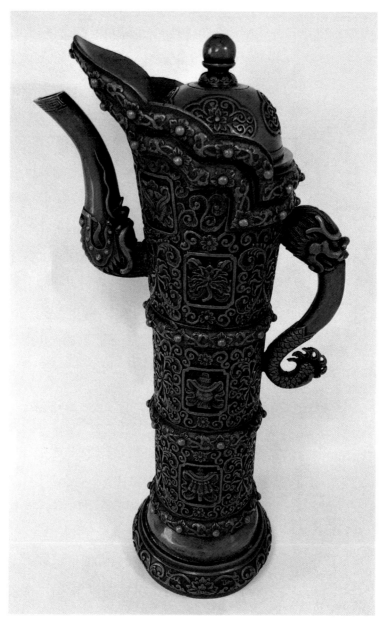

그림 63. 청동 다목호(多穆壺). 높이 39㎝, 필자 소장

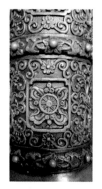

그림 64. 법륜 문양

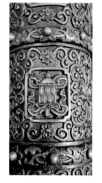

그림 65. 백개 문양

90

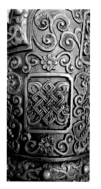

그림 66. 반장 문양

종류는 다음과 같다.

법륜(法輪), 백개(白蓋), 반장(盤長), 법라(法螺), 보산(寶傘), 보병(寶甁), 연화(蓮花), 금어(金魚)로서 모두 8가지 상서로운 보물을 말하는데 팔보(八寶)라고 하며 팔길상(八吉祥)이라 부르기도 한다. 이것들은 불교의식에 사용되는 상서로운 문양이며 보통 리본이나 끈으로 감싸고 있는 형태로 그려지거나 표현된다. 이것은 상서로운 기운이나 부처님의 가호가 끊어지지 않고 영원히 연결된다는 부적과 같은 의미가 있다. 이런 고귀한 문양은 옛적부터 관청이나 민간에서 복을 받기 위하여 도자기, 청동기, 의복, 가구, 장신구. 회화 등에 응용하여 그려 넣거나 새겨넣기를 많이 하였다.

법륜은 마차의 바퀴 같은 모양으로 표현되며 부처님의 말씀이 천지사방으로 퍼져 나가며 쉼 없이 굴러가서 억겁의 세월을 지켜나간다라는 의미가 있다. 백개는 천막이나 우산처럼 나타나며 부처님의 말씀이 삼천세계를 고루 덮어서 모든 중생을 깨끗하게 정화하는 것을 나타낸다. 반장은 마름모꼴의 실 같은 매듭으로 나타나며 부처님의 말씀은 윤회하고 순

환함에 모든 것을 꿰뚫고 있어서 사바세계의 모든 것이 분명하고 형통하게 되는 것을 의미한다. 법라는 소라처럼 생겼으며 부처님의 목소리가 오묘한 음악과도 같은 신비한 힘을 가지고 세상을 안정시킨다는 의미이다.

그림 67. 법라 문양

보산은 우산처럼 생겼으며 부처님의 말씀은 늘어지거나 당겨짐이 없이 자유자재하여 중생들을 덮어주고 보호한다는 의미이다. 보병은 꽃병 모양으로 나타나는데 부처님의 말씀은 조화로워서 복되고 지혜가 완전하다는 의미이다. 연화는 연꽃으로 표현하며 혼탁한 세상에서 물들지 않고 청정하며 진실하게 살아간다는 것이며 극락세계를 의미하기도 한다. 금어는 물고기 두 마리로서 쌍어문(雙魚紋)이라고도 한다. 활발함과 행복한 결혼, 해탈을 의미한다.

그림 68. 보산 문양

91

그림 69. 보병 문양

그림 70. 연화 문양

그림 71. 쌍어 문양

위의 기물에 새겨진 팔보의 우의적인 상징은 위와 같다. 팔보를 하나하나 설명하려면 많은 시간과 노력이 필요하고 장소나 공간도 있어야 하나 이렇게 우의적 문양으로 표현하면 간단하게 의미가 전달되고 서로 소통이 되며 의미를 이해할 수 있다는 것이다.

이번에 보는 것은 죽절조문착금병대향로(竹節鳥紋着金柄大香爐)라는 초대형 동향로이다. 우선, 규모에서 시선을 압도하는 기물이다. 가로 92㎝, 높이 85㎝, 폭 41㎝이며 무게는 약 42㎏이다. 일반 소형 청동향로의 수십 배~백 배 가까이 달하는 용적을 가진 청동기이다. 사진에서 보는 것처럼 대나무를 조형의 주제로 삼고 제작하

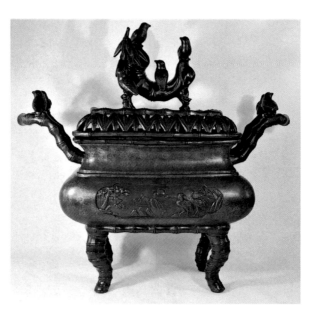

그림 72. 죽절조문착금병대향로, 가로 92㎝, 높이 85㎝, 폭 41㎝, 필자 소장. 전체적으로 8층의 형태이다. 청 건륭시기로 추정된다.

였으며 목단문양을 향로의 몸통 전체에 착금(着金)하여 시문하였으며 뚜껑에도 시문하였다. 뚜껑의 착금문양은 오랫동안 향을 피운 관계로 열에 의하여 소실되어 문양의 흔적만 남아있으며 이렇게 대형 청동기에 전체적으로 금박(金箔)을 시문한 향로 제작자들의 초인적인 노력에 경의를 표할 뿐이다.

그런데 이렇게 눈에 보이는 부분이 매력적이고 감탄할 만한 것은 사실이나 이런 초대형 향로에 상징으로서 우의(寓意)적 요소를 숨겨놓았다면 독자 여러분들은 또 한 번 놀랄 것이다.

그럼 어떤 우의적 비밀이 숨어있는지 함께 찾아보기로 하자.

먼저 대향로의 전체 모습에서 균형과 비례가 조화를 이루고 있는 것을 보아주기 바란다. 그리고 향로뚜껑에서 서로 바라보고 즐겁게 놀고 있는 참새가 있다. 얼른 보면 평범하게 보이지만 참새가 8마리라는 사실을 알면 조금 놀라게 될 것이다. 그리고 전체적으로 앞에서 바라보면 제일 아래 다리부터 수평으로 각 부분을 나누어보면 8부분으로 나누어진다는 사실을 알게 된다. 대향로는 8층인 것이다. 그리고 향로의 다리를 자세히 보면 대나무 뿌리를 모티브로 하여 디자인된 것을 알 수 있다.

그리고 대나무 뿌리는 8마디로 된 것을 볼 수 있다. 또한 손잡이를 보면 각각 12마디로 되었으며 이것은 1년 12달을 상징하며 하루도 쉬지 않고 복을 받기를 원하는 소망이 담겨있다고 하겠다. 양쪽을 합하면 24가 된다. 이것을 중국 고대철학에서 중요한 요소인 천(天), 지(地), 인(人)의 세 가지를 3으로 개념화하여 나누어 보면 8

이 된다는 것을 알 수 있다. 그리고 필자의 지식이 한계가 있어 제대로 분석을 못 하였지만, 향로 중간 부분과 뚜껑의 대나무 마디 장식은 어떤 형태로든지 8과 관련된 우의적 비밀이 숨어있다고 본다. 중국에서 8이라는 숫자는 예로부터 재물과 복을 상징하는 길

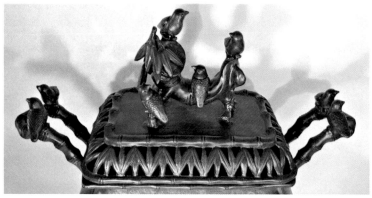

그림 73. 대향로 뚜껑에 있는 8마리의 참새가 사방을 보며 놀고 있다. 손잡이 부분의 대나무 마디가 12마디로서 1년 12달을 상징하며 이것을 합하면 24이다. 고대철학의 천(天), 지(地), 인(人)이라는 세 가지 요소를 개념화하여 3으로 나누면 8마디가 됨을 알 수 있다.

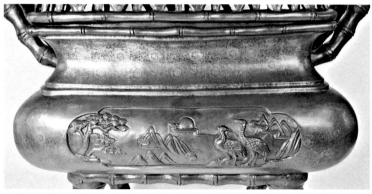

그림74. 대향로 전면 중앙 부분 모습. 중간 부분에는 10장생도가 요철(凹凸)의 기법으로 주조되어있다. 향로 본체의 사방은 목단 문양을 착금방식으로 장식하였다.

상수이다. 이렇게 청동기 제작자들은 시대가 바뀌어도 작품 하나 하나에 사람들에게 이로운 길상문과 수(數)들을 도입하여 복을 받기를 원하였다.

 그리고 부분별로 우의(寓意)적인 문양을 한번 살펴보면 본 향로는 전체적으로 다리부터 대나무 뿌리로 땅 위에 뿌리를 내리고 생명을 보존하기를 원하고 있으며 대나무는 학문, 군자, 장수를 상징하는 나무이다. 그러므로 세속적인 생활을 살아가는 사람들에게 중요한 학문, 군자로서 출세하는 것, 그리고 장수하는 삶을 기원하는 염원이 본 향로의 모티브가 되고 있다. 그리고 땅에서 하늘을 향하여 제사를 지내고 향을 피워서 천지신명과 조상을 불러온다는 개념에서 출발하고 있다. 향로의 몸통으로 올라가면 전면과 후면에 10장생도가 음각과 양각의 복합적인 기법으로 주조되어 있으며 이것은 조상에게 수명장수와 복록을 받기를 기원하는 후손들의 염원이 담긴 작업이라 하겠다.

 조상에게 제례를 잘 모시면 십장생도에 나오는 복록을 받게 된다는 기원과 교훈이 담긴 장면이라고 볼 수 있다. 그리고 몸통의 사방에 금박으로 눌러서, 일종의 금을 이용한 착금 방법으로 목단 꽃을 빽빽하게 시문(施紋)하였다. 잘 알다시피 금은 고귀한 광물이며 부귀와 명예를 상징하는 것이다. 그리고 목단 꽃 역시 부귀영화를 상징한다. 향로에 손잡이가 있는 것을 보면 무겁고 크니까 이동하기 위하여 손잡이를 달아놓은 것은 맞지만, 필자가 생각하기

95

에 손잡이를 대나무 형태로 제작한 것은 자손만대로 장수하는 것과 학문으로 성공하여 권세를 누리기를 바라는 염원도 포함되어 있다고 생각한다.

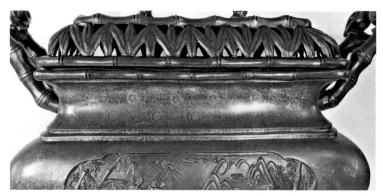

그림 75. 향로 뚜껑 상부의 향훈이 나오는 부분은 대나무 잎의 형태로 제작되었다.

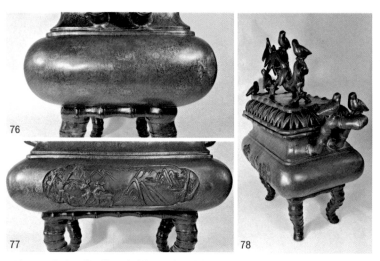

그림 76. 우측의 본체는 둥근 타원형으로서 목단의 문양이 착금방식으로 장식되어 있다.
그림 77. 뒷면 역시 10장생도가 주조되어있고 향로 전체 분위기가 대나무를 모티브로 한 것이 느껴진다.
그림 78. 향로를 비스듬히 바라본 모습. 전체적으로 대나무의 이미지가 느껴진다.

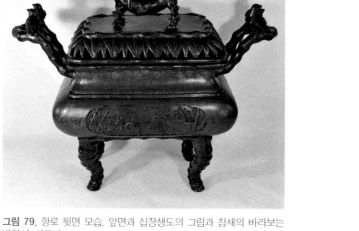

그림 79. 향로 뒷면 모습. 앞면과 십장생도의 그림과 참새의 바라보는 방향이 다르다.

97

이제 도자기를 예로 들어 알레고리를 찾아보고자 한다.

사진에서 보는 남지길상문다호(藍地吉祥紋茶壺) 도자기를 독자들과 함께 살펴보고자 한다.

용도는 다호(茶壺)이며 기형과 문양, 관지로 볼 때 청(淸) 말기(末期)에 황실에서 사용한 도자기임을 짐작할 수 있다. 본 다호에 표현된 문양은 중국의 우의(寓意)적인 문양사(紋樣史)흐름을 직접적으로 우리에게 보여주고 있는 귀중한 자료라고 하겠다. 아래 다호를 통하여 상·주시대에 형성된 도안의 우의적 상징이 얼마나 심화, 발전되어 계승되었는지 알 수 있다.

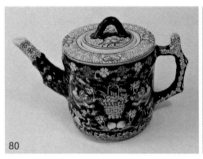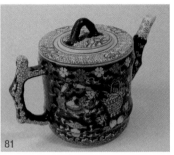

그림 80. 남지길상문다호(藍地吉祥紋茶壺), 높이 약 12㎝, 좌우 폭 약 17.5㎝, 구경 9.2㎝, 청 광서시기, 필자 소장
그림 81. 뒤편에서 바라본 모습, 문양들이 빈틈없이 배치되어 있는 것을 볼 수 있다.

문양의 종류를 살펴보면, 꽃바구니, 복숭아, 연꽃, 매화, 꽃(배꽃), 국화, 나뭇잎, 사자, 박쥐, 물고기, 나비, 우산, 보병, 동전, 금덩이, 파도, 매듭, 수(壽)자 등으로 구성되어 있으며 도저히 구별할 수 없는 꽃이나 식물 문양도 있다. 하여튼 확인 가능한 18가지 이상의 문양에 대하여 알아보자.

먼저 고대 상·주시기 이전에 시작되어 여러 시대를 거치면서 현대에까지 살아남아 영향을 미치고 있는 중국의 본원철학을 이해하여야 한다. 그것은 음양과 오행, 팔괘, 역 등으로 대표되는 중국 고유의 철학체계이다. 이것을 간단히 요약하면 음양상화(陰陽相和), 화생만물(化生萬物), 만물생생불식(萬物生生不息)으로 말할 수 있다. 이것은 "음과 양이 서로 조화를 이루어 만물을 생산하며 만물은 끝없이 변화하고 번식한다."라는 의미이다. 이것은 음양관(陰陽觀)과 생생관(生生觀)으로 줄여서 요약할 수 있다. 중국의 모든 예술이나 공예에는 이러한 기본적인 철학이 배경이 되어 창조된다는 것을 염두(念頭)에 두고 보아야 한다. 자, 그럼 함께 살펴보자.

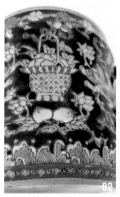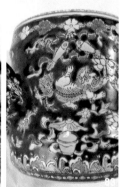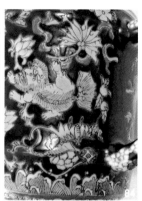

그림 82. 꽃바구니와 복숭아, 파도 문양
그림 83. 보병과 쌍어문과 사자 문양
그림 84. 동전, 나비, 금괴, 연꽃 문양

제일 아랫부분의 파도는 고대로부터 계승되어 내려오는 음양관 (陰陽觀)에 의하면 대지(大地)를 나타내며 땅을 표현하고 있다. 음(陰) 으로 해석되며 여성성(性)을 보여주고 있다.

꽃바구니는 장수를 상징하며 복숭아는 결혼, 장수를 상징한다. 연꽃은 자손을 상징한다.

매화는 계절로는 1월을 상징하며 고결함과 학문을 상징한다. 배 꽃은 8월을 상징한다. 국화는 10월을 상징한다. 나뭇잎은 영원한 행복과 생명을 상징한다. 사자는 권력을 상징하며 박쥐는 복(福)을 상징한다. 물고기는 결혼과 자손 번창을 의미한다. 나비는 기쁨 (喜)을 상징하며 우산은 자비를 상징한다. 보병(寶甁)은 조화를 나타 내며 동전은 부(富)를 상징한다.

금덩이는 명예와 재물, 고귀함을 상징한다. 매듭(끈, 繩)은 장수를 상징한다. 수(壽) 자는 장수를 상징하는 길상문(吉祥文)이다.

99

그림 85. 상부에는 매화 꽃잎을 빈틈없이 시문하였다. 뚜껑과 본체에 각각 8개의 복숭아가 보인다. 박쥐 두 마리가 다호의 상부면 상, 하에 배치되었다.
그림 86. 수(壽)자 문양과 박쥐 문양이 보인다. 본체 상부에는 초화문(草花紋)이 둘러있다.
그림 87. 보산(寶傘)과 국화 문양이 보인다.

이 모든 상징은 알레고리(allegory, 寓意)에 기반을 둔 비유적인 상징미학의 표현이다.

위의 알레고리를 전체적으로 바라보면 다호(茶壺)의 형태를 둥근 원형으로 한 것은 우주 만물을 상징하며 바탕색은 남(藍)색으로서 쪽빛을 한 것은 문양을 돋보이게 하려는 시각적 효과를 위한 선택으로 보인다. 오행으로 보면 남색은 목(木)으로서 동쪽을 가리키며 태양과 밀접한 관계가 있다. 본체 손잡이에 위로 튀어나오는 돌출(突出) 꼭지 부분을 조소한 것은 음양으로 볼 때 양(陽)을 의미하며 또한 뚜껑의 손잡이도 고리(環)처럼 잡을 수 있게 만들었다. 이것은 실용적인 목적도 있지만, 양(陽)을 상징한다. 다호의 몸통은 원형이고 둥글게 되어 있으므로 음(陰)으로 본다. 그다음에 꽃 문양인데 꽃들이 전부 사방으로 퍼져 나가는 태양의 형태를 갖춘 꽃이 대부분이다. 이것은 가문의 번창과 자손의 번식을 기원하는 의미가 많으며 음양으로 보면 양(陽)이다. 그러므로 위 기물은 전체적으

로 보면 기형과 문양이 어우러져서 음양이 조화를 이루고 있다.

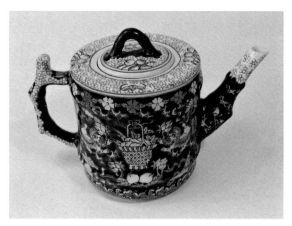

그림 88. 완벽한 균형과 특별한 조형미를 갖추고 중국 문양의 정수(精髓)를 보여주는 도자기이다.

101

　위 기물에서 주로 나타나는 알레고리는 첫째가 음양의 조화이다. 두 번째는 장수와 관련된 문양이 제일 많고 세 번째는 행복을 상징하는 문양과 자손 번창을 상징하는 문양이며 네 번째는 부(富)를 상징하는 문양이다. 전체적으로 보면 천지상교(天地相交))와 음양화합(陰陽和合)을 주제로 하여 장수와 자손 번창, 부귀영화를 소원하는 알레고리로 형성되어 있다. 이것은 중국황제들이나 고관대작들, 일반 백성에 이르기까지 모두 소원하고 있는 현세적인 지복(至福)을 상징하는 알레고리라 하겠다.

　이상과 같이 상·주 청동기의 알레고리(寓意)가 후대에 어떻게 변화되고 적용되었는지에 대하여 알아보았다. 청동기의 문양은 미술

사적으로 볼 때 일정한 형식을 갖춘 도안으로 발전하여 현대에 이르기까지 중국인의 모든 생활 속에 살아남았다고 할 것이다.

상·주 청동기에 표현된 모든 문양은 우의적 상징이 있었으며 그것은 양을 숭상한 부족의 경우 양의 문양을, 소를 숭상한 부족은 소의 문양을 새겨 넣은 것처럼 토테미즘과 연관되어 나타난 우의적 문양도 있고 수면문처럼 하늘의 신과 땅 위의 왕을 연결하는 의미로서 나타난 알레고리가 있다. 현대에 사용되는 160여 가지 이상의 수많은 문양은 상주 청동기의 문양에서 서서히 진화되고 변화되어 발전한 것이다.

(2) 일루전(illusion)

일루전은 예술작품을 감상하는 사람이 일으키는 착각(錯覺)이나 환상(幻想)을 말한다.

우리가 그림을 볼 때 실제로 그림은 평면에 그려져 있으나 작가는 원근법이나 명암, 색채 등으로 거리감을 주기도 하고 밝고 어두운 차이를 이용하여 대립감이나 온도의 차이를 느끼기도 한다. 여름이면서 그림을 통하여 시원한 느낌을 받기도 하고 겨울이면서 따뜻한 느낌을 받기도 한다. 이렇듯 예술작품을 통하여 다양한 착각이나 환상을 경험하는 것을 일루전이라 한다. 현대 미학사에서 일루전을 상징미학으로 개념화한 사람은 미학을 학문으로 정착시킨 바움가르텐을 추종하는 바움가르텐 학파의 멘델스존(Moses Mendelssohn, 1729~1786, 독일)이다.

그는 자신의 저작인『여러 예술의 주요원칙에 대하여』1761년 판에서 "언설을 감성적으로 하는 수단은, 대량의 징표를 한 번에 기억력의 내부로 데려옴으로써 우리에게 기호보다 기호표시된 것을 더 생동적으로 감각하도록 하는 표현을 선택하는 데 있다"**24** 라고 하였는데, 이 말을 쉽게 풀어보면 우리가 그림을 감상할 때 원근법으로 표현된 장면을 보면서 그 순간 원근법이라는 기술적 묘사는 잊어버리고 가까운 곳으로부터 시작하여 멀리 보이는 그림의 내용에 몰입하는 상태를 말하고 있다.

이렇게 원근법을 예로 들어 설명하였지만, 이외에도 시각적인 착시와 심리적인 착각 등을 통하여 다양하게 발생하고 있다. 이 책에서 다루는 일루전(illusion)의 의미는 착각과 환상이다. 착각은 대부분 시각을 통하여 발생한다. 조금 더 깊게 생각해보면 착각은 원근법에 따른 착시와 같은 생리적인 현상과 심리적인 현상이 병존함을 알 수 있다. 심리적인 경우에도 착각으로 인하여 심리적인 변화나 충격이 발생하므로 결국, 원인은 시각을 통한 일루전에서 비롯된다고 하겠다. 더 나아가서 인간의 마음속에서 일어나는 관념(觀念)에 의한 착각도 있다. 관념에 의한 착각이란 선험적(先驗的)으로 발생한 사건들의 정보가 축적되어서 이를 통한 자기인식의 오류 같은 것과 어떤 사태(事態)에 대하여 결과를 예단(豫斷)하여 의사를 결정하는 것들이라 할 수 있다. 이것은 예를 들면, 어떤 경우에―

스스로나 조직의 능력이 부족함이 명백함에도 상황을 지나치게 낙관하거나 역량을 과대평가하는 사례와 같은 것들이다. 이것은 비관적 결말이 분명함에도 이를 낙관하여 대비할 기회를 놓치는 실수를 범하는 것으로서 관념에 의한 착각이라 하겠다.

또한 환상이라는 것은 현실에서 이루어질 수 없는 사건을 실제처럼 착각하는 것을 말한다. 하여튼 일루전은 어떤 사실에 대한 착각이나 환상을 보편적으로 설명하는 적절한 용어이다.

그러면 상·주시기의 청동기의 문양에서 어떤 일루전이 발생하는지 살펴보자.

먼저, 고대 중국인들은 상·주 청동기의 수면문에서 무엇을 연상하였을까?

부릅뜬 눈, 치켜 올라간 눈썹과 좌우대칭으로 이루어져서 정면을 바라보는 괴이한 얼굴—그리고 주위에 배치된 각종 문양으로서 기룡문, 잠문, 봉황문, 매미 문양, 운뇌문, 절곡문 등이 빼곡이 배치되어있는 모습에 대하여 고대의 중국인들이 어떤 환상을 일으켰는지 현대를 살아가는 우리가 명백하게 알 수는 없다. 중국의 저명한 청동기 연구자인 리쉐친 교수의 견해를 들어보면,

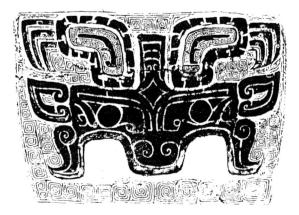

그림 89. 수면문, 공포감과 신비감, 권위가 느껴진다.

상대의 청동기 문양의 주요 양식은 신비감과 장엄함으로 특정 지워진
다.…(중략)… 도철문은 기괴한 모양과 함께 신비적 색채가 농후하다.
그리고 그 기괴한 도철문은 기이하고 공포스러운 분위기[25]

라고 하였다. 이것은 실제 청동기는 신비하거나 공포감을 가진 것
은 아니지만 그것을 사용하고 바라보는 고대인들은 청동기의 문양
에서 공포감과 신비함에 대한 환상을 느낀 것이 틀림없다고 유추
할 수 있다. 이것을 오늘날의 상징개념으로 해석해보면 일루전 현
상이라고 말할 수 있다.

 이러한 일루전 현상은 상·주시대 청동기에 많이 보이지만 강력한
일루전을 일으키는 문양이 있어서 소개를 해본다. 바로 운뇌문(雲
雷紋)이다. 독자 여러분들은 운뇌문이 무슨 일루전을 일으키는가?

25 리쉐친, 심재훈 역, 『중국 청동기의 신비』, 학고재, 2005, p146-153

하고 의아해할 것이다. 운뇌문은 어찌 보면 중국미술역사에 있어서 최초의 동적(動的) 예술이자 최초로 빛을 이용한 시각예술이라는 점에서 전무후무한 사례라고 볼 수 있다.

자, 이제 아래의 그림을 살펴보자. 운뇌문은 처음에 설정된 빛의 입사각도에 따라 문양을 창출한다. 본래 운뇌문은 그냥 사각형이다. 그리고 사각형이 구름과 번개처럼 보이기에 운뇌문이라고 하였다. 그러나 빛에 노출되면 그 사각형은 마름모꼴로 변한다. 그리고 빛의 위치가 변화하면 마름모꼴의 문양은 짙은 음영으로 인하여 위치를 바꾸면서 마름모꼴의 모습이 사람의 눈에 다르게 보이게 된다. 이런 방식으로 빛(光源)의 위치가 변할 때마다 운뇌문의 형태가 움직이는 것을 경험할 수 있다. 이것은 필자가 수백 번 실험으로 확인하였으며 틀림없이 고대 중국인들도 운뇌문의 변화를 알고 있었다고 판단된다. 그것이 제사를 지낼 때도 불빛에 따라 운뇌문에서 시시각각 형태가 변화되므로 실시간으로 환영과 환상을 경험할 수가 있으며 운뇌문은 그대로 있지만, 빛의 방향에 따라 운뇌문의 형태가 변하는 것과 같은 시각적 착시를 통하여 신비감과 공포감이 더욱 상승하였다고 본다. 아마도 세계최초로 빛을 이용한 시각예술이라고 생각된다.

그림 90. 빛이 수직으로 입사하거나 여러 개의 광원이 겹치게 되면 빛이 골고루 퍼져서 짙게 보이는 부분이 없으므로 본래의 운뇌문을 볼 수 있다. 하지만 이런 일은 많지 않아 대부분 다이아몬드 형태의 그림자를 보면서 강한 형태감을 인식하게 된다. 필자 소장 자료

그림 91. 운뇌문이 요철 부분에 의하여 빛의 입사방향에 따라 차단되어 마름모꼴의 형태로 짙게 보여서 운뇌문을 알아보지 못한다. 그래서 전혀 다른 도안을 보게 되며 짙은 부분에만 시선이 집중되어 검은색 마름모꼴(다이아몬드 형태)만 보게 된다. 필자 소장 자료

이것 이외에도 일루전을 일으키는 것이 많으며 상·주시대에 조상이나 귀신에게 제사를 지내는 제례나 무당에 의한 주술적 행위를

통한 의식행사에서도 그 자체의 진행과정에서 음주와 노래, 무술사(巫術師)들의 춤과 귀신을 초청하는 행위 등에서 참석자 모두가 집단적인 환상과 환영 속에 몰입하는 것을 연상할 수 있으며 이것도 일루전 현상으로 볼 수 있다.

이 장면에서 잠깐, 필자도 한국사람이고 책을 읽는 독자들도 한국사람인데 중국 청동기에 관한 책이지만, 한국의 일루전 이야기 하나하고 다음 장으로 넘어가야겠다. 한국에도 전통미술에서 환상적인 사례가 많지만, 한국이나 중국, 일본은 동북아시아 문화권이라 고대미술에서 일루전 해석은 대부분 비슷하기 때문에 그 부분은 생략하고 일루전(환상)적인 신비한 설화 하나를 소개하고자 한다.

바로 해인(海印)[26] 도장 설화이다.

해인은 한국의 민중이 오래전부터 믿고 있는 상상 속의 보물중 하나이다.

해인 전설의 핵심은 선한 행위를 한 주인공이 그 보답으로 '용궁에 있는 해인(海印)이라는 보물을 선물로 받아와서 부자가 되거나 죽은 사람을 살리거나 하는 기적을 행하다가 나중에는 어떤 스님이 찾아와서 돌려주니 그것으로 하룻밤 사이에 해인사를 지었고 그래서 절 이름이 해인사이며 용궁의 보물인 해인은 해인사 장경각 내부에 보관되어 있었는데… 어찌어찌하여 분실되었고 언젠가 해인이 이 세상

26 해인에 대한 자세한 정보를 알고자 하는 독자께서는 뒤편 참고문헌목록에 나와 있는 김탁, 『한국의 보물, 해인』(북코리아, 2009)을 보실 것.

에 나타나면 좋은 세상이 올 것이다.'라는 요지의 전설이다.

이것은 당시 조선시대 중, 후기의 민중들이 겪고 있던 억압, 신분 차별, 불만, 가난 등에 대하여 탈출구로서 역할을 한 전설이다. 이 것은 당시 민중들이 가지고 있던 여러 가지 믿음의 형식들이 다양 한 형태로 반영된 종교적 성물(聖物)이라고 본다.

필자는 약 55년 전 초등학교 4학년쯤 때 지금은 고인이 되신 조 부 정종환으로부터 가문에 전승되어 오던 비밀이야기라 하면서 재 미난 이야기를 들었다. 바로 해인이라는 전지전능한 도장에 대한 가문 내의 전설이었다.

지금으로부터 약 560여 년 전 조선 초기 수양대군(세조)의 왕위 찬탈 사건에서 필자의 조상이었던 당시 우의정 정분(鄭苯)은 세조 에게 협조하지 않았다는 사유로 사약을 받았고, 가문은 3족이 멸 하게 되는 멸문지화(滅門之禍)를 당했다. 이때 가승(家僧)으로 있던 모 스님이 가문의 멸망을 막기 위하여 아들 한 명을 데리고 몰래 도망을 쳤다는 것이다. 그 스님은 관헌의 눈을 피하여 생존자와 함 께 도망 다니다가 어느 날 해인사에 하룻밤을 묵게 되었다. 그런데 이 스님은 경륜이 많아서 해인사에 천지조화를 부리는 해인이라는 도장이 있다는 것을 알고 있었다. 그는 밤중에 조용히 일어나서 다 음과 같이 중얼거렸다고 한다. '비록 지금은 멸문지화를 당하여 도 망 다니는 신세지만 해인만 있다면 다시 옛날의 명예를 회복할 수 있으리라.' 하면서 유일한 생존자와 함께 해인을 훔쳐서 종적을 감 추었다는 것이며… 조부님은 "우리 집안 누군가가 그 '해인'을 가지

고 있으며 언젠가는 해인을 들고 나와 과거의 치욕을 씻고 명예를 회복할 수 있을 것이다."라고 말씀하면서 필자보고 "혹시 분실이 되어 없어졌을 수도 있으니 네가 살아가면서 찾아보아라."라는 당부를 하심으로써 비밀의 전승이야기는 끝을 맺었다. 그 뒤 저는 해인 이야기는 까마득히 잊고 살았으며 할아버지도 돌아가셨다.

그러던 어느 날… 필자가 35세 정도 되었을 때 불현듯 돌아가신 할아버지의 이야기… 가문에 전승되어오던 '해인' 도장 이야기가 생각났다. 주변에 이야기하면 미친 사람 취급을 해서 필자 혼자만 알고 살았다. 틈틈이 골동상이나 고서점 같은데 다니면서 해인에 대한 전설도 수집하고 무슨 정보가 있나하고 수소문하였지만, 태평양 깊은 곳에 빠진 바늘을 찾는 것과 같았다. 그래서 찾는 것을 포기하고 그냥 마음속으로만 생각하면서 잊고 살았다.

그런데 필자의 골동품 수집도 이때 시작하였다. 당시에는 지식도 없고 돈도 없고 하여 아주 작은 소품을 몇 점 수집하는 정도였다.

그러다가 1994년경을 전후하여 중국 청동기를 알게 되었고 300여 점을 수집하게 되었으며 지금은 책도 쓰는 단계에까지 오게 되었다. 필자가 중국 청동기 수집과 공부를 하면서도 간혹 '해인'에 대한 추억을 떠올리기도 하였다. 그러다가 2003년경부터는 중국에서 청동기가 수입이 되지를 않아서 청동기 수집을 중단하고 이것, 저것 소품을 수집하면서 세월을 보냈고 시간이 생겨서 청동기 수집보다는 중국 청동기 공부에 집중하였다.

그러던 어느 날 너무 심심하여 골동품 가게에 놀러가고 싶어서 구면인 골동상인을 찾아갔다.

아마도 2006년 전후가 아닌가 생각된다.

그날도 이리저리 구경하다가 비교적 깨끗하게 보존된 고서류가 눈에 들어 왔다.

바로 한국의 근대 역사서인『대동사강(大東史綱)』[27]이었다. 저는 한국의 역사서에 관심이 많던 차라 보존 상태도 좋고 하여 건(乾), 곤(坤) 2권을 바로 구입하였다.

그리고 집으로 돌아왔고 몇 주가 흘렀다. 어느날『대동사강』역사 책을 읽고 싶어서 책을 펼쳤다. 대충 한번 넘겨보는데… 책 중간에 간지 같은 것이 끼어 있었다. 옛날 책은 간혹 메모지나 문서 같은 것이 끼어 있을 수도 있어서 대수롭지 않게 생각하고 꺼내서 책상 위로 던졌다. 그런데 왠지 종이가 부드럽고 편안하여 무심코 펼쳐보았다.

아! 필자는 순간 스스로 본 것을 의심하였다. 우유빛 한지에 큼직한 도장이 찍혀있고 해인이라고 제목이 있었다. 정말 너무 신기하여 벌벌 떨었다. 아니… '해인'은 실전되었다는데 어떻게 도장 원본이 남아있을까? 이게 진짜 해인일까? 왜 나에게 해인이 찾아온 걸까?

온갖 생각이 머리를 맴돌았다. 하여튼 해인도장 날인 원본이 틀림없어 보였고…. 돌아가신 할아버지에게 해인 도장 날인 원본을 찾았다고 고향 묘소에 찾아가서 발견 신고도 하였다.

27 『대동사강』, 김광(金光)이 편찬한 한국의 역사서, 연인본, 12권 2책, 1928년 대동사강사 간행

어릴 적 신기한 이야기로 듣고 찾아나선 지 대략 50년의 세월이 지나서 해인을 찾았으니까.

필자가 발견하여 소장하고 있는 해인 도장의 원본을 한번보시기 바란다.

그림 92. 구입 당시의 대동사강 모습, 필자 소장 자료.

그림 93. 책 표지 내부에 본래 책 주인의 성함이 보임. '경상남도, 부산, 이완수 소장'이라는 붓으로 쓴 자필 서명임.

그림 94. 책 속에 이렇게 접혀 있었음

그림 95. 펼쳐보니 해인이라는 제목의 글씨가 보임

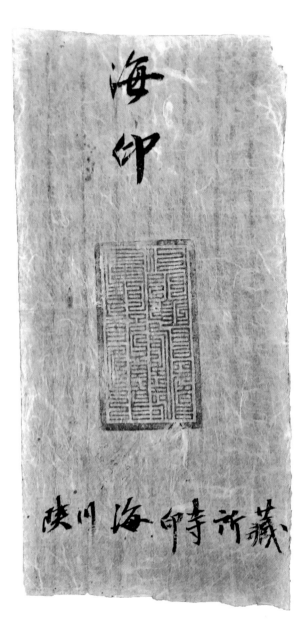

그림 96. 상단에 '해인'이라 써놓고 해인 도장을 찍었으며 아래에 '합천해인사 소
장'이라고 출처를 밝히고 있음.

필자는 이 해인도장 날인 원본이 우리나라 민간에 각양의 형식으로(필자의 가문전승처럼) 전승되어 오는 '해인'이 맞든 아니든 그것이 중요한 것이 아니고 구한말 이래로 해인사에서 사라졌다고 전해지는 '해인'이라는 한국의 민간 설화 중 최대의 보물에 대하여 기적처럼 증거가 되는 자료를 찾았다는 것은 엄청난 사건이라고 생각한다.

지금까지 해인을 발견하게 된 필자의 경험담을 간략하게 소개하였다.

해인은 주로 일반 민중들에게서 전승된 환상적인 이야기이며 전설이라고 해야 할 것이다.

해인에 관한 전설의 내용을 간추려보면 첫째, 죽은 사람을 살려내는 기적을 일으킨다. 둘째, 배가 고플 때 많은 음식이 나와서 배고픔을 해결하였다. 셋째, 집이 없어서 해인을 사용하여 집(주택)을 지었다. 넷째, 해인은 엄청난 무기로 변하여 국민이나 국가를 지킬 수 있다. 다섯째, 해인으로 하룻밤 새 해인사를 지었다. 여섯째, 장차 해인을 가진 자가 나타나 훌륭한 나라를 건설할 것이다. 일곱번째, 해인을 이용하여 죽지 않는 변신술을 부릴 수 있다. 이외에도 여러 가지 내용이 민간에서 전승되어 왔다.

요약해보면 해인은 당시 민중들의 암울한 현실에 대한 탈출구나 피난처의 역할을 하였으며 그들의 소원을 들어주고 욕구를 충족시켜주는 보물이었다는 대단히 환상적인 이야기이다.

바로 우리가 이 책에서 다루는 일루전의 한국적인 사례 중 하나

라고 할 수 있다.

(3) 스키마(Schema)

스키마는 우리말로 하면 도식(圖式)이라는 단어로 표현할 수 있다.

오늘날 도식의 개념은 심리학에서 주로 사용하기 시작하였으며 장 피아제(Jean Piaget, 1896~1980, 스위스)에 의하여 1926년 '도식(스키마)'이라는 용어를 처음 사용하였다. 여기에 앞서서 우리가 알고자 하는 미학으로서의 도식(스키마)은 철학자 임마누엘 칸트가 그의 저서 『판단력비판(1790)』의 「미의 분석론」에서 다음과 같이 주장한 것에서 비롯됐다.

> 미적 판단에서, 오성과 구상력의 협동이 '구상력과 오성의 자유로운 유동이며' 이어서 '구상력은 개념 없이 도식화 한다'라고 하였다.[28]

어렵게 표현된 칸트의 말을 풀어보면 '인간은 살아오면서 여러 가지 경험을 축적하게 되고 이러한 경험에 기초적인 인식(오성)으로 직관에 의하여 미(美)를 인식할 수 있다.' 라는 의미이며 '스키마'를 말하는 것이다. 어떠한 사물이나 현상에 대하여 별도의 설명이 필요 없으며, 어떤 상징에 대하여 '스키마'는 설명이 없어도 직관적(도식적)으로 이해하게 되는 과정이나 현상의 상징미학을 말하는 것이다.

상주 청동기의 기형과 문양에서 우리는 본질적으로 신비함과 두

28 오타베 다네히사, 이혜진 역, 『상징의 미학』, 돌베개, 2015, p97. 재인용

려움, 아름다움에 대하여 직관적으로 감동을 느낄 수 있다. 이러한 미적 충동은 다분히 심리학적인 요소가 있으며 사회, 문화적인 요소가 복합되어 스키마를 느낄 수 있다. 여기에서 고대 상·주시대의 중국 사람들이 청동기를 제작하고 사용하면서 스키마로서 무엇을 인식하였는지 알아보자.

역시 생각나는 것이 청동기에 주조된 문양이다.

청동기에는 동물 문양이 많이 표현된다. 당시에 조상이나 귀신에 대한 제사는 국가의 주요 과제였다. 이러한 제사를 진행하려면 여러 가지 준비물이 필요할 것이다. 제사에는 항상 귀신들이 좋아하는 제물(희생양)이 필요하다. 귀신이나 조상들 또한 당시 상·주시대에 같이 공존하면서 존재하는 것이었다. 사실 그 당시 국가 통치는 왕이라고 하는 사람이 하였지만, 사실상 무당이고 구체적으로 말하면 무당의 우두머리라고 할 수 있다. 즉, 최고통치자가 신과 소통하는 무당이고 귀신 또한 같이 살다가 죽은 조상이니 귀신이 조상이고 조상이 귀신이며 이러한 귀신과 소통(Communication)하는 사람이 무당이고, 통치자인 왕은 무당의 우두머리이니 제사가 곧 통치행위이고 정치였다. 이러한 정치적 배경에서 귀신의 신권(神權)을 앞세워서 백성들을 통치하였다는 것을 짐작할 수 있다. 여기에서 중요한 것이 제사인데 제사에는 하늘의 귀신과 땅 위의 사람들을 연결하는 데 도와주는 희생물이 필요하며 이러한 희생물은 귀신이 좋아하는 친근한 동물이 되어야 하였다.

117

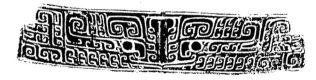
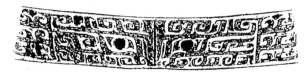
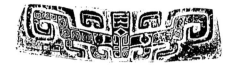

그림 97. 수면문의 변화

그러므로 상·주시기의 청동기에 제사에 있어서 희생물을 보여주고 귀신에게 바치는 행위를 청동기에 표현하게 된 것이다. 물론 이때 실제 희생동물을 잡아서 제단에 바치는 일도 병행한다. 그러한 과정에서 청동기에 주조된 각종 동물은 구체적인 설명이나 표현이 없어도 당시의 사람들은 희생물이라는 것을 알고 있었으며 멀리서 바라만 보아도 제사에 바쳐지는 제물(祭物)이라는 것을 알 수 있었다.

바로 이 장면에서 스키마라는 시스템이 작동하는 것이다. 제사와 희생동물, 귀신(조상)과의 대화와 소통에서 청동기의 문양은 직

감적으로 제물로 작용하며 종교적이고 집단적인 몰입감에 빠져들
게 되는 것이다.

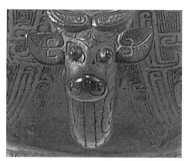

그림 98. 희생동물의 모습

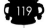

하(夏)나라에서 제작하였다는 구정(九鼎)의 전설에 대하여 생각해
보자.

구정은 아홉 개의 세 발 솥을 의미하는데, 그 시절의 문화적인
배경을 보면 구(九)라는 용어는 아홉을 의미하기도 하지만 '많다'라
는 의미로도 사용하였다고 한다. 하여튼 구정은 아홉 개의 대형
세 발 솥이라고 인정하고 오늘날 모든 역사적 기록으로 보아 존재
하였다고 보는 것이 타당하다고 본다. 필자가 말하고자 하는 것은
구정의 전설에 대한 것이 아니고 당시 사람들이 구정에 대하여 가
졌던 의식에 대하여 살펴보고자 한다. 하나라에서 제작한 구정은
상나라를 거쳐 주나라가 들어서면서 주나라 황실에서 보관하고 있
었다고 한다.

당시 중국은 여러 제후국으로 이루어져 있었고 중앙정부인 주나라에서 제후를 임명하는 등 실제적인 통치를 하고 있었다. 이러한 통치의 배경에 과거로부터 전해오는 아홉 개의 대형 솥이 권위와 권력을 상징하고 있었다. 이러한 권위와 권력이 창출된 배경은 다음과 같다. 하나라와 상나라를 거치면서 청동기 제작은 국가가 독점하고 있었고 그 기술과 생산시설, 인력은 다분히 국가의 통치역량과 경제적인 능력을 상징하는 수준으로 인식되고 있었으며 다량의 청동기 보유와 구정과 같은 대형의 청동기는 능히 그 당시 사람들에게 신성불가침의 권위와 권력을 상징하기에 충분하였다고 본다. 그러므로 여러 제후국 역시 천하를 가지려는 욕심이 생기기 마련이고 이 과정에서 정통성을 확보하기 위하여 구정에 관심을 가질 수밖에 없었다.

당시에 여러 제후국의 사람들에게 구정은 절대권력이었으며, 하늘이 내려준 신권(神權)이 보장된 신성한 보물이었다. 그러므로 그들에게 구정은 직접 대면하지 않아도 권력과 통치가 보장되는 신성한 기물이었다. 바로 '스키마' 현상인 것이다. 선험적인 경험에 의하고 축적된 지식이나 정보에 의하여 구정은 스키마(도식 혹은 직관) 작용으로 신비함과 절대성이 함축된 권력의 상징이 된 것이었다. 이렇게 스키마는 상·주시대의 청동기에 다양하게 작용하고 있음을 우리는 알 수 있다.

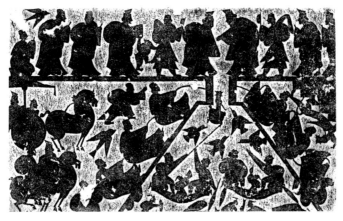

그림 99. 진시황이 사수에서 정을 건지다, 무씨사당 화상석 탁본
이 그림에서 우리가 알 수 있는 것은 절대 권력자였던 진시황조차 권력과 천명(天命)의 상징으로
인식하고 직관적으로 소유하여야 하는 보물로 생각할 정도로 스키마의 영향력이 크다는 것이다.

4.
기호미학

1) 개요

상·주 청동기의 기형과 문양에서 상징이 알레고리, 일루전, 스키마와 같이 여러 가지 형태로 사람들에게 구체적으로 나타나는 것을 앞장에서 살펴보았다. 이것들은 상징미학의 관점에서 상·주 청동기를 인식하는 과정이라고 할 수 있다.

그러나 이러한 청동기의 상징적 요소들이 작용하는 현상과 함께, 그 앞이 되는지 그 이후가 되는지 순서는 명확하지 않지만 그러한 모티프들의 소통하는 수단이 무엇인지 우리는 생각해 보아야 한다.

소통수단을 알아보기 위하여 다소 생소하지만, 이것을 이해하기 위하여 기호학(記號學)이라는 도구를 사용하여 상·주 청동기의 상징 요소들이 어떻게 우리에게 인식되는가 살펴보기로 한다.

기호학은 기호에 대한 해석이론이다. 기호학(semiotics)이라는 용어는 기호해석이라는 뜻을 가진 그리스어 세메이오티코스(semeio-

tikos)에서 유래하였다.[29]

기호학은 1900년대 초 스위스의 언어학자 페르디낭 드 소쉬르 (Ferdinand de Saussure, 1857~1913, 스위스)가 처음으로 제창하였다. 그리고 거의 동시에 미국의 철학자 찰스 샌더스 퍼스(Charles Sanders peirce, 1839~1914, 미국)가 기호에 대한 유사한 연구를 진행하였으며 이것의 명칭을 기호학(semiotics)이라고 칭하였다. 위의 두 학자는 어떤 교류도 없었지만 그들의 연구에는 근본적으로 유사한 부분이 많았다. 소쉬르와 퍼스의 연구에서 무엇보다 중심이 되는 것은 바로 기호였다. 소쉬르와 퍼스는 어떤 신호가 무슨 형태를 띠든지 간에 우리가 이해할 수 있는 메시지로 전환되는 것은 이러한 기호의 구성 요소 사이의 관계 때문이라고 보았다.[30] 오늘날 우리가 기호학이라고 부르는 학문 분야의 유래는 이렇게 시작되었다.

123

기호는 인간이 행하는 의미소통의 큰 줄기이며, 의미소통의 과정을 근원에서부터 목적지에 이르기까지의 길로 정의한다.[31]

본서에서 필자는 이러한 기호학을 기호미학(記號美學)으로 확장하여 전개하고자 한다.

기호미학은 기호의 작용을 탐구하여 미적인 형태를 찾아내는 것이라 할 수 있다. 기호미학의 영역은 자연계, 인공계, 초자연계로 크게 분류할 수 있으며 우리가 논의하고 있는 상·주시대의 청동기

29 손 홀, 김진실 역, 『기호학 입문』, 비즈앤비즈, 2016, p5
30 데이비드 크로우, 서나연 역, 『보이는 기호학』, 비즈앤비즈, 2016, p13
31 움베르트 에코, 서우석 역, 『기호학 이론』, 문학과 지성사, 2008, p16, 인용 후 재구성

는 자연계로서 인간, 동물, 식물, 미생물, 암석, 그리고 은하계, 우주에 이르기까지 해당한다고 할 것이다. 중간분류는 생물기호학으로 나누어지고 여기에서 나누어지는 항목 중 인류기호학이 있으며 상·주 청동기에 대하여 기호 미학으로 접근을 하려는 경우에 해당된다. 기호는 이렇게 자연계에 널려 있지만 人間의 입장에서 볼 때는 기호를 만드는 데 사용되는 다양한 재료로서 기호의 모양이 결정된다고 하겠다. 또한 기호의 형성은 그것을 제작하는 사람들의 공동체적인 문화구조에 의하여 이루어진다고 본다.

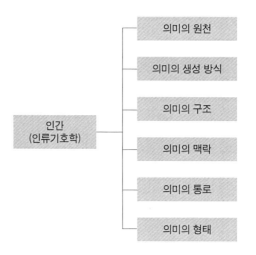

그림 100. 인류기호학 분류표

2) 기호미학의 생성과 전달

여기에서 기호미학의 생성과 전달, 소통과정을 살펴보면,

(1) 의미의 원천

(2) 의미의 생성방식

(3) 의미의 구조

(4) 의미의 맥락

(5) 의미의 통로

(6) 의미의 형태

위와 같이 대략 6가지로 전개하여 풀어볼 수 있다.**32**

(1) 의미(意味)의 원천

의미란 동일한 문화권에서 축적된 정보가 기호로서 나타나는 것이며 고대인의 정신세계에서 전승되어 오는 관념에서 비롯된다고 할 수 있다.

그렇다면 구체적으로 무엇이 기호미학을 나타내는 의미의 원천으로 작용하였을까?

사실 이런 형이상학적인 문제는 연구자나 주장하는 이론에 따라 각양각색이 될 수 있다.

그러나 필자는 가장 현실적인 접근으로서 신화와 전설을 근거로 하여 고대인의 기호미학적 의미의 원천을 발견할 수 있다고 본다.

이 장면에서 다시 리쩌호우 교수의 저서에 나와 있는 내용을 독자들과 함께 읽어보자.

> …(전략) 종산(鐘山)의 신(神)은 촉음(燭陰)이라 일컫는다. (촉음이) 눈

32 숀 홀, 김진실 역, 『기호학 입문』, 비즈앤비즈, 2016, p7~8, 인용 후 재구성

을 뜨면 낮이 되고, 눈을 감으면 밤이 된다. 입김을 세게 불면 겨울이
되고, 천천히 내쉬면 여름이 된다. (물을) 마시지도 (음식을) 먹지도 않
으며, 숨도 쉬지 않는다. 숨을 쉬면 바람이 된다. 몸의 길이가 1천 리이
다. …(중략)… 그 모습은 사람의 얼굴에 뱀의 몸을 하고 있으며, 붉은
빛이다.

원문의 내용은 다음과 같다.

> 鐘山之神, 名日燭陰, 視爲晝, 瞑爲夜, 吸爲冬, 不飮不食, 不息, 息爲風,
> 身長千里, …… 其爲物, 人面蛇身赤色.
>
> 『山海經·海外北經』

산해경의 '해외북경' 내용을 인용하면서 용이나 뱀에 대한 중국
고대인들의 관념이나 정서적 상상력이 인면사신(人面蛇身)이라는 거
대한 파충(爬蟲)류로 형상화되면서 그 후 여와(女媧)와 복희(伏羲)의
신화와 전설을 창조하였으며 수많은 세월이 흐르면서 고대 중국의
여러 부족 연맹을 포괄하는 대표적인 관념체계로 자리 잡게 되었
다고 그는 밝히고 있다. 그리고 계속하여 주장하기를,

> …(전략) 문일다(聞一多)는 일찍이 "중국민족의 상징으로 되어 있는 '용
> (龍)'이라는 형상은 뱀에 각종 동물이 가지고 있는 성격을 가미하여 형
> 성한 것이다. 용은 뱀의 몸뚱이를 중심으로 삼고 '길짐승류의 네 발과
> 말의 갈기, 쥐의 꼬리, 사슴의 발, 개의 발톱, 물고기의 비늘과 수염을
> 수용하고 있다."라고 지적한 바 있다.

라고 하여 상고시대에 고대인들의 신화와 전설에서 시작하여 용

(龍)이라는 이러한 관념체계를 형성하였다. 라는 견해를 제시하고 있다.[33]

　필자도 위의 리쩌호우 교수의 견해에 동의한다.

　그리고 우리가 전통적으로 접하고 있는 봉황(鳳凰)새 같은 경우도 『산해경』에 등장하며 『좌전』 같은 문헌에도 나타나서 신화적인 이미지를 보여주고 있다.

　이렇게 고대중국인들은 '용(龍)'과 '봉황(鳳凰)'의 사례에서 보듯이 신화와 전설에서 의미의 원천을 만들었다. 이것은 하나의 토템(totem)이 형성되는 과정을 보여주고 있다.

　토템은 특정부족이나 집단에서 숭배하는 동물이나 식물 같은 상징물을 말한다.

　고대 중국에서 이러한 부족 집단의 토테미즘(totemism)이 존재하였다는 것을 고고학적 발굴과 지역의 전통 속에서 확인할 수 있다.

　예를 들면, 고대 북방 초원민족의 태양 관념을 반영한 사슴 토테미즘 기호는 현재도 북쪽 초원문화의 민간미술에 사용되고 있고 요하(遼河) 유역의 강산(江山)문화에 나오는 돼지와 용 토테미즘은 지금도 이 지역 민간미술의 대표적 기호다. 황하 중상류 앙소(仰韶)문화 중 토지를 숭배하는 황제(皇帝) 씨족부락의 거북이, 뱀, 물고기, 개구리 토테미즘과 신기(神祇) 숭배, 용동(隴東)에서 관중(關中)

33　리쩌호우, 윤수영 역, 『미의 여정』, 동문선, 1991, p91-92 인용 후 재구성

127

평원까지 거주하던 강(羌)족의 호랑이, 소, 양, 토테미즘이 있다. 또한, 장강 하류 하모도(河姆渡) 문화 월(越) 씨 부락의 새 토테미즘, 장강 중류 삼묘구여(三苗九黎) 부락의 소 토테미즘 등은 지금도 해당지역의 민간미술 암호(기호)로 사용된다.[34]

이렇듯 고대의 부족들은 토테미즘의 체제에 익숙해져 있었으며 인류문화의 흐름에 따르면 자연스러운 현상이기도 한 것이다. 이러한 아득한 고대의 토템동물이나 식물들은 자연스럽게 여러 문화에 융합되어 분화되면서 이리두 문화의 하(夏)나라에 이르러 청동기 문화를 꽃피우게 되었고 토템의 기호가 의미의 원천이 되어서 청동기에 나타나게 되었다고 본다.

상·주시대의 청동기에서 가장 중심이 되는 문양은 수면문(獸面紋)일 것이다.

수면문에 대하여 긴 세월 동안 청동기 연구자들이 밝혀낸 바에 의하면, 형태적으로는 소(牛)의 모습을 가장 많이 닮았으며 표현방식은 인간의 마음속에 공포감과 신비감을 느끼도록 흉측한 괴수(怪獸)의 형상을 나타내고 있다고 한다. 이러한 수면문의 모습은 앞서 이야기한 고대 중국사회의 원시적 상태에서 발생한 신화와 전설 속의 인면사신(人面蛇身)과 같은 두려움과 신비의 관념에서 비롯되었다는 것을 충분히 유추할 수 있다.

34 진즈린, 이영미 역, 『중국문화 제18권, 민간미술』, 대가, 2008, p21-22

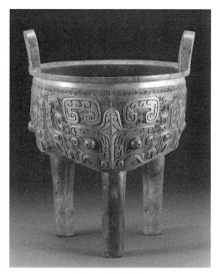

그림 101. 수면문 정

129

청동기의 수면문이 공포감, 신비감을 내세우는 것은 무슨 의미일까?
이것은 문화인류학적으로 살펴볼 필요가 있다. 고대사회의 정치
발전과 국가발생의 기본 과정을 한번 알아보자. 고대사회에 있어
서 권력의 신성화는 국가라는 단위로 발전해 나가는 과정에서 필
연적으로 발생하고 있음을 문화인류학자들은 주장하고 있다.

로저 키징(Roger Keesing)은 그의 저서 「현대문화인류학」에서

부족세계에서의 신비화는 세속적 현실을 우주적인 것들로 규정하는
형식을 취한다. 정치권력을 성스러운 것으로 위장하며, 조상·신·정령
등의 존재를 이세계 속에 위치시킨다(권력자는 그러한 존재들과 인간
을 매개한다). 인간의 권력을 초자연적인 존재로부터 부여받은 것으로

규정하며, 인간세상의 규칙들을 초자연적 존재에 의해 강제된 것으로 규정한다.[35]

라고 하였다. 이것은 고대사회가 주술사와 토템 같은 초월적 존재와 지배자의 정치적인 상호 연관성과 교통을 설명하는 동시에 그러한 신비화를 통하여 권력을 창출하며 일반 백성들을 억압하고 통치하였음을 상기해주고 있다.

한국의 한상복 · 이문웅 · 김광억은 그들이 공저(共著)한 『문화인류학개론』에서 정치권력에 대하여 아래와 같이 주장하였다.

> 정치적 권력(power)이란 그 개념이 그리 간단하지 않을 뿐만 아니라 상당히 모호하지만, 대체로 설득에서부터 협박에 이르는 모든 수단을 사용하여 사람이나 사건에 영향력을 행사할 수 있는 능력으로 정의된다. 이 권력이라는 것은 어떤 사회에나 존재하며, 그 사회의 관습이나 법에 의해 유지되는 사회구조에 의하여 결정되므로 결국 사회적 맥락에 따라 그 개념도 다르다. 그러나 그것은 외적인 필요성보다는 내적 결속과 유지를 위한 것으로서 상징적인 면도 지닌다. 즉 권력이란 그 획득과정에서는 정치적 경쟁자의 연령, 재력, 능력, 성(性), 명망 등등의 세속적인 요소가 동원되지만 동시에 그것은 신성한 면도 지닌다. 왜냐하면 사회의 단위를 지키고 질서유지를 이루기 위해서는 그 가치가 절대적으로 중요시되기 때문이다.[36]

35 로저 키징, 전경수 역, 『현대문화인류학』, 현음사, 1992, p380
36 한상복·이문웅·김광억 공저, 『문화인류학개론』, 서울대학교출판부, 2008, p234

위 저자들의 글에서 고대의 정치는 정치권력을 성스러운 것으로 위장하며 권력을 초자연적인 존재로부터 부여받은 것으로 규정하여 백성들을 억압하고 지배하는 것을 정당화하고 있다는 것을 설명하고 있다. 또한 이러한 신비감과 초자연적인 존재로부터 부여받은 절대적인 권력으로 상징적인 면을 보이면서 부족이나 국가의 내부적인 결속을 다지며 집단의 질서유지와 통치를 위하여 필연적으로 발생하는 과정으로 해석하고 있다. 필자도 위의 문화인류학자들이 주장하는 견해에 동의하는 바이다.

다양한 제의(祭儀)는 상·주시대의 통치수단에서 중요한 활동이었다. 제의에 사용하는 수많은 청동기는 그 자체가 권력이며 경제적 능력의 기준이었고 신분의 기준이었다. 실제로 이러한 기준이 문헌에도 나오는데, 청동기 중에서 지배층의 신분이나 권위를 상징하기에 가장 잘 어울리는 청동 정(鼎)의 경우는 '천자(天子)는 9개의 정을, 제후(諸侯)는 7개, 대부(大夫)는 5개, 원사(元士)는 3개의 정을 사용하였다'는 기록이 『춘추공양전(春秋公羊傳)』, 「환2년(桓二年) 何休注」에 나온다. 원문은 다음과 같다.

> 禮祭, 天子九鼎, 諸侯七, 卿大夫五, 元士三也[37]

37 국립중앙박물관(한국), 『옛 중국인의 생활과 공예품』, 통천문화사, 2017, p9 인용 후 요약

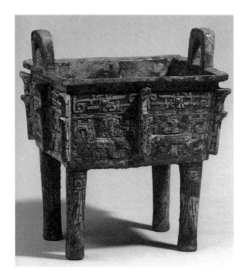

그림 102. 방형정

132

 또한 궤(簋)라는 청동기 역시 앞의 정(鼎)과 함께 소유자의 신분
을 나타내는 예기(禮器)로서 기장, 수수, 쌀 등의 양식을 끓이거나
담아놓는 데 사용하였다. 궤 또한 신분에 따라 소유할 수 있는 수
량을 엄격히 달리하였다. 작수의 궤와 홀수의 정이 짝을 이루어
천자는 9정8궤, 제후는 7정6궤, 대부는 5정4궤, 원사는 3정2궤를
사용하였다고 『예기(禮記)』의 「예기(禮器)」편에 전한다. 원문은 다음
과 같다.

 天子用九鼎八簋, 諸侯用七鼎六簋, 卿大夫用五鼎四簋, 士用三鼎
 二簋[38]

38 앞의 책, p9 인용 후 요약

그림 103. 궤

이렇게 청동기의 소유기준을 정한 제도가 있을 정도였다. 그러므로 상고시대의 신화와 전설, 그리고 종교와 정치가 일체였던 시대에서 권력을 장악하고 유지하기 위하여 그것의 상징으로 인식되는 청동기는 당시 사회의 중요한 상징물이었다. 그것은 재부(財富)이자 권력(權力)이었다. 아득한 상고시대의 신화와 전설, 그리고 토테미즘의 형성과 원시적인 정치집단의 등장에서 하, 상·주라는 국가형성에 이르기까지, 청동기시대의 아이콘인 수면문과 각종문양은 청동기 소유제도와 함께 '제사', '주술', '권위', '통치', '공포', '신비' 등으로 나타나는 기호학적인 의미의 원천이라고 해석할 수 있다.

(2) 의미의 생성방식

상·주 청동기에서 기호미학적인 의미의 생성은 자연에서 가져온 소재와 당시 사람들의 정신세계를 지배하는 관념이었다. 도철문은 수면문이라고도 하는데 주로 소나 호랑이 같은 동물의 이미지를

관념적으로 도안화하여 대칭적으로 배치함으로써 권위와 질서를 생성하였다. 운뇌문으로 불리는 구름과 번개 형상의 문양은 가장 널리 사용되는 문양이면서 자연에서 가져온 문양이다. 또한 매미 문양이 오랜 기간 사용되었는데 이것은 원시사회에서 번식능력이 뛰어난 매미는 신기(神祇, 하늘과 땅의 신 天神地祇의 준말)동물이며 고대부족의 토템이었기 때문이다. 또한 땅속에서 나와서 살면서 하늘을 날아다니므로 땅(地)과 하늘(天)을 연결하는 천지상교(天地相交)의 동물이므로 청동기에 오랜 기간 애용하였다. 뿐만 아니라 매미가 유충에서 성충인 매미로 변태하면서 죽지 않고 형태를 바꾸는 모습을 보고 불사(不死)의 희망을 가질 수 있었기 때문이라고도 보고 있다.

134

이러한 여러 가지 문양들이 의미를 생성하는 것은 지금으로부터 약 7,000년 이전의 원시부족사회로부터 이어져온 고대 중국인의 우주관과 생명관(生命觀)에서 유래하여 춘추시기에 형성된 중국의 소위 본원철학(本源哲學)이라고 하는 관념적인 사유(思惟)에서 정립된 것으로서, 사물의 모습을 관찰하여 관념적인 형태(形態)를 창조하는 관물취상(觀物取像)의 방법에서 찾아볼 수 있다. 이러한 것들이 현대에까지 분화되고 생성되어 우리가 고대중국인이 전해주는 의미생성의 기호미학으로서 인식할 수 있다.

그림 104. 운뇌문(雲雷紋): 구름과 번개의 근원을 상징

그림 105. 매미 문양: 번식의 토테미즘과 장생불사의 상징

(3) 의미의 구조

기호미학에서 의미의 구조란 소통을 위한 메시지를 구축하는 체계를 말하는 것이다. 즉, 어떤 소통 수단을 이용할 것인가이다. 쉽게 생각나는 것이 시각이다. 눈으로 보고 메시지를 전달받고 느끼며 전파하는 것이다. 황금색으로 휘황찬란하게 빛나는 청동기의 광채와 수면문을 비롯한 각종 문양은 시각을 통하여 신비감을 더할 것이다. 청동기에 주조된 도상기호인 족휘(族徽)는 씨족의 상징으로 주위에 알려주는 소통의 메시지이다. 많은 명문(名文)은 처음에는 씨족의 정보가 주류였으나 세월이 흐르면서 지방제후나 중앙정부의 역사를 기록하고 보관하는 역할과 함께 기록함으로써 소통하는 기능도 갖게 되었다.

그리고 청각을 이용하여 소리를 듣고 메시지를 이해하는 것이

있다. 상·주 청동기에는 많은 종류의 악기가 있는데 특히 편종은 그 종류와 수량에서 압도적인 규모를 자랑한다. 이때 편종도 메시지를 구축하는 기호가 될 수 있지만, 편종으로 연주하는 음률도 메시지에 속한다. 그리고 제사를 지낼 때 주술(呪術)적인 행위인 춤을 춘다거나 기도를 하는 것, 제사를 지내는 순서와 의식행위도 기호미학에서 볼 때 의미의 구조에 속한다 하겠다.

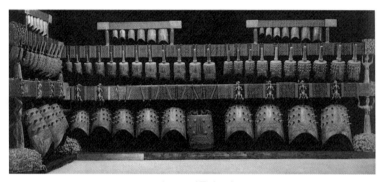

그림 106. 편종의 모습

(4) 의미의 맥락

의미의 맥락이란 소통을 위한 메시지를 생산하는 주체는 누구이며 이용(소비)하는 사람들은 누구인지를 파악하여 기호미학의 효율성을 높이고자 하는 것이다. 그리고 메시지의 위치가 어디에서 생산되어 어디로 이동하는지 위치를 알고 대처할 수 있다는 점이다. 상주 청동기에서 기호학적으로 의미의 맥락을 분석해보면 청동기를 주조하는 것 전부를 국가에서 주관하였다는 것을 고고학적 발굴조사에서 확인하였다. 그러므로 우리가 익히 알고 있는 것처

럼 청동기의 기호 생산자는 국가의 왕이나 제후들이며 전파하는
자는 하늘과 땅에 제사를 주관하는 주술사와 고위 관리들이었다.
그리고 이것을 수용하고 복종하는 이들은 일반 백성들이었다. 그
러나 고대의 국가에서는 정치와 종교가 분리되지 못하고 사실상
하나였음을 생각할 때 기호미학의 생산자와 전달자, 소비자가 특
별히 구분되지는 못하고 공존하는 형태였다고 볼 수 있다. 그렇다
면 기호의 생산을 유발하는 첫 단계는 어떤 형태인지 알아보자.

 기호의 생산이론에 대하여 움베르토 에코(Umberto Eco)는 그의
저서 『기호학 이론』에서 다음과 같이 주장하였다. "하나의 기호나
일련의 기호를 생산할 때 무슨 일이 일어나는가? 먼저 나는 내가
'발화(發話)'해야 하기 때문에 물리적인 강조라는 점에서 한 과업을
성취해야 한다. 발화는 보통 소리의 발사로 생각된다. 그러나 우리
는 이 개념을 확대하여 신호들의 생산을 발화(utterance)로 생각할
수 있다. 그리하여 내가 이미지를 그리거나 목적이 있는 몸짓을 하
거나, 대상의 기술적(technical) 기능 밖에서 무엇을 의미하고 소통하
려는 목적을 가진 대상을 만들 때에 나는 발화한다."[39]라고 하였다.

39 움베르트 에코, 서우석 역, 『기호학 이론』, 문학과 지성사, 2008, p170

그림 107. 주문을 발화하면서
귀신을 부르는 무당(주술사)
모습

그림 108. 무언가를 암시하고
발화하려는 무당(주술사)

이것은 의미의 맥락이라는 기호미학
에서 상·주시대 청동기에서 발견할 수
있는 사태(事態)이다. 기호를 생산할 때
는 '발화'가 일어난다고 하였다. 이것은
청동기를 제작하여야 하는 사유가 발생
하였음을 의미한다. 그리고 기형과 용
도가 결정되고 생산수량이 정해진다.
또한 청동기에 새겨 넣을 상징문양과 명
문도 결정된다. 이것이 바로 '발화'인 것
이다. 기호의 생산을 위한 최초의 행위
이다. 특히 "이미지를 그리거나 목적이
있는 몸짓을 하거나 대상의 기술적 기
능 밖에서 …(중략)… 의미하고 소통하
려는 '목적'을 가진 대상을 만들 때 '발
화'한다."고 하였다. 이것은 청동기를 제
작하는 최초의 단계에서 기호미학이 생
성되는 공간과 시간을 의미한다.

상·주 청동기의 기호 미학적 관점에서
의미의 맥락은 기호 생산을 위한 발화
에서 시작된다고 하겠다.

(5) 의미의 통로

의미의 통로란 기호미학에서 메시지

를 전달하거나 교환할 때 무엇을 매개로 하는가를 말한다.

상주청동기는 구성 재료가 청동으로서 분명하며 물리적으로 고체로 분류한다. 형태 또한 청동기로서 3차원적인 입체이다. 청동기의 종류는 크게 취사기, 물그릇(수기), 식기, 주기, 악기, 무기, 공구, 차마기, 계량기, 각종 잡기로 나눌 수 있는바 이러한 분류도 의미의 교환에서 기호학적으로 인식한다고 볼 수 있다. 당시의 청동기는 주로 제사를 지내는 용도에 사용되었고 지배계층의 생활도구로 사용되었다. 일반 백성들은 청동기를 사용할 수 없었고 주로 토기와 목기, 석기 등으로 일상생활을 영위하였다. 제일 큰 목적은 제사였다. 이때 청동기의 휘황찬란한 모습과 청동기에 주조된 각종 양, 소, 새, 물고기, 기(夔) 등과 같은 동물은 제사에서 무당이 행하는 주술을 통하여 조상의 귀신을 데려오고 땅 위의 사람들과 교통하도록 도와주는 희생물의 역할을 하였다. 이렇게 제사를 주관하는 무당이 청동기에 주조된 동물의 형상을 귀신에게 바침으로써 귀신이나 하늘과 소통하는 통로 역할을 하였다.

그림 109. 제사에 바쳐진 큰 새(大鳥) 모습

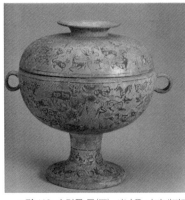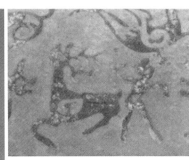

그림 110. 수렵문 두(료), 사냥을 나타내지만, 조상에게 희생동물을 바치는 의미도 있다.
우측: 확대한 부분 사진

또한, 상고시대인 마가요 문화(B.C.3000년경)의 채도분(彩陶盆)에서 5명의 고대인들이 손을 잡고 춤을 추고 있는 모습을 볼 수 있다. 이것은 씨족사회에서 공동체적인 의식행위가 일상적으로 일어나고 있다는 것을 알려준다. 그것이 축제인지 장례인지 알 수는 없지만, 채도분에 그려진 춤추는 사람들의 집단적인 무도(舞蹈) 행위가 의미하는 것은 춤과 노래를 통하여 무의식적으로 공동체의 연대감을 강화하는 것이었다고 할 수 있다.

특별히 상나라시대에는 예기로 쓰인 청동기 대부분이 주기(酒器)라는 것을 상기해보면 집단적인 음주가 보편화되고 수시로 음주를 하였다는 것을 짐작할 수 있다. 이러한 음주문화는 상대의 특별한 문화이지만 음주를 통하여 흥분되고 쾌락을 느끼면서 조상신에게 제사를 지낼 때 당연히 가무도 병행되었음을 알 수 있다. 이러한 공동체의 음주가무를 통하여 자연스럽게 집단 무의식 상태와 같

은 혼미(昏迷)한 정신세계에 접근하였다고 본다. 이러한 것도 청동
기와 관련된 당시의 습속에서 주기에 새겨진 신비스럽고 공포스러
운 문양이 집단적인 음주가무에서 조상신과 소통하는 도구로써의
미의 통로가 되었다고 볼 수 있다.

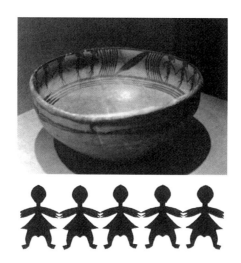

그림 111. 고대인의 군무(群舞)

(6) 의미의 형태

의미의 형태란 기호에 대한 이해를 말하는 것이다. 인간은 어떤 의
미를 이해할 때 인식한다고 표현한다. 기호미학에서 의미를 이해하
는 것은 논리적인 인식으로서 이성적이며 기술적인 인식이 있고 비
논리적인 인식으로서 감성적, 관습적인 인식이 있다고 할 것이다.[40]

40　앞의 책, P12~19 인용 후 재정리

여기에서 우리는 논리적이며 이성적이며 기술적인 기호 인식으로서 상주청동기에 주조된 명문들에 대하여 기호학적으로 접근해 볼 필요가 있다. 기호학에서 기술적인 인식이라 정의한 점은 사람이 인식 가능한 특정한 시스템과 논리체계를 말한다고 하겠다. 그렇다면 상·주시대의 명문은 인식 가능한 논리체계로 볼 수 있으므로 기호미학적인 차원에서 살펴볼 필요가 있다.

중국 청동기의 명문은 대부분 주조된 것이며 전국시대 후기 정도에는 예리한 도구를 이용하여 새긴 것이 많다. 상대의 명문은 초기에는 그림문자(도상, 圖像)라 할 수 있는 형태로서 보통 족휘(族徽)라고 칭한다. 족휘는 학자들의 꾸준한 연구로 대부분 종족의 표시로 사용되었다고 보고 있다. 본서 제2장, 3절 4항에 나와 있는 족휘문양의 예에서 보듯이 다양한 도상기호들을 볼 수 있다. 이러한 도상기호는 대부분 가족의 표시나 상징으로 삼았다. 간혹 제사를 지낼 때 제단에 예기를 배치하는 순서를 표시한 청동기도 있다. 이렇게 상나라에서 주조한 명문은 보통 도상문자라고 말하고 있다. 상대 후기에 오면 청동기에 새겨진 명문이 증가하나 보통 50자를 넘기는 경우는 없었다. 상대 후기에는 도상화된 문자가 서서히 갑골문을 닮아가는 것을 발견할 수 있다. 이것은 상(商)이 수도를 은허(안양)로 옮기고 나서 갑골문을 대대적으로 사용한 것과 부합되는 것이다. 현재까지의 연구로 갑골문의 사용 시기는 기원전 약 1318년에 상나라가 도읍을 안양으로 천도하고 기원전 약 1027년 멸망하기까지 대략 291년간의 기간에 사용한 문자이므로 상나라 전반부에는 갑골문이 제대로 사용

되지 못하였다는 것을 짐작할 수 있다.

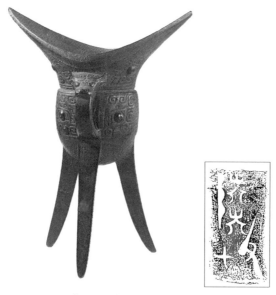

그림 112. 상대의 주기인 각(角)과 명문

　주나라가 세워진 후에는 청동기에 명문을 주조하는 사례가 서서히 증가하였다. 주나라에서 사용한 문자는 금문(金文)이라 칭한다. 이때부터는 청동기의 명문이 구체적으로 가족사를 기록하여 표현하고 국가에서 일어나는 역사적인 사실들을 기록하기 시작하였다. 즉, 정보의 보관소가 된 것이다. 이러한 전통은 선진시대가 끝나고 진(秦)이 통일하여 문자체가 소전(小篆)체로 바뀌고 다시 한대(漢代)에 사용한 예서(隸書)체에 이르기까지 꾸준히 사용되었다.

이러한 명문은 기호미학으로 풀어보면 상대초기와 중기까지는 도상화된 문자로서 사물의 모습을 나타내어 가족이나 씨족의 상징으로 주로 사용하였으며 주대와 진, 한에 이르기까지 문자를 통한 정보의 전달로서 논리적이며 이성적인 기호미학의 역할을 하였음을 알 수 있다.

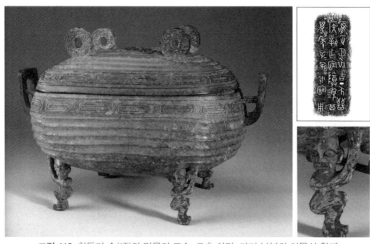

그림 113. 청동기 수(盨)와 명문의 모습. 우측 하단: 다리 부분의 인물상 확대

상·주 청동기에서 의미의 형태에 대한 기호미학적 인식은 정치, 종교적인 이유에서 비롯된 것이 대부분임을 전제한다면 수면문이나 각종 동물문과 기하문은 신비감과 공포감, 대칭에 의한 도안 배치 등은 제사를 주관하는 무당이나 통치자가 제의(祭儀)를 진행하는 과정에서 춤과 노래, 그리고 주문을 외우는 것 등이 어우러져서 신비감과 권위를 다분히 분출하고 있음이 확실하므로 비논리적이고 감성적이며 관습적이라고 할 수 있다.

144

　이상과 같이 상·주시대 청동기를 기호 미학적 관점에서 의미의 원천, 의미의 생성방식, 의미의 구조, 의미의 맥락, 의미의 통로, 의미의 형태로 분류하여 간략하게나마 둘러보았다. 모든 사물이나 현상, 인간의 행위는 기호로 우리에게 전달되는 부분이 있음을 부인할 수 없다. 기호는 인간이 원하는 행위나 목적을 사전에 소통하게 하는 메시지이며 소리 없는 언어이다.

　또한 기호는 부족이나 국가의 구성원끼리 묵시적인 동의하에서 사용되는 약속이라고 할 수 있다. 앞으로 상·주시대의 청동기에 대하여 각각의 기형, 그리고 문양의 하나하나에 이르기까지 기호미학적인 연구가 강화되어야 할 것이다.

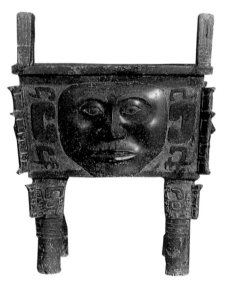

그림 114. 인면문방정(人面紋方鼎)
위의 청동기에서 앞을 응시하고 있는 눈동자와 얼굴 표정은 어떤 형태의 기호를 우리에게 전달하고 있을까?

5.
조형미학

1) 개요

앞서 우리는 미학으로써 아름다움의 근원적인 본질을 개괄하고 상징의 개념을 구체화하여 알레고리, 일루전, 스키마라는 상징의 요소를 사용하여 풀어보았다. 그리고 상·주 청동기의 기호학적인 미학의 의미에 대하여도 고찰하였다.

사실 미학은 미에 대한 철학적인 분석이며, 상징은 좀 더 세분화된 미학의 요소이고 알레고리, 일루전, 스키마는 해석하는 구체적인 도구라고 보면 알기 쉽다. 기호미학적 접근은 인간이 행하는 의사소통의 한 가지 수단이라고 볼 때 사회과학적인 미학분석 방법이라고 볼 수 있다.

여기에서 우리는 상주 청동기에 대하여 예술이나 미술이라는, 그동안 우리가 가져왔던 상식에 대하여 고찰해보고자 한다.

그러므로 상·주 청동기를 '디자인'이라는 현대적 의미로서 예술성

146

에 대하여 접근해 보고자 한다. 그런데 '디자인'이라는 용어가 너무 상업적인 느낌이 들고 외적인 아름다움에 치중하는 경향이 있으므로 사물(事物)에 대하여 복합적인 아름다움을 의미하는 용어인 조형예술(造形藝術)로서 살펴보고자 한다. 본서에서는 미학을 주제로 하고 있으므로 조형미학(造形美學)이라고 용어를 정리하였다. 조형이란 간단히 말해서 '이런저런 재료를 사용하여 구체적인 형태를 제작하여 입체적인 모양을 갖춘 것'을 말한다. 또는 '인간의 의식적인 활동에 의하여 자연물이나 인공물을 가지고 눈으로 보고 촉감으로 느낄 수 있는 삼차원적인 형태를 창조하는 것'이라고 할 수 있다. 그러므로 조형미학이란 조형이라는 예술행위로 탄생한 작품에 대하여 본질적인 아름다움이 무엇인지를 탐구하는 것이라고 할 수 있다.

147

청동기는 먼저 진흙 같은 재료를 이용하여 형태를 만들고 거푸집을 조립하여 금속인 동액(銅液)을 부어서 성형(成形)하며 동액의 온도가 내려가서 굳으면 거푸집을 분해하여 최종적으로 청동기를 얻게 된다.

이 과정을 오늘날 조형예술에서 어떻게 분류할 수 있는가? 하는 궁금증이 생기게 된다.

이러한 작업 과정에 적합한 현대 조형에서의 용어들이 있다.

◼ 조소(彫塑 sculpture)

조소란 문자 그대로 조각(彫刻)과 소조(塑造)를 말하며 첫 글자를

가져와서 만든 용어이다.

　보통 목재나 석재를 갖고 조각칼과 같은 도구를 이용하여 원하는 형태를 깎아서 만드는 것을 조각이라 하고 소조란 진흙이나 석고 같은 재료를 가지고 원하는 제작하려는 작품의 심봉을 먼저 만들고 외부에 형태를 새겨 넣은 거푸집(보통 진흙이나 석고)을 조립한 다음에 분리하기 쉽도록 박리제(剝離製)를 바르고 틈 사이에 성형재료를 부어넣어서 건조한 다음 거푸집을 분리하여 목적물을 얻는 방법이다.

　상·주 청동기는 문양을 만들기 위하여 외형 거푸집에 문양을 새기는 작업이 있으므로 그 부분의 공정은 조각이라고 볼 수도 있으나 물성이 부드러운 진흙이나 석고 같은 종류를 이용한다는 점에서 조각의 의미는 조금 약하다고 보아야 한다. 하여튼 형틀을 만들고 틈 사이에 동액을 부어 넣어서 동액이 굳으면 바깥 거푸집을 분리하여 청동기를 완성하기 때문에 이러한 일련의 제작과정은 엄밀히 말하면 소조(塑造)라고 할 수 있다.

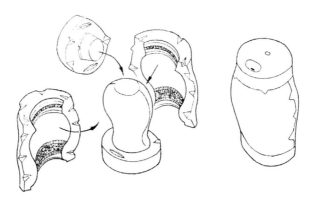

그림 115. 청동기 치(觶,술잔의 한 종류) 제작 과정

위에 청동기를 제작하는 과정을 간단한 그림으로 표현하였다. 이것을 이해하려면 장문의 글을 적어도 부족하다. 독자들을 위하여 요약해서 설명해보겠다. 먼저 만들려고 하는 기물을 정한다. 그리고 점토 같은 것으로 형태를 만든다. 문양을 새겨서 넣는다. 그 다음에는 바깥쪽에는 다시 점토로 덮개를 만들어 눌러서 붙인다. 재조립하기 위하여 두 개로 분할하여 약간의 공간을 두어서 동액이 흘러들어가도록 한다. 이때 재조립에 도움이 되도록 삼각형 요철을 만든다.

위의 그림 오른쪽에 보이는 것이 동액을 붓기 직전의 1차 완성된 모습이다. 뚜껑 부분의 구멍은 동액을 주입하기 위한 입구이다. 동액을 부어넣고 식은 후에 외부의 덮개를 깨어내면 청동기가 완성된다. 그리고 다시 표면정리 등 후속작업을 하여 완성된다. 필자가 간단하게 설명하였지만 실제로는 엄청난 노력과 시간이 투입되는 고난도의 작업이다. 이러한 제작과정을 살펴보면 현대 조형예술에서 말하는 소조(塑造)라고 할 수 있다.

이제 상·주 청동기는 세부적인 분류에서 소조에 해당된다는 것을 알게 되었다. 다시 본론으로 돌아가서 상주청동기의 조형미학에 대하여 본격적으로 살펴보기로 한다.

조형의 아름다움을 말할 때 우리는 조형미(造形美)라고 표현한다.

'조형미가 있다.'라는 것은 어떤 조형창작물이 관찰자의 시각으로 볼 때 아름답게 느껴지는 상태를 말한다. 아름답게 느껴지는 상태가 심리적이거나 관습적이거나 하는 조건에 상관없이 조형물을 보

149

고 스스로 아름답다고 느끼는 상태를 말한다.

조형미를 조형미학으로 승화시켜서 느끼게 하는 미술적인 요소는 어떤 것들이 있는지 이러한 요소들에 대하여 개념을 이해하면서 상·주 청동기의 조형미학에 대하여 탐구해보기로 한다.

2) 조형미학의 요소

상·주 청동기에 적용할 수 있는 조형(造形)미학의 요소(要素)는 다음과 같이 정리할 수 있다.

통일성(統一性 Unity), 규모(規模 Scale)와 비례(比例 Proportion), 균형(均衡 Balance), 선(線 Line), 질감(質感 Texture), 원근법(遠近法 Perspective), 명도(明度 Value), 색채(色彩 Color)로서 대략 9가지의 조형미학 요소가 있으며 이러한 조형 요소가 상·주 청동기에 어떻게 응용되었는지 알아보자.

그러나 지금으로부터 대략 4,000년 전후의 고대 상·주시대 중국인들이 위와 같은 조형미학의 기준을 가지고 있었는지는 알 수가 없다.

다만, 중국의 리쩌호우(李澤厚) 교수는 그의 저서 『화하미학(華夏美學)』에서 다음과 같이 썼다.

> 여러 문헌에서 춘추시대의 '오미(五味)'·'오색(五色)'·'오성(五聲)'에 관한 논술에서, 이러한 성과(인류의 심미의식의 발전의 역사에 다른 문화심리구조의 점진적인 형성)의 이론 기록을 볼 수 있다. 맛과 소리와 색깔을 다섯 가지로 구별하고, 각종 사회성의 내용·요소를 상호연계시키고

포괄시켰기 때문에, 실제로는 이론상으로 감성과 이성·자연과 사회의 통일구조를 세우고 논증한 것으로, 이는 많은 중요한 철학적 의의를 지니고 있다.

'오행(五行)'의 기원은 매우 일찍부터 보인다. 복사(卜辭) 중에는 오방(五方 동남서북중) 관념과 '오신(五臣)'이라는 자구가 보이고, 전하는 바로는 은(상)주시대의 『홍범(洪範)·구주(九疇)』 중에는 오재(五材 수화금목토)의 규정이 있었다고 한다. 이러한 소재들은 더욱 발전하여 오미(五味, 시고 쓰고 달고 맵고 짠, 산고감신함 酸苦甘辛鹹)·오색(五色,청적황백흑 靑赤黃白黑)·오성(五聲, 각치궁상우角徵宮商羽) 및 오칙(五則, 天地民時神)·오성(五星)·오신(五神) 등등이 보편적으로 유행했었다.

사람들은 이미 다섯을 수로 하여, 각종 천문·지리·역산(曆算)·기후·형체·생사·등급·관제·복식 등등, 여러 가지에 있어서 하늘과 인간이 접촉하고 관찰하고 경험할 수 있고 아울러 확충시켜 접촉하거나, 관찰 또는 경험할 수 없는 대상 및 사회·정치·생활·개체생명의 이상과 현실을 전부 하나의 정제된 도식(圖式) 속으로 끌어들였다. …(중략)… 이러한 오행 우주도식 자체는 이성과 비이성 양면의 내용을 포함하고 있다. [41]

이러한 주장과 함께 중국 고대 미학의 형성에 미(味)·색(色)·성(聲)을 하나로 연계시켜서 사람들은 즐거움과 복락을 추구하였으며 이러한 원초적인 미적 감성이 성장하여 중국인의 미학적 전통이 되어 내려왔다라고 유추하였다.

필자는 위 리쩌호우 교수의 주장에 공감되는 바가 많은 것이 사

41 리쩌호우, 권호 역, 『화하미학』, 동문선, 1990, p17~18 재인용

실이다.

한편으로 문화인류학적 차원에서 고찰해보면 어느 특정 지역의 조형미학은 해당 지역의 생활 습관과 매일 반복되는 생활구조를 통하여 지식과 정보가 전달되면서 집단의 구성원들이 동질적인 관습과 물리적인 활동을 공유하여 일정한 유형의 문화가 형성된다고 보고 있다.

전 세계 각 지역의 사람들은 큰 틀에서 보면 자신들이 사는 지역의 전통과 관습을 영위하면서 살고 있다고 볼 수 있다. 그것이 문화라고 총체적인 단어로 표현할 수 있으며 이러한 문화에는 본서에서 전개하고 있는 상·주시대의 청동기에 대한 예술적이며 미술적인 유산이 포함된다고 하겠다.

상·주시대 탄생의 배경은 고고학적으로 발굴되어 인정된 이리두 지역의 청동기 문화유적으로 하(夏)나라의 실체가 밝혀졌고 그러므로 원시시대에서 앙소문화, 용산문화, 양저문화 등으로 발전하였고 그 결과 하(夏)나라… 상(商)나라… 주(周)나라로 이어지는 연결고리가 완성되었다.

이러한 역사의 수레바퀴에서 우리는 고고학적 자료에 근거하여 상·주시대 청동기 문양의 원형을 앙소문화와 같은 신석기시대의 옥기나 토기에서 발견할 수 있으며 그것이 유구한 세월 속에서 지속적으로 변화하면서 발전해 온 것을 알게 되었다. 그러므로 그러한 역사나 문화는 그 후로도 중국이라는 지역적인 범위에서 조형미학

은 공유되고 발전되어 현재에 이르게 되었다고 할 것이다.

오늘날 영위하고 있는 중국의 조형미학은 갑자기 어느 시기에 발생한 것이 아니고 대략 지금으로부터 6,800년 전 앙소문화를 전후하여 서서히 분화하고 발전하여 오늘에 이른 것이다. 상당 부분 예술에 대한 관념이나 전통이 유전되어 온 것이라 유추할 수 있으므로 이에 대한 고찰은 대단히 의미가 있다고 하겠다. 그러면 지금부터 현대적 의미의 조형미학 요소를 가지고 상·주시대의 청동기에 대하여 살펴보자.

(1) 통일성

조형미학에 있어서 통일성이란 어떤 질서의 흐름을 의미한다.

그것이 비례, 색상, 문양이나 어떤 것이든지 간에 질서가 존재하며 그 질서 속에서 하나의 통일된 조형이 나타나는 것을 통일성이라고 할 수 있다. 그러기 위해서는 문양의 반복과 같은 패턴의 흐름도 필요하고 전체적인 통일성을 확보하기 위하여 부분적인 각 요소들이, 예를 들면 청동기 중앙의 수면문과 그 주위에 배치된 기룡문, 매미문, 봉문 등이 어우러져서 전체적인 배치의 균형과 일관된 시각적 메시지를 발산하도록 하여야 부분과 전체가 하나로 융합된 통일성이 나타날 수 있다고 할 것이다. 통일성을 확보하기 위하여 현대의 디자이너들은 반복, 연접, 연속적 패턴과 같은 기법을 사용하고 있으며 고대의 청동기 제작자들도 이러한 개념을 가졌는지 살펴보고자 한다.

그렇다면 상·주시대의 청동기들에서 통일성의 사례를 알아보자.

첫째, 재료의 통일성을 들 수 있다. 당시의 청동기는 재료학적으로 구리에 주석을 배합한 청동을 사용하였으며 부분적으로 구리에 주석 대신 아연이나 납을 배합하여 제작한 청동기가 존재한다. 그럼에도 큰 틀에서는 청동이라는 범주에 포함하여 살펴볼 수 있으며 이점에서 재료는 금속으로서 청동이라는 사실에는 변함이 없다.

둘째, 시각적 통일성이다. 시각적인 통일성을 요약해보면 사물 표면의 요철에 따른 깊이감이나 면적의 변화에 따른 규격이나 기하학적인 흐름에서 부분적인 미학요소가 모여서 전체를 표현할 때 서로 유연하게 융합되어 통일된 형태를 창출하여야 한다는 것이다.

아래 사진의 수면문(獸面紋) 유(卣)를 살펴보면 먼저 기형(器形)은 유선형으로서 표주박 같은 형태를 취하고 있다. 그러한 곡선을 기반으로 하여 몸통과 뚜껑이 함께 원형을 이루고 있다. 그리고 손잡이 역시 기형이 가지고 있는 곡선의 형태에 순응하면서 비슷한 비율로 제작되었다. 중앙의 수면문이 청동기의 곡선 형태를 따라서 하부로 가면서 좁아지고 또한 상부로 가면서도 조금씩 좁아진다. 그렇게 하여 표주박 같은 곡선의 형태를 완성하면서 기형과 문양이 하나로 통일되고 있다.

이것을 현대적 의미로 풀어보면 반복적 요소는 수면문이 기물의 상하로 반복되는 형식으로 배치되어 있으며 세로방향으로 주조된 수면문의 요철문양은 연접적인 효과를 보여주고 있다. 그리고 기

물 전체에 흐르고 있는 수면문의 도안은 연속적
인 패턴으로 해석할 수 있다. 그러므로 상·주시
대의 청동기 제작자들도 현대 디자이너들의 미
학적 감성과 유사한 심미안을 가지고 작업에
임하였음을 짐작할 수 있다. 이것을 요약해
보면 상·주 청동기에 있어서 통일성의 미학적
의미는 기형과 문양의 자연스러운 일체화를
통한 이미지의 일관성으로 설명할 수 있다.

그림 116. 서주 초기의 수면문유(卣), 기형과 문양에서 통일성이 흐르고 있다.

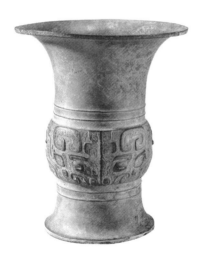

그림 117. 상(商)대의 준(尊), 기형에서 곡선을 이용한 통일성이 보인다.

우리는 물리적인 통일성을 말하였지만, 실제 고대의 청동기 제작자들과 지배계층의 귀족이나 주술사들의 통일된 의도가 반영된 것임을 알고 있어야 할 것이다. 통일된 의도가 정치적 지배를 염두에 둔 것이며 혹은 주술적 신비감이나 종교적 권위를 표출하기 위한 것이라고 우리는 짐작하고 있을 뿐이다.

(2) 규모와 비례

규모와 비례는 조형미학에 있어서 원초적인 요소이다.

모든 예술품은 그 목적에 적합한 크기를 갖는다. 신전은 종교집회장으로서의 크기를 갖고 항아리는 물이나 술을 담는 그릇이기 때문에 사람이 다루기 쉽도록 인체에 적합한 크기를 갖는다. 이러한 크기에 대한 용어를 규모라 한다. 비례는 어떤 예술품이 가지고 있는 규모에서 전체적인 크기가 주변 환경에 적합한 비례로서 존재하는가? 그리고 해당 예술품이 스스로 전체적인 형태의 크기에서 하부와 중간부, 상부로 나누어질 때 하부를 기준으로 한다면 그 하부의 수치가 기준점이 되어 중간부와 상부의 크기가 결정되는 상대적인 수치의 크기를 비례라고 한다. 그러므로 비례는 기준이 되는 요소나 부분의 상대적인 크기를 말한다.

상·주 청동기에서 규모나 비례는 어떤 것인지 알아보고자 한다.

규모나 비례를 말할 때 제일 먼저 기준이 되는 요소는 세상의 모든 예술품의 제작이나 감상에 기준이 되는 인간의 스케일이다. 모든 예술품이나 생활용품은 인간이 제작하므로 인간의 척도에서

크기가 선택된다. 상·주시대의 청동기의 종류는 앞장에서 살펴본 바와 같이 취사기, 수기, 식기를 비롯하여 대략 10가지 종류로 구분할 수 있다. 여기서 중요한 점은 어떤 종류가 되든지 간에 청동기는 사람이 사용하는데 크게 지장이 없는 규모를 가지고 있으며 인간적인 척도(人間的 尺度, Human Scale)를 가지고 있다는 점이다.

　본서에서는 상·주 청동기의 모든 기물이 인간적인 척도에 의하여 제작되었다는 점을 강조하면서 황금비나 피보나치 급수 같은 전례답습적인 해석을 지양하고 보다 새로운 관점에서 청동기의 규모나 비례를 살펴보고자 한다.

　필자가 특히 상·주 청동기에 대하여 의문을 가진 점은 기물의 형태에서 주로 원형이 많고 곡선이 많은데도 문양의 배치가 청동기의 크기(규모)에 적합하고 하부에서 상부로 또는 상부에서 하부로 전개되는 곡선이나 문양이 시각적으로 전혀 부담이 없이 자연스러운 형태를 취하고 있다는 점에서 그 정밀도나 완성도가 상상하기 어려울 정도로 완벽하다는 점이다. 그것은 먼저 비례에서 더욱 분화된 기술영역인 기하학(幾何學)적으로 접근하여야 이해할 수가 있다고 본다.

　그렇다면, 이러한 고도의 정치(精緻)한 청동 예술품을 창조할 수 있는 기술적인 배경, 특히 원형의 기물에 상하, 좌우로 360도 등방성(等方性)을 갖춘 작품을 제작할 때 배경이 되는 기하학적 기술은 무엇일까? 하는 의문이 줄곧 필자의 뇌리를 괴롭혔다.

157

필자는 대학에 강의를 자주 다니므로(물론, 봉사활동으로) 학생들에게 재미난 과학상식이나 철학 상식을 이야기하면서 강의를 하면 학생들의 학습열이 높아지고, 집중도가 좋아지므로 이런저런 책들을 읽고 있었다.

그러다가 우연히 아인슈타인의 일반상대성 이론에 대한 책을 읽다가 발견한 내용이 있었다. 바로 아인슈타인이 일반상대성이론의 밑바탕 이 된 수학적 도구를 찾았는데 그것은 독일의 수학자 '베른하르트 리만(Bernhard Riemann 1826~1866)'이 개발한 '구면기하학'이라는 것이었으며 이 구면기하학을 도구로 하여 아인슈타인은 마침내 역사상 가장 위대한 이론 중의 하나인 일반상대성 이론을 발표하게 된 것이었다.

여기에서 그 많은 분량의 일반상대성 이론을 이야기할 수는 없고, 간단히 요약하면, 우주 공간에서 질량을 가진 물체는 중력으로 공간을 휘게 하여 곡면을 만드는데, 그 곡면을 따라서 우주의 천체(행성)는 회전한다는, 리만의 구면기하학을 응용하여 창안한 이론인 것이다. 여기에서 태양을 중심으로 회전하는 지구는 눈에 보이지 않는 태양의 중력으로 발생한 우주 공간의 휘어진 곡면의 가장자리를 회전한다는 놀라운 이론이다.

하여튼 필자는 이 장면에서, 구면기하학이 적용된 사례를 이리저리 생각하다가 갑자기 상·주시대의 청동기 표면의 문양이 왜 그

158

렇게 청동기의 표면을 따라서 질서 정연하게 배치될 수 있었는가?
에 대한 우회적인 해답을 찾게 된 것이었다. 그 후 필자가 소장하
고 있는 전국시대의 반리문정(蟠螭紋鼎)을 참고하고 상해박물관의
변형반룡문정을 관찰하면서 확실히 상·주시대의 청동기 제작자들
이 구면기하학을 이해하고 활용하였다고 확신하게 되었다. 그리고
다른 여러 가지 구형(球形)의 청동기들을 도상으로 혹은 실물로 접
하고 이러한 필자의 판단이 틀리지 않음을 알게 되었다.

아래 사진을 보면 반리문의 문양이 제일 하부에 있는 문양과 중
간에 있는 문양, 그리고 뚜껑에 있는 문양을 관찰해보면 문양의 패
턴이나 형태는 같지만 하단부가 작고 중간의 문양이 제일 크며 다
시 뚜껑으로 전이되면서 기물이 가진 원형의 형태를 유지하고 있
음을 알 수 있다.

뚜껑에서도 가장자리에서 시
작하여 중심으로 가면서 모여들
고 있음을 볼 수 있다. 원형의
청동기는 대부분 이런 식으로
구면기하학의 원리에 의하여 하
부와 상부는 좁게 표현하고 중
앙은 넓게 표현하여 구형(球形)기
물 전체가 기하학적으로 균형과
조화를 이루도록 배치하였다.

그림 118. 춘추시대 반룡락문호, 청동호의 표면 문양이 곡면의 비율에 맞도록 제작되었다.

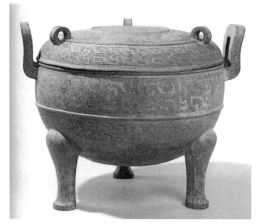

그림 119. 전국시기 변형반룡문정(鼎), 반룡문의 도안이 정의 구(球)면을 따라서 구면의 비율에 적합하게 제작되었다.

그림 120. 반리문 삼족정 뚜껑 부분의 기하학적인 문양 배치 모습, 중앙에서부터 원형으로 360° 방향으로 등방성(等方性)의 형태로 문양이 주조되어 있다.

　필자는 이들 청동기제작자들이 구면기하학(球面幾何學)을 이해하고 제작을 하였는지 아니면 무의식중에 관습적인 경험의 축적에 의하여 이런 작업을 실시하였는지 알 수는 없다고 생각한다. 그러나 이해를 하고 형태를 창조하였든지 경험에 의하여 습관적으로 발휘한 기술이든지 간에 인류가 구사한 상고시대의 조형미학 역사에서 중대한 도약임에는 틀림없다고 본다.

(3) 균형(Balance)

균형이란 조형미학에 있어서 다소 애매모호한 측면이 있는 용어이다.

도대체 무엇을 보고 균형이 있다고 말할 수 있는지 독자들도 쉽지 않을 것이다.

그럼에도 우리는 예술이나 건축, 그리고 다양한 생활환경에서 '균형이 있다.'라고 하거나 '균형감이 있다.'라고 표현한다. 그런 점을 보면 균형이라는 요소가 중요함을 알 수 있다.

균형의 기본적인 맥락은 수직(선)에 있다. 인간은 태어나 성장하면서 걸어 다니게 된다.

이 과정에서 체험적으로 수직으로 서야 한다는 것이 중요함을 인식하게 된다. 이러한 수직을 기본으로 하여 인간의 균형감각은 발전되어 왔고 예술품에서도 적용되었다.

그리고 수직에 대비하여 수평이 있다. 수평 역시 수직을 보완하는 기능을 가지고 있으며 매우 중요한 요소이다. 이렇게 수직과 수평에서 좌우, 상하로 안정된 균형 속에서 예술품은 탄생하는 것이다.

우리가 일상으로 접하는 그림도 좌우를 두고 적절한 배치와 무게감을 분배하여 그림을 볼 때 불안감이 없도록 처리한 것을 알 수 있다. 이런 방식으로 도시의 건축물과 조각품, 회화나 각종 예술품들은 균형을 이루고 있으며 이러한 균형미는 예술품 제작자의 최초 작업에서부터 반영되어 완성될 때까지 유지되는 것이라 하겠다.

상·주 청동기의 경우에도 아래 사진에서 보는 것처럼 중앙의 파초문을 중심으로 하여 평면적으로나 형태적으로나 원형의 고(觚)가 수평으로는 6단의 구분이 되었고, 수직으로는 사방의 방향으로 외부에 돌출되어 중심을 잡고 있는 4개의 비릉(扉稜, 청동기 표면에 돌출된 담장처럼 생긴 것)이 상하에 배치되어 높이에 대한 균형감을 보완해주고 있는 것을 볼 수 있다. 이것은 상부의 입구 부분이 아래 기단부보다 직경이 넓은 것이 시각적으로 불안하게 보이는 것을 안정시키고 있는 것이다.

특히 사진에서 보는 고(觚)는 술잔인데 술을 마시기 위하여 손으로 잡아야 하는바 하부와 중앙 부분에 있는 비릉은 미끄럼을 방지하는 효과와 함께 술잔의 높이를 시각적으로 적당히 줄여주는 장점도 있어 당시의 청동기 제작자들이 상당한 수준의 미적 감각을

가지고 청동기를 제작하였다는 것을 알 수 있다. 또한 원형과 타원형, 포물선 같은 곡선으로 기물이 설계되어 보는 사람으로 하여금 심리적으로도 날렵하면서도 부드러운 감각을 느낄 수 있다(그림 184 참조).

그림 121. 상(商)대의 고(觚), 하부와 상부의 직경(폭)을 다르게 하여 변화를 주었다. 특히 하단의 기단부는 두께를 높여서 안정감을 주었으며 전체 기형은 곡선기하학을 응용하여 균형미를 강조하였다.

(4) 선(線, Line)

선이란 공간이나 평면 위에 길이를 가지면서 나타나는 일차원적인 모습을 갖고 있다.

그것은 수직선이든 수평선이든 최초에는 길이만 존재하며 일차원적이다. 이러한 선은 방향을 가지고 있기 때문에 자연 속에서 운동성을 표출하고 있으며 인간은 이러한 선의 운동성에 주목하여 다양한 예술작품에 적용하게 되었다. 칸딘스키는 그의 저서 『점·선·면』에서,

> 선은 점의 움직임에서 생겨난다. 완전히 자체 내에서 폐쇄된 휴식이 파괴됨으로써 생겨난 것이다. 여기서 정적인 것이 역동적인 것으로 비약하게 된다.[42]

라고 하였다. 이렇듯 선은 점에서 출발하여 방향을 갖게 되면서 움직인다는 에너지를 확보하게 된 것이다. 사실 선이라는 존재는 인류의 역사와 함께해온 친숙한 미술요소이다. 동서양을 막론하고 여러 문명에서 원시적인 회화나 암각화는 주로 선으로 표현한 것을 볼 수 있다.

상·주시대 청동기는 대부분 선으로 이루어져있다.

예로든 반룡문화(蟠龍紋盉) 청동기를 독자들과 함께 살펴보자.

우선 청동기의 외곽선이 보일 것이다. 전체의 모습을 볼 때 우리

42 칸딘스키, 차봉희 역, 「점·선·면」, 열화당, 1994, p47

는 청동기가 접하고 있는 외부세계를 구분하는 일은 청동기의 형태면이 끝나는 지점에 형성된 곡선을 보게 된다. 이러한 곡선이 청동기가 공간에서 차지하고 있는 형태를 나타내며 우리는 이 외곽선을 인식하고 청동기의 크기를 짐작한다. 그러므로 청동기가 공간에 드러나는 형태도 선으로 이루어져 있음을 알 수 있다. 그리고 제일 하단에서부터 제일 윗부분 뚜껑까지 수평으로 모두 7단계로, 선으로 구분되어있음을 알 수 있다. 그리고 각 단계마다 낙승문(끈처럼 생긴 횡으로 새겨진 문양)과 손잡이와 출수구 및 뒷부분의 기룡 형태의 동물 장식물과 기물 전체를 감싸고 있는 반리문(蟠螭紋)을 볼 수 있다. 반리문은 2~3마리의 용이 얽혀있는 문양이다. 그리고 다리 부분에는 반룡문이 주조되어 있으며 머리는 하나이고 몸은 두 개인 쌍룡공두(雙龍共頭)의 형식을 취하고 있다. 이것은 음양의 화합을 상징하는 것이다. 손잡이에도 와문(회전문)이 새겨져 있으며 이 모든 것이 선(線, Line)으로 이루어져있음을 볼 수 있다. 이처럼 청동기는 주로 선으로 조형미를 창조하고 있다. 그 이유는 일반 회화나 조각처럼 색채를 사용하지 않기 때문이다. 그러므로 모든 예술적 감정을 선으로 표현할 수밖에 없다. 독자 여러분도 가만히 사진을 살펴보면 다리에서부터 손잡이까지 모두 선으로 형태를 표현하고 있음을 발견할 수가 있을 것이다. 이러한 선은 수백 개, 수천 개가 될 수 있으며 많게는 일만 개 가까이도 될 수가 있다.

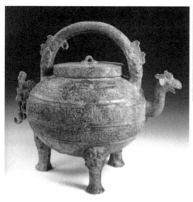
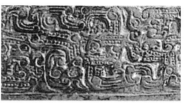

그림 122. 전국시기 반룡문화(盉), 하부에서 뚜껑까지 선으로 7단계로 구분되어 자연스럽게 분배되었으며 수많은 선으로 이루어진 반룡문과 여러 문양을 볼 수 있다.

165

다음으로 선의 형태를 갖춘 것은 청동기에 주조된 문자이다. 최초의 문자로서 인정되고 있는 것은 신석기시대의 앙소문화(B.C. 4800)시기에 생산된 도기에 표시된 각획문(刻劃紋)은 원시 단계에서 시작된 문자의 시원(始原)을 보여주고 있다. 그 후 상대에 이르러 초기에는 청동 기물의 제작자인 주인이나 부족의 상징으로 보이는 족휘(族徽, 종족을 표시하는 기호, 본서 제2장 족휘문양참조)가 나타났다. 그리고 상대 후기에는 실제로 상형문자의 형태를 갖춘 명문이 나타나기 시작하였다. 비교적 간단하게 기물 주인의 족씨(族氏)나 이름, 혹은 제사를 위한 조상의 칭호 등이 주조되었다.

이때 족씨의 표현은 물고기인 경우 실제 물고기와 비슷하게 형태를 갖추었다. 상대 말기에는 갑골문과 유사한 필체가 나타나기도 하였으며 서서히 심미(審美)적 인식이 명문에 나타나기 시작하였다. 북경 고궁박물원에 소장되어 있는 상대의 왕인 주(紂)왕 재위시기에 제작한 필기유(邲其卣) 석 점은 주조된 글자체가 고풍스럽고 필력이 넘치는 모습을 보이고 있다.

다시 주(周)왕조에 들어 와서 초기에는 명문이 상대의 명문과 유사하였으나 서서히 명문이 길어지면서 명문이 선(線)에 의한 예술적 경지로 발전되어 나갔다.

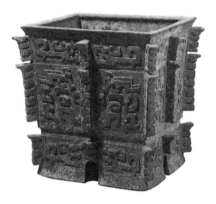

그림 123. 상(商)대 후기의 방이(方彝), 갑골문과 유사한 명문 모습

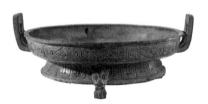

그림 124. 서주(西周)후기의 청동 반(盤), 서서히 명문이 변하는 모습을 볼 수 있다.

그림 125. 춘추시기, 백유부호의 명문

이렇듯 선(線)으로 이루어진 명문은 상·주 청동기에서 중요한 조형의 요소이다. 리쩌호우 교수는 이에 대하여 구체적인 견해를 밝히고 있다.

만약 은(殷, 상나라를 말함)의 금문을 주의 금문과 비교하여 본다면 은의 금문은 갑문(甲文)에 더욱 가깝다. 직선이 많고 곡선이 이루는 원각이 적다. 수미(首尾)가 언제나 날카롭고 예리하다. 배치와 구도가 주는 아름다움이 비록 의식하거나 자각하고 있지 않더라도 이미 뚜렷이 그 모습을 드러내고 있다. 그러나 주의 중기에 금문이 장편의 명문(銘文)이 나타나기 시작하면서 문장의 짜임새를 추구하게 된다. 필세(筆勢)가 원만하고 부드러워진다. 격조가 다양해지고 여러 가지 유파(流波)가 동시에 출현한다. 글자의 모습이 길어지기도 하고 둥글어지기도 한다. 글자를 새김에 있어서도 깊게 새기는가 하면 얕게 새기기도 한다. 유명한 「모공정(毛公鼎)」, 「산씨반(散氏盤)」 등은 금문예술의 극치를 이루고 있다.

이들 금문은 모난 것도 있고 둥근 것도 있다. 형체가 엄정하고, 문장의 구성이 엄격하고 문장의 기세가 강건하여 숭고하고 근엄한 기운이 감돌게 하는 것이 있다. 그런가 하면 형체가 묵중하고 원만하며, 성긴 듯하면서도 조밀하며, 외유내강하고 활달하며 관대한 모습을 보여주는 것이 있다. 이들 금문은 또한 모두 깊이 있고 자연스러우며 웅장하다는 공통적인 격조를 간직하고 있으며, 이는 은상시대의 예리하고 직졸(直拙)한 격조와 구별되는 점이다[43]

43 리쩌호우, 권호 역, 『화하미학』, 동문선, 1990, p145

위 글에서 알 수 있듯이 상대의 명문은 선의 심미안으로 볼 때 고졸(古拙)한 미적 분위기를 보여주고 있으며 주시대로 접어들면서 명문은 선으로 창조해 내는 예술의 경지로 발전되어가고 있음을 설명해주고 있다. 실제로 사진에서 보는 것처럼 주시대의 명문은 그 자체가 선이라는 조형미학의 요소를 최대한 완성한 예술품이라 할 수 있다.

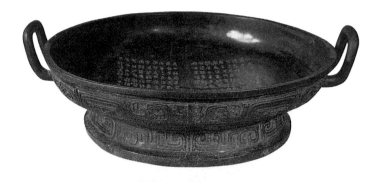

그림 126. 사장반(史墻盤), 서주 중기, 위 명문은 총 284자로서 서주시대 초기 왕들을 언급하고 있으므로 서주의 역사 연구에 많은 도움이 되는 자료이다.

(5) 형태(形態, Form)

형태란 어떤 사물이 공간에서 나타나는 모습이라고 할 수 있다. 공간은 3차원적이다. 가로와 세로, 그리고 높이가 있는 물리적인 공간이다.

형태는 물론 회화처럼 화선지 위에 2차원적으로 표현되기도 하지만 회화 속에서도 입체적인 구도를 갖추는 것이 대부분이므로 우리는 형태를 공간 속에서 관찰할 수 있는 입체적인 대상물로 보아도 무방할 것이다. 구체적으로 형태를 미학적으로 접근해보자.

윌리엄 미첼(Wiliam J. Mitchell, 1944~ , 오스트레일리아)은 그의 저서인 『건축의 형태언어』에서 형태에 대하여 다음과 같이 제시하였다. "형태에 대한 정의는 미학용어의 일반적인 사용에서 찾아볼 수 있다. 예를 들어 클리브벨은 회화에서 '선과 색의 관계 및 조합'이 '의미있는 형태'를 구성할 수 있다고 주장하였다. 비교적 최근의 저서인 먼로 비어즐리가 쓴 『미학』(1958)에서 먼로 비어즐리는 '미적 대상의 형태는 각 부분 간의 관계들로 구성된 통합적인 망상구조이다'라고 주장하였다. 이들 정의의 공통성은 "'형태'에 관하여 『웹스터 대사전』에서 잘 표현하고 있는바, 예술작품의 형태를 '그 구성적 요소'로 정의하고 있는데, 특히 '다양한 구성성분들(시각예술작품에서의 선, 색, 볼륨 또는 청각예술작품에서의 테마) 상호 간의 관계 및 결합'이라고 정의하고 있다."라는 것이다.[44]

44 윌리엄 미첼, 김경준·남순우 공역, 『건축의 형태언어』, 도서출판 국제, 1993, p25, 인용 후 재구성

윌리엄 미첼이 형태의 정의에 대하여 주장하는 요지는 결국 선, 색, 볼륨, 음악과 같은 다양한 구성성분들 상호 간의 관계 및 결합이라는 것이며 필자도 이러한 견해에 동의하고자 한다.

중국의 청동기에서도 형태란 기형, 문양, 명문, 색상, 질감 등이 함축된 용어라는 것을 알 수 있으므로 윌리엄 미첼의 주장과 비슷하다고 할 것이다.

상·주 청동기에서 우리는 형태를 발견하고 그 형태가 갖는 의미를 미학으로서 살펴보고자 한다. 고대의 청동기 제작자들이 형태를 표현하는 방법은 대상물이 제작된 목적과 용도에 따라 기능적인 부분이 있으며 예술적인 미적 감성으로 제작된 부분도 있을 것이다. 상·주 청동기에 내재(內在)된 형태의 이미지는 수면문에서 표출되는 것으로서 두려움, 억압, 신비, 기괴함으로 요약할 수 있다. 그리고 기물의 하나에도 이러한 기이한 미학적 아름다움이 숨겨져 있는 것이다. 그러나 여기에서는 지나치게 형태에 대한 미학의 현학(玄學)적인 논증에 치우치지 않고 상·주시대의 주요한 기형(器形)들의 형태미학에 대하여 살펴보고자 한다.

상·주시대 청동기의 형태는 10가지의 종류로 형태를 구분할 수 있다.

이것을 살펴보면, 취사기(炊事器), 식기(食器), 주기(酒器), 수기(水器)로 대표 되는 제사용 예기(禮器)와 악기(樂器), 거마기(車馬器), 무기(武器), 공구(工具, 생산도구), 계량기(計量器),잡기(雜器, 화폐, 거울, 화로 등등)

로 구분할 수 있다.

본서에서는 제사용 예기인 취사기와 식기, 주기, 수기에 대하여 형태를 고찰해보고자 한다.

그리고 청동기의 형태와 밀접한 관련이 있는 것이 기물의 명칭이다. 기물의 명칭을 정할 때 명문이 있는 경우에는 명문에 표현된 제작자의 이름과 기물의 형태분류에 따른 명칭을 결합하여 이름을 짓는다. 예를 들면, 세계적인 초대형 청동기인 후모무대방정(后母戊大方鼎)은 명문에서 후모무(后母戊)가 보이며 네모난 사각형의 형태를 갖추고 있으며 발이 네 개이므로 이렇게 명칭을 부여한 것이다. 명문이 없는 경우에는 기물의 형태와 문양을 보고 이름을 짓는다. 또한 우방정(牛方鼎)은 사각형(方形)의 형태에 소(牛)머리의 문양을 하고 있으며 발이 네 개이므로 명문이 없어도 명칭을 우방정(牛方鼎)으로 할 수 있는 것이다.

이렇게 개개의 청동기에 부여된 명칭은 청동기의 형태와 함께 문양, 명문, 기능, 색상, 질감 등을 함축하고 있다.

가. 취사기(炊事器)

① 정(鼎): 보통 세 발 달린 원정(圓鼎)과 네 발 달린 방정(方鼎)이 있으며 육류를 삶거나 끓이는 용도로 사용한다. 다리가 세 개인 것은 어떤 물리적 구조물이 가장 쉽게 균형을 잡을 수 있는 형태로서 무게의 중심이 골고루 분배되어 안정되는 형태이다. 가장 효율적인 기능미(技能美)를 보여주고 있다.

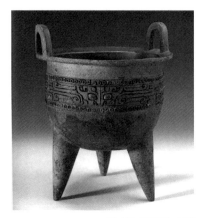

그림 127. 삼족정(三足鼎), 상(商) 전기

② 력(鬲): 력의 특징은 다리에 있다. 다리가 비어있으며 실제로 취사에 사용할 때 물을 끓이거나 할 때 력의 다리에 액체가 흘러들어갈 수 있어서 가열하는 효율이 매우 높다.

그런데 력은 형태의 분류로 볼 때 사실상 정(鼎)에 가깝다는 점을 알고 있어야 한다.

력은 다리 부분과 연결되는 본체의 미적 요소가 특이한 기물이다. 다리에 엉덩이가 붙어있는 모습으로 연상된다. 타원형의 본체가 수직으로 세 개가 형성되어 독특한 아름다움을 보여준다.

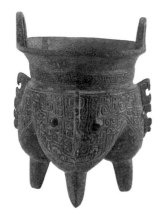

그림128. 수면문 력(鬲), 상(商) 후기

③ 언(甗): 음식물을 찌는 시루가 바로 언이다. 아래의 주머니 형태의 그릇이 있고 다리가 달려있다. 아래에 있는 주머니에 물을 채워서 가열하면 수증기가 올라가서 위에 있는 그릇 속에 있는 음식물을 찌거나 데울 수가 있었다. 상부의 시루와 하부의 물솥으로 결합되어 있으며 2개의 기물이 합쳐져 있으나 하나로 보이도록 설계되었으며 상부와 하부 두 개의 원통이 부드러운 곡선으로 입체감을 보여주는 기물이다. 언은 보통 다리가 세 개 달린 원형이 많고 간혹 네모난 방형(方形)의 언(甗, 方甗)도 있다.

173

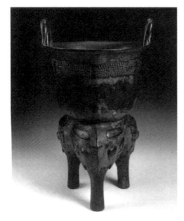

그림 129. 청동 언(甗)

④ 도마: 청동제 도마는 흔치 않다. 도마는 주로 목재를 사용
하였기에 많지 않은 것 같다.

롱겅(容庚)의 저술인『상대이기통고(商代彝器通考)』에 '매미 무
늬 도마'가 언급되어 있다.

아래 사진에서 보는 청동 도마는 하남성 절천현(浙川縣) 하사
(下寺) 초묘(楚墓)에서 출토된 도마이다. 다리가 4개이며 도마
는 약간 중심으로 휘어져있다. 특이한 것은 도마에 'ㄱ'자
형태의 구멍이 많이 뚫어져 있다는 것이다. 이것은 아마도
육류 같은 것을 올려놓고 조리하기 위한 것으로 짐작된다.
그리고 도마로 사용하면서 제사를 지낼 때는 음식물을 올
려놓는 용도로도 활용하였을 것이다. 도마에 뚫린 구멍이
색다른 기능미를 보여주고 있으며 단순하면서도 친근감이
가는 형태이다.

그림 130. 청동도마, 춘추시기

⑤ 증(甑): 증(甑)이라는 청동기는 취사기에 속한다. 기형의 특징은 반구형(半球形) 비슷한 형태를 하고 상부와 복부 부분의 경계선에 가로로 능대(稜臺, 돌출된 담장 모양의 두꺼운 선)가 있다. 증은 질박(質朴)한 아름다움을 보여주는 기물이며 단순한 것이 아름답다는 것을 실감 나게 하는 기물이다.

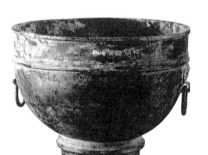

그림 131. 곽대부증(郭大夫甑)

175

⑥ 무(鍪): 무(鍪)라는 기물은 취사기에 속하며 입은 넓으며 목
부분은 좁다. 아랫부분이 솥단지처럼 생겼으며 바닥도 둥
글다. 소박하면서 아담한 형태이다. 무의 유래는 본래 파촉
(巴蜀) 문화에서 나타난다. 그 후 전국시대 중, 후기까지 사
용하였다고 한다.

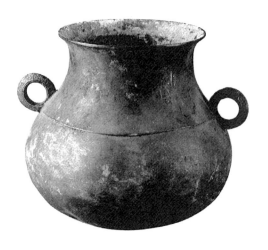

그림 132. 쌍이무(雙耳鍪)

⑦ 조(灶, 부뚜막): 부엌에서 음식을 만드는 중요한 도구이다. 서
한(西漢) 중기 이후에 나타나는 기물이다. 요즘으로 보면 일종의 조
립식 싱크대이다. 불을 지피는 아궁이와 연기가 나가는 굴뚝이 설
치되어 있는데 동화 속의 부뚜막 같은 정감이 가는 형태이다.

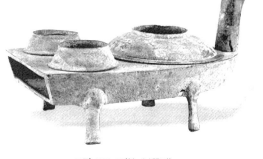

그림 133. 조(灶, 부뚜막)

⑧ 초두(鐎斗): 일명 조두(刁斗)라고도 하며 고대의 취사용 기물이다. 민간에서 주로 사용하였으나 군대에서도 사용하였다. 고기나 음식을 삶는 도구이며 손잡이와 다리를 보면 거위나 오리 같은 동물의 형상에서 영감을 받아 제작된 것으로 보인다. 형태가 단순하여 이동이나 설치가 간편하여 군대에서도 사용하게 된 것이다. 다리는 세 개이며 손잡이의 끝부분은 동물 머리 형상을 하고 있다.

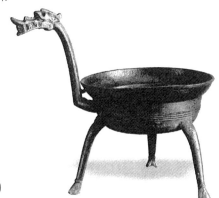

그림 134. 용수곡병초두(龍首曲柄鐎斗)

나. 식기(食器)

① 궤(簋): 주로 곡식이나 여러 가지 음식을 담던 용기이다. 모양은 손잡이가 두 개, 혹은 네 개가 달려있고 뚜껑이 있는 것과 없는 것이 있다. 주(周)시대의 궤 중에는 다리 부분을 사각 받침대 형식으로 제작한 것이 많은데 이것은 당시의 사람들이 앉아서 식사하는 습관과 관련이 있다고 한다. 간혹 옆에 달린 네 개의 귀가 다리처럼 길게 만들어진 기물도 있는데 이것도 역시 그 시대의 앉아서 식사하는 습관에 연유한 것이다. 본체는 수면문과 같은 동물 문양을 주조하였고 손잡이도 동물의 형상을 장식하여 권위와 함께 깊은 미적 감동을 느끼게 한다. 대부분의 궤는 원형이며 매우 드물게 방형도 존재한다.

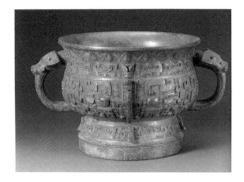

그림 135. 청동궤(簋), 상(商) 후기

② 수(盨): 수는 궤와 비슷한 용도로서 역시 음식물을 담거나 보관하는 기물이었다. 형태는 보통 직사각형의 모습에 모서리가 곡면으로 처리되어 밋밋한 타원형으로 생겼다. 상부와 하부에 수평으로 설치된 현문(絃紋)이 기물의 외관을 중량감이 있도록 제작하였다. 현문의 단조로움을 줄이기 위하여 중앙에 환대문(環帶紋)을 배치하여 시각적인 안정감을 향상시켰다. 다리는 4개인데 사람 형태로서 제작하였다. 두 손으로 받치고 있으며 사람의 표정은 기괴한 분위기를 보여 주고 있다. 수는 연구에 의하면 춘추시대 중기에 더 이상 제작하지 않아 사라졌다.

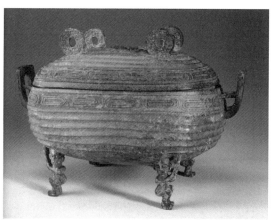

그림 136. 청동 수(盨), 서주 후기

③ 보(簠): 주로 음식물을 담거나 저장하는 데 사용하였다. 보의 형태는 상부의 뚜껑과 하부의 몸통이 같이 생겼다. 조형예술

에서 간혹 사용하는 대칭의 기법을 적용한 기물로서 상부 뚜껑과 하부의 몸통을 거의 절반씩 나누어 제작하여 대칭을 통한 단순함을 강조하고 있는 기물이다. 보는 서주시대 후기에 성행하여 전국시대후기까지 오랫동안 사용하였다.

그림 137. 상구숙보(商丘叔簠)

④ 대(敦): 대는 식기이며 음식을 담는 그릇이다. 춘추시대 중기 이후로 많이 제작된 형식이다. 둥근 수박 같은 형태이며 약간 타원형이 주종이다. 뚜껑을 열어서 바라보면 수박을 절반으로 자른 것처럼 보인다. 그래서 일명 '수박 형태 정(鼎)'이라고도 한다. 타원형의 구체(球體)를 제작하고 표면에 문양을 주조한 고난도의 제작기술은 앞장에서도 언급하였지만, 고대 중국인들이 경험에 의하여 구면 기하학을 이해하고 있었다고 판단된다. 대는 형태로 보아 자연(에, 과일, 계란 등)에서 아이디어를 얻은 것이 틀림없다.

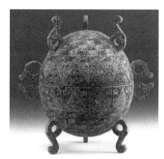

그림 138. 양감기하문대(鑲嵌幾何紋敦)

⑤ 두(豆): 두 역시 식기이며 타원형의 몸통에 원형의 다리가 있
으며 다리의 발바닥은 평평하다. 대부분의 두에는 뚜껑이 있
으며 뚜껑의 상부에는 평평한 받침 모양을 하고 있다. 그래
서 뚜껑을 뒤집어서 놓으면 식기의 보조물로 사용할 수가 있
다. 옛 문헌에 따르면 두는 고기를 잘게 썰어서 만든 젓갈류
인 육장(肉醬)을 보관하는 데 사용되었다고 한다.

하부는 손으로 잡기에 편하도록 곡선의 형태로 다리를 만들
어서 날렵한 느낌이 든다.

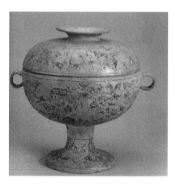

그림 139. 양감수렵문두(鑲嵌狩獵紋豆), 춘추 후기

⑥ 괴(魁): 괴(魁)라는 기물은 음식을 담는 식기이며 주로 국물을 담는 데 사용하였다. 대부분 밑이 평평하다. 한대(漢代)에 많이 유행하였다. 손잡이는 초두처럼 동물의 머리 모습을 하고 있다. 흡사 오늘날의 프라이팬과 같은 모습이다. 몸통의 단순함을 보완하기 위하여 수평으로 3~4개의 현문을 넣어서 소박한 아름다움을 보여준다.

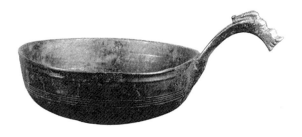

그림 140. 용병괴(龍柄魁)

182

⑦ 합(盒): 합(盒)이라는 기물은 음식을 담는 식기이며 전체 모양은 타원형이다.

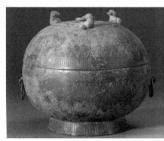

그림 141. 능형문합(菱形紋盒)

다. 주기(酒器)

상나라 사람들은 음주를 좋아하여 술을 마시는 술잔이나 술통들이 많이 제작되었다.

그러다가 주(周)나라가 들어서면서 음주문화의 폐단을 익히 알고 있었던 주공(主公)은 금주령을 내릴 정도로 과도한 음주문화를 경계하였다. 그러므로 주나라에서는 주기(酒器)의 생산이 많지 않았다.

① 작(爵): 작이라는 술잔의 이름은 그 형태에서 유래하였다. 주둥이 부분의 모양이 새의 부리와 비슷하고 잔의 뒷부분은 새의 꼬리와 흡사하다. 그리고 보통 세 개인 발의 모습도 가늘고 끝부분은 뾰족한 것이 역시 새의 꼬리 형태이다. 때문에 새(鳥)의 날렵함과 곡선이 은연중에 나타나는 형태이다. 그래서 작이라고 이름이 붙었다. 본래 작은(小) 새(鳥)를 의미하는 작(雀)은 고대에 발음이 같아서 서로 가차(假借)하여 사용한 것으로 학자들은 보고 있다. 작은 대부분 다리가 세 개이며 위에는 기둥이 두 개가 있다. 간혹 기둥이 한 개만 있는 것이 있고 드물게 다리도 4개로서 네모난 작도 있기는 하다. 작은 뚜껑이 없는 것이 대부분이다. 명문은 손잡이 쪽의 몸통 외부나 몸통의 안쪽에 있으며 대부분 족휘 형태이다.

② 고(觚): 고의 형태는 흡사 나팔처럼 생겼다. 사진에서 보는 것처럼 중앙에서 위로 벌어지고 아래로도 벌어지는데 초기

183

에는 짧고 굵었으며 상대 후기로 올수록 가늘고 길어지는 경향을 보인다. 명문은 비교적 짧고 보통 기물의 안쪽에 있다. 고는 곡선의 장점을 최대한 활용하여 제작한 기물이다. 상부에서 시작한 타원형 포물선(抛物線)은 아래 기단부의 받침대까지 포함하여 쌍곡선의 형태로서 우아함과 균형미를 나타내고 있다(그림 181 참조).

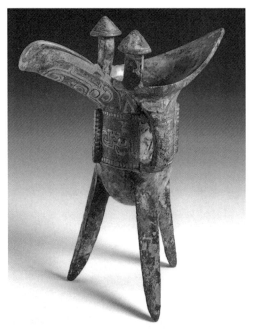

그림 142. 청동작(爵), 상(商) 후기

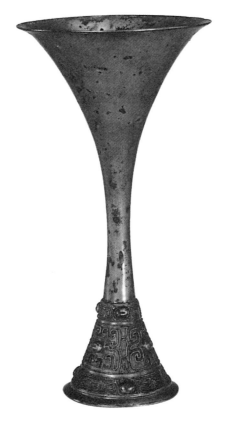

그림 143. 청동 고(觚), 서주시기

③ 각(角): 각이라는 술잔은 일단 상부에 기둥이 없다. 주둥이와 꼬리 부분이 삼각형 모양이며 간혹 뚜껑이 있는 경우도 있다. 명문은 손잡이나 기둥 부분에 주로 있다. 각 역시 자연의 동물에서 이미지를 얻어 와서 형태를 창조하였다고 판단된다. 새의 주둥이 같기도 하고 동물의 뿔 같기도 하다. 제비의 꼬리도 연상된다. 각은 담는 술의 용량이 작과 비슷하다.

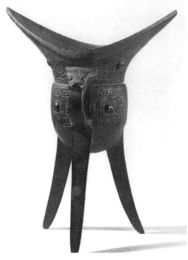

그림 144. 청동술잔 각(角), 상(商) 후기

④ 가(斝): 가는 상부에 기둥이 두 개 있으며 주둥이나 꼬리가 없고 원형이다. 간혹 뚜껑이 있는 경우도 있다. 대부분 작이나 각보다 술을 담는 용량이 크다. 형태적인 특성은 필자가 보기에 작과 각의 장단점을 알고 있는 고대인들이 이를 보완하기 위하여 창조한 술잔이 아닌가 생각해 보았다. 중요한 근거는 술을 담는 기능이 크다는 점이고 손으로 잡고 마시기에는 어려운 기물이라는 점이다. 명문은 각(角)처럼 손잡이나 기둥 부분에 주로 있다. 그러므로 가(斝)는 술잔의 기능보다는 술통으로서 기능이 높은 기물이라고 본다.

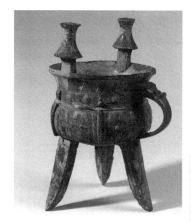

그림 145. 청동가(斝), 상(商) 후기

⑤ 치(觶): 치라는 기물은 고(觚)를 대체하여 생산되기 시작하였다. 항아리처럼 생겼지만 술잔의 용도이다. 주로 상대 말기에서 서주 초기에 많이 제작되었으며 뚜껑이 있는 것과 없는 것이 있는데 후대로 올수록 뚜껑이 없는 것이 많다. 항아리처럼 단순하게 보이지만 기형은 부드러운 곡선으로 처리되어 보는 사람의 마음을 편안하게 한다. 이것은 다분히 인간의 심리적인 감성을 고려하여 제작되었다는 것을 짐작하게 한다. 상·주시대 청동기의 형태 미학은 인간의 심리적인 면도 감안하였다고 생각한다.

187

그림 146. 청동치(觶), 상(商) 후기

⑥ 굉(觥): 굉은 술잔의 용도이다. 뚜껑이 있으며 앞부분은 주
둥이로 되어있고 손잡이는 뒷부분에 있다. 하부에는 다리
가 네 개 있거나 사각형 받침대가 있다. 대부분 섬세한 문
양이 주조되어 있으며 화려한 분위기의 기물이다. 고 장광
직 교수의 유명한 청동기 분류표에도 부엉이 굉이 있는데
문양이 화려한 것으로 소개하고 있다. 아마도 제례에서 주
술사나 왕이 직접 술을 따르거나 하는 중요한 의식에 사용
되는 것이 아닌가 짐작해본다.

그림 147. 청동 굉(觥), 상(商) 후기

189

⑦ 준(尊): 준은 술을 담는 용기이며 형태는 원형과 방형의 두
종류가 있다.

또한 올빼미, 코뿔소, 코끼리, 소(牛)등과 같이 토템적인 동
물의 모양도 준(尊)으로 본다.

준의 형태미학적 특징은 토템 동물을 인간과 친근한 모습
으로 제작하여 동물과 인간이 공존하는 모습을 보여준다
는 점이다. 이것은 상·주시대의 제례의식에 있어서 희생동
물을 바치는 기능과도 관련이 있다.

그림 148. 수면문 준(尊), 상(商) 후기

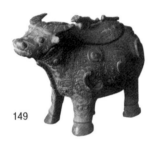
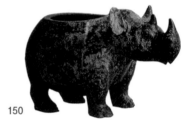

149

150

그림 149. 소 모양 준(尊)
그림 150. 코뿔소 모양 준(尊)

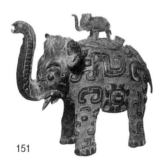

151

152

153

그림 151. 코끼리 모양 준(尊)
그림 152. 소(牛)머리 모양 준(尊)
그림 153. 부엉이 모양 준(尊)

190

⑧ 유(卣): 유라는 기물도 술을 담는 용기의 일종이며 몸통은 약간 가늘고 손잡이가 달려있다. 물론 고부기유(古父己卣)처럼 상하가 원통으로 된 것도 있지만 보통은 허리 부분이 약간 가늘게 제작된 술통이다. 보통 동물의 형태가 많이 등장하며 동물을 모티브로 하여 제작한 술통이 많다.

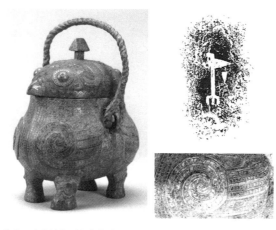

그림 154. 올빼미 모양 유(卣), 상(商) 후기

191

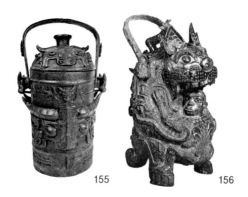

155 156

그림 155. 고부기유(古父己卣), 상(商) 후기, 원형은 상해박물관 소장, 위 기물은 필자 소장, 재현품으로 추정
그림 156. 상·주시대의 청동기 중에서 가장 많이 알려진 청동기인 수면식인유(獸面食人卣)이다. 상(商) 후기

⑨ 뢰(罍): 뢰는 단지 모양이며 술을 담는 용기이다. 전체적으로 날렵하다.

뢰는 상부의 어깨 부분이 넓으며 허리 쪽으로 내려오면서 좁아진다. 사진에서 보는 것처럼 대부분 수면문과 다양한 문양으로 장식하며 단순한 기형을 보완하기 위하여 양쪽에 고리 장식을 하여 균형을 맞추어서 아름답게 보인다.

그림 157. 수면문 뢰(罍), 상(商) 후기

⑩ 부(瓿): 술을 담는 단지이며 형태는 입구가 넓어서 몸통의 크기보다 약간 작다.

부는 단지의 중심을 기준으로 하여 전체적으로 불룩하게 넓은 것이 특징이다. 그래서 풍성한 느낌이 든다.

그림 158. 수면문 부(瓿), 상(商) 후기

⑪ 방이(方彝): 술을 담는 용기이며 방이의 뚜껑은 고대 중국 건축물의 지붕형상으로 제작되어 있는 것이 특징이다. 상·주시대의 청동기는 대부분 자연 속에 존재하는 동물이나 식물 등에서 영감을 받았으며 그것을 기반으로 하여 아이디어를 내어서 형태를 창조하였다. 이런 과정을 중국의 본원철학에서는 관물취상(觀物取象)이라고 한다. 그런데 이것은 주로 자연계에 존재하는 사물이었다. 아래 사진에서 보는 방이는 인간이 만든 건물의 지붕 구조물을 보고 스스로 새로운 형태를 창안한 것이다. 이것은 넓게 보면 고대 중국인들이 자연에 존재하는 동물이나 신령들을 극복하고 인간의 본질을 발견해 나가는 과정으로 유추할 수 있다.

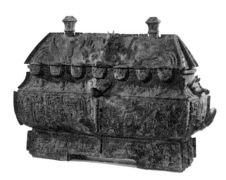

그림 159. 청동방이(方彝), 상(商) 후기

193

⑫ 호(壺): 호 역시 술을 담는 용기이다. 호는 원형(圓壺)이 주로 많다. 그리고 네모난 방호(方壺)가 있고 납작한 형태의 편호(扁壺)도 있다. 하지만 소수의 물량이므로 보통 호라고 하면 원호(圓壺)를 말하는 것이다. 특별히 호의 상부 옆에 관 모양의 장식물이 있는 것은 끈을 연결하여 들고 다닐 수 있도록 한 것이다. 호는 뚜껑이 있는 것이 많다.

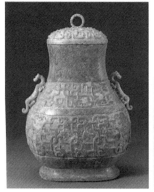

그림 160. 백유부호(伯遊父壺), 춘추 중기

⑬ 작(勺): 작은 술을 떠서 다른 그릇에 퍼 옮기는 국자를 말한다. 아래 사진에서 보는 국자는 손잡이에서 여러 가지 돌물 문양과 기하문양이 보인다. 국자의 담는 부분은 술잔 모양인데 자루와 연결되는 부분이 곡선으로 처리되어 부드러운 모습을 연출한다. 이것은 술을 따르는 국자의 사용용도와 술자리(酒席)라는 장소성(場所性)을 생각해보면 국자의 형태가 분위기를 한결 부드럽게 하는 형태미를 보여준다고 하겠다.

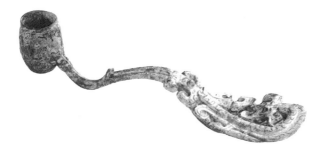

그림 161. 청동 용 문양 작(勺), 서주 초기

⑭ 금(禁): 여러 가지 술 단지나 술잔들을 받치는 역할을 한 사
각형으로 생긴 받침대를 금이라고 한다. 금의 용도를 생각
해보면 사람들이 마주 앉거나 둘러서서 음주를 하기에는
기능상 적합하지 않다. 필자가 연구해본 결과는 제사를 지
낼 때 제단에 진설하는 제기의 기능을 하였다고 본다. 그러
니까 제단의 역할을 한 대형 제기인 것이다. 표면에는 기룡
문을 장식하여 엄숙함을 더하고 있으며 직사각형의 직선이
주는 분위기도 권위와 복종을 의미하고 있다.

195

그림 162. 기룡문이 새겨진 술그릇 받침대 금(禁)의 모습

⑮ 이배(耳杯): 귀 달린 술잔이라는 뜻이며 일명 '우상(羽觴)'이라고도 한다. 전국시대에 나타나서 진, 한대에 유행하였다. 사진에서 보듯이 아랫부분에는 술을 데우는 주로(酒爐)가 달려있으며 사면에는 사신(四神)을 주조하였는데, 좌우에는 청룡과 백호를 배치하였고 전면과 후면에는 주작과 현무를 배치하였다. 사신의 생동감 있는 조형미에서 신비감과 자유분방한 분위기가 나타나고 있다. 주로는 숯으로 술을 데우도록 되어 있다.

주로의 받침대는 사람 모습의 다리를 4개 설치하였다.

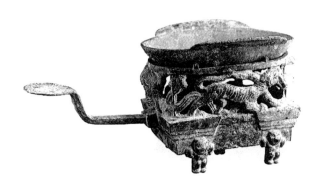

그림 163. 사령온주배로(四靈溫酒杯爐)

⑯ 동종(銅鍾): 입이 조금 벌어지고 목 부분이 약간 홀쭉하며 하부의 다리는 둥근 권족(圈足)의 형태를 하고 있다. 어딘지 이국적인 분위기가 특징이다. 앞서 나오는 호(壺)와 유사하나 기형에서 근본적으로 차이가 난다.

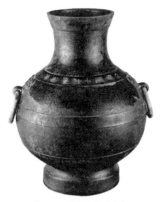

그림 164. 대관종(大官鍾)

라. 수기(水器)

고대 중국인들은 제사에서 제기(祭器)들을 씻기 위하여 여러 가지 물그릇을 제작하였다.

① 반(盤): 반이라는 기물은 오늘날 대야와 같은 기능을 한 물그릇이다. 주로 그릇이나 음식물을 씻기 위하여 사용한 기물이며 때문에 화려한 장식이나 문양은 최소화하였다. 단순하면서도 간결한 형태는 기능미(技能美)를 느끼게 한다.

197

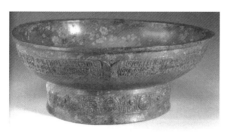

그림 165. 청동 반(盤), 서주 후기 간략화된 수면문이 상부에 표현되어 있으며 하부 받침대 부분에는 원와문이 있다.

② 이(匜): 이라는 기물은 몸통이 바가지 같은 형태인데 주둥이가
열려있고 뒤쪽에 손잡이가 달려있어서 물을 붓기 쉽게 되어있
다. 물을 나누어 주거나 음식을 조리하는 데 부어주는 역할
을 하였다. 이의 다리는 보통 4개이며 3개의 경우도 있다. 다
리가 없는 것도 있다. 이라는 기물의 기형을 바라보고 있으면
오리나 거위 같은 동물이 연상되기도 하며 표주박 같은 식물
의 모습도 연상이 된다. 이러한 점을 생각해 보면 아마도 자
연에서 이미지를 가져와서 제작한 것으로 판단된다.

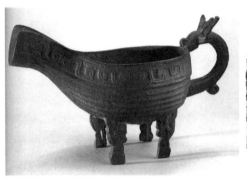

그림 166. 물 그릇 이(匜), 서주 후기

③ 화(盉): 화는 오늘날 주전자처럼 생겼으며 물을 담아서 보관하
거나 따르거나 하는 물을 담아서 사용하는 물그릇이다. 학자
들의 연구에 의하면 물을 담아서 제기들을 세척하는 데만 사
용한 것이 아니고 술을 희석하여 사용하기도 하여 술그릇으
로 보기도 한다.

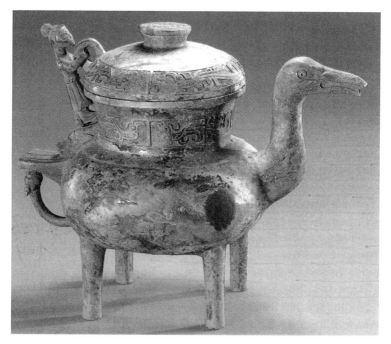

그림 167. 오리 모양 화(盉), 서주 초기, 물을 따를 때 옆으로 새지 못하도록 오리의 주둥이에는 양쪽으로 물막이 벽이 있다.

④ 화(盉): 후대에 다시 화라는 기물이 나타났다. 이 시기는 춘추시대 정도인데 타원형으로 생겼으며 손잡이가 달려있었다. 연구에 의하면 먹을 갈 때 사용하는 물을 넣어두는 용도로서 후대의 연적과 같은 용기로 알려졌다.

⑤ 감(鑑): 감이라는 기물은 다용도 물그릇이다. 요즘 시각으로 보면 대형 대야인 셈이다. 용도를 살펴보면, 물을 가득 채워서 거울로 사용하였으며 목욕통으로도 사용되었다. 그리고 얼음을 보관하기도 하였다. 고고학적 발굴에 의하여

후베이성 쒜이현 레이구둔에서 출토된 바 있는 증후을빙감(曾侯乙氷鑒)은 전국시대 기물로서 얼음을 채워서 술을 차게 하는 냉장고 용도였으며 섬세함과 아름다움을 자랑한다.

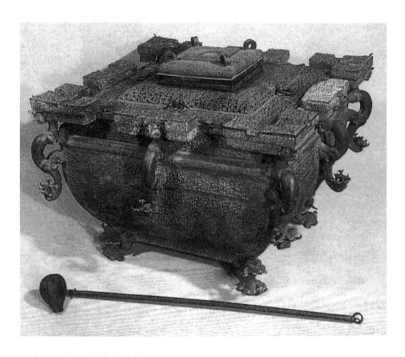

그림 168. 유명한 증후을빙감(曾侯乙氷鑒), 후베이성 레이구둔에서 출토된 전국시대의 청동기이며 용도는 빙감(氷鑒)이다. 위 사진에서 보듯이 망사처럼 생긴 청동 외피는 속이 비치도록 하였다. 내부에는 사각형 술병이 들어있었다. 연구결과 술을 차게 하려고 만든 빙감이었음이 밝혀졌다. 기물은 높이가 63.2㎝로서 현대의 소형 냉장고 정도로 매우 큰 기형이다.
위의 증후을빙감은 섬세함과 정밀함으로 인하여 똑같이 재현하는 것은 불가능하다 할 정도이다. 극히 정교한 제작으로 미루어 실납법으로 주조한 것으로 보고 있다.

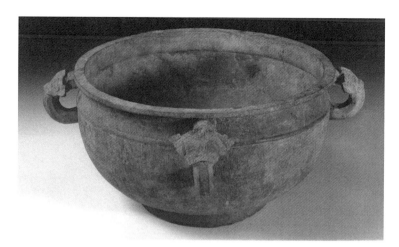

그림 169. 청동감(鑑) 춘추 후기

⑦ 우(盂): 우(盂)라는 기물은 고대의 물그릇이다. 형태의 특징으로는 입이 넓고 내부는 깊다. 양쪽에 손잡이용으로 귀(附耳)가 달려있으며 끈 같은 것으로 묶어서 들 수 있도록 하였다. 다리는 둥근 권족(圈足)형이다.

상대 말기에 출현하였으며 서주시대에 많이 유행하였다. 형태로 미루어 볼 때 식기로 겸용하였을 것으로 판단된다.

그림 170. 영우(永盂)

⑧ 세(洗): 세(洗)라는 기물은 오늘날의 세숫대야라고 보면 된다. 고대 중국인들은 세숫대야도 그냥 대충 만들지 않고 들기 편하도록 고리를 달고 사용할 때에 움직이지 않도록 다리를 만들었다. 기능과 장식을 겸한 이러한 노력이 평범한 세숫대야라도 아름다운 조형미를 연출할 수 있었다.

그림 171. 인형족세(人形足洗)

⑨ 현(鋗): 작은 물동이 같은 형태이다. 소반(小盤) 정도로 이해하면 되겠다.

바닥을 편평하게 하여 놓기에 편리하도록 제작하였다. 비록 작은 기물이기는 하나 청동기의 질감과 어우러져서 나름 소박한 멋을 보여준다.

그림 172. 현(鋗)

상·주 청동기의 형태미학에 대하여 둘러보았다. 각각의 청동기가 가지고 있는 형태는 오늘날의 관점에서 바라보면, 약간의 거리를 두고 볼 때는 예술작품으로 보이며 가까이에서 바라보면 문양의 신비함에서 경외감과 권위를 느끼고 각각의 용도를 생각해보면 기능미(機能美)를 볼 수 있다. 또한 청동기에 주조된 명문에서는 문체(文體)의 아름다움과 역사적인 사실 앞에서 엄숙함을 공유하게 된다. 한편으로, 본서의 앞장에서 몇 번이나 거론되었지만, 상·주 청동기의 형태와 문양에서 본질적으로 함축하고 있는 형태미학은 '권위', '신비', '장엄함', '억압', '공포' 등임은 주지의 사실이며 이러한 형태미학이 고대사회에서 토테미즘 주술과 결합하여 정치권력을 유지시키고 부족의 구성원들을 통치하는 원동력이 된 것이다.

203

마. 로마네스크(Romanesque) 양식과의 유사성

이러한 상·주시대 청동기의 형태미학 맥락은 유럽의 예술에서도 일부분 찾아볼 수 있다. 필자가 보기에는 로마네스크(Romanesque) 미술이 유사한 흐름을 보인다. 로마네스크는 대략 10세기로부터 13세기 정도까지 유럽에서 발달한 미술양식이다.

로마네스크라는 용어는 '로마풍(風, Style)'이라는 의미이다. 1824년 프랑스인 드 게르빌르(De Gerville)와 드 코몽(De Caumont)이 처음으로 사용하였다. 얼마 후 예술사가(藝術史家)인 쿠글러(Kugler)가 1842년경 같은 뜻으로 사용하면서 널리 알려지게 되었다. 로마네

그림 173. 이탈리아 로마네스크 장식의 모습

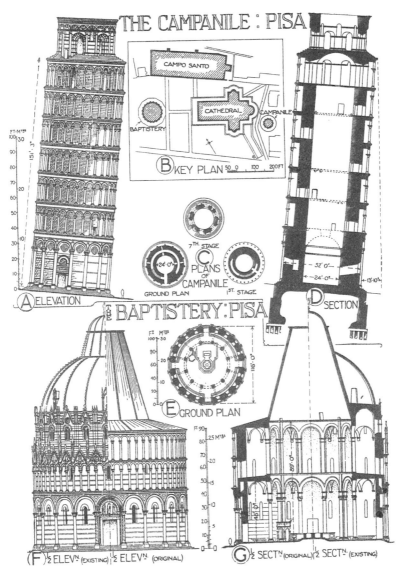

그림 174. 이탈리아 피사의 사탑(종탑) 및 세례딩(아래 그림) 모습

스크 미술은 주로 건축에서 발전하였으며 그 특징을 요약해보면 수학적·기하학적 규칙과 엄밀한 비례에 의하여 이루어졌다. 시각적 특징은 육중한 모습에서 아름다움을 찾았으며, 건축에서 주요한 역할을 하는 기둥을 최대한 배제하고 두꺼운 벽체와 석조의 지붕을 조성하는 것에 노력을 집중하였으며 이렇게 건축을 하다 보니 외부에서 보면 규칙적인 아치의 연속과 석조의 지붕과 벽으로 인하여 장엄하게 보였다.

그리고 필자가 유사한 부분이라고 하는 것은 이러한 로마네스크 미술의 영향하에 건축된 성당이나 종탑 등에서 도입된 특유의 장식적 경향이다. 초기에는 그리스, 로마의 건축의 영향으로 외부의 형태미는 약간 조잡한 흐름을 나타내었지만, 시간이 갈수록 벽화를 많이 사용하였고 조각이나 회화의 내용이 기존의 형식에서 벗어나 그로테스크(괴기, grotesque)한 경향을 띠기 시작하였다.

이러한 현상은 대부분 기독교라는 종교적 이유 때문에 발생하였으며 중요한 형상들이 몇 가지가 있다. 날개 달린 천사가 나타났으며 이것은 상주청동기에서 기물의 다리에 나타나는 날개 달린 사람 모습과 유사한 형식이다. 그리고 공상적 동물로서 네 가지 동물의 형태로서 인간의 머리, 독수리의 날개, 사자의 앞발, 송아지의 뒷다리로 표현된 동물이다. 이것은 상·주시대의 청동기에 표현된 다양한 수면문과 동물문들의 양식과 유사한 부분이다.

또한 성서 속의 인물을 묘사하는 성화 속에 등장하는 사람들은

인간의 실제 모습과는 동떨어진 괴이한 형태로 등장한다. 사진에서 보듯이 사람을 평면으로 묘사하고 선형(線形)으로 나타내면서 인체의 각 부분에 대한 비례나 입체감을 무시하고 괴이하게 묘사한 것은 중국 청동기에서 수면문의 괴이함과 다양한 문양의 초월적 세계관과 일맥상통하는 점이 있다. 그리고 대략 11세기~12세기 사이의 로마네스크 건축에 표현되는 장식들은 괴물들의 모습을 최대한 추하고 악하게 표현하였다. 이것은 이러한 괴물들과 인간의 모습을 대비시켜 종교적으로 신의 은총으로 인간이 구원받는 이상을 구현하기 위한 것이다. 이러한 괴기스러운 장식 역시 상·주시대의 청동기에서 나타나는 수면문과 희생동물을 통하여 주술사(무당)가 하늘의 귀신이나 제(帝)와 소통하여 땅 위의 사람들과 하늘(天)이 교통(交通)하는 것을 주선하는 것과 유사한 면이 있다고 본다.

207

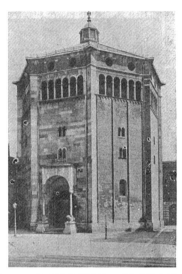

그림 175. 플로렌스의 성 미니아트(S.Miniato,Florence; A.D.1013) 외벽에는 기둥이 없고 벽을 두껍게 하여 건물의 하중을 받게 하였다. 그러다 보니 외관은 연속된 아치(arch) 구조가 형성되었다. 실내는 3등분하여 나누어졌다. 이런 구조 때문에 외벽에는 창문을 크게 낼 수가 없었다. 그런 사정으로 실내에 들어서면 어두워서 유암(幽暗)한 분위기가 형성되어 괴기스러운 장식물과 함께 심오한 종교적 분위기에 빠져든다.(앞 페이지의 그림 포함)

즉, 로마네스크 양식의 괴기한 장식물은 인간을 선하게 보여서 구원을 얻고자 하는 기원이 담겨있고 상·주 청동기의 괴기한 문양은 하늘과의 소통으로 흉함을 없애고 길함을 구하는 것이므로 괴기스러운 문양의 제작 동기가 양쪽 모두 종교적인 목적에 있다는 것이다.

그림 176. 괴기스러운 로마네스크 장식물의 일부, 도안 D를 보면 왼쪽의 마귀가 도끼를 들고 있다. 도안 C를 살펴보면 동물(산양 같은 것)의 뿔을 극단적으로 크게 표현하여 위압감을 주고 있다. 도안 G는 나무를 타고 오르는 동물과 나뭇잎 위에 동물 머리가 있다. 다시 도안 I를 보면 괴상한 동물의 형상을 볼 수 있다. 도안 K는 사도의 형상을 한 인물들이 사자를 타고 있다. 위 장식 도안을 자세히 보면 전부 그로테스크한 장식물들임을 알 수 있다.

그림177. 천사들과 함께 있는 성모자(聖母子), 이 그림을 보면 천사들의 모습이 혼란스럽게 배치되어 있으며 성모의 손은 과도하게 크게 표현되었고 아기 예수는 어른처럼 보이게 하였다.

그림178. 천사의 날개에 눈이 달려있는 괴기스러운 모습이다, 로마네스크시대의 천사는 천상의 신에게 영광을 돌리는 존재로서 인간과 하나님 사이에서 소통을 돕는 전령의 역할을 하였다. 상·주시대의 주술사와 유사한 기능을 하였다고 볼 수 있다.

그림 179. 성 마거릿의 순교 장면 세부 그림이다. 극단적인 표현이 엽기적이다.

그림 180. 아담의 창조와 원죄에 대한 성서의 내용을 표현한 그림이다. 인체의 비례나 입체감은 무시하였고 아담과 이브를 기하학적 화법으로 표현하여 괴기스러움을 강하게 표현하고 있다.

정리해보면, 상·주시대의 청동기에 표현된 문양과 형태에서 상징적으로 나타나는 고대의 정치·종교적 의미와 권위, 억압, 복종, 신적인 지위추구 등에서 유럽의 로마네스크 미술에서 보이는 기이하면서 심원한 신학적(神學的) 상징성과 성당과 종탑 등에 장식된 그로테스크한 도안들은 그 목적과 적용과정에서 어느 정도 유사한 점이 있다고 유추할 수 있다. 물리적인 장식과 도안들로 상·주시대의 청동기 문양의 상징과 시대적 배경을 로마네스크 미술 시대의 정치·종교적 상황과 상징적 도안과 장식물들을 단순 비교할 수는 없지만, 역사의 큰 흐름에서 비슷한 형태미학의 맥락을 보여주는 것은 분명하다고 하겠다.

(6) 질감(質感, Texture)

질감은 말 그대로 예술품의 재질에 대하여 사람이 느끼는 촉감을 말한다. 한편으로는 눈으로 보는 시각적 촉감도 포함하며 심리적인 촉감도 물론 해당된다. 이때 촉감의 주된 대상은 사물의 표면에 대

하여 느끼는 감각이나 촉감 상태를 말하는 경우가 대부분이다.

상·주시대의 청동기에 대하여 당시의 제작자들이 질감(촉감)에 대한 이해를 하고 청동기를 제작하였는지는 알 수 없지만 청동기의 질감에 대하여 미학적으로 알아보자.

상·주시대의 청동기는 주지하다시피 재질이 청동이므로 촉감으로 느낄 수 있는 부분은 한계가 있다고 본다. 그러므로 물리적인 촉감을 거론하는 것보다는 시각적인 촉감이나 심리적인 촉감을 한번 검토해 보고자 한다. 청동기에는 수면문이나 각종 동물 문양이 시문(施紋)되어 있다. 수면문은 일단 공포감을 불러일으키기에 적당하고 봉문, 기룡문, 뱀(蛇)문, 매미문, 악어문 등등…. 모두 두려움과 신비감을 주기에 충분한 문양들이다. 그리고 이러한 문양을 갖춘 제기들이 세트로 준비되어 휘황한 황적색을 빛내면서 제단에 진설되어 있는 모습은 지금 우리가 상상해 보아도 굉장히 드라마틱하며 신비감과 권위를 강력하게 발산하였을 것이라고 능히 짐작할 수 있다. 당시의 백성들은 이러한 광경에 압도되어 지배층에게 복종하였을 것이고 이러한 심리적 압박감과 시각적 두려움은 물리적 촉각이 아닌 시각적, 심리적 질감(촉감)으로서의 역할을 충분히 하였다 본다.

아래 사진을 보면 봉황문 삼족정은 다리 부분이 기존의 기둥형식으로 만들지 않고 봉황이라는 상상의 새를 이용하여 다리를 제작하였다. 대롱처럼 생긴 단순한 형태가 대세였으나 이렇게 곡선이

풍부하고 생동감이 넘치는 봉황이라는 상상의 새(鳥)를 정(鼎)의 받침대로 사용한다는 것 자체도 대단한 발상의 전환이다. 오히려 현대인인 우리가 고대인들의 아이디어를 보고 배워야 할 판이다. 이러한 파격적인 질감의 미학은 청동이라는 금속성 재질의 기물에 생동하는 촉감을 부여하여 보는 이로 하여금 부드러움과 우아함을 느끼게 한다.

그리고 옆의 백동호(壺, 백동이라는 명칭은 제작자의 이름에서 연유한다)는 양쪽에 동물의 뿔처럼 생긴 손잡이는 자세히 살펴보면 뿔이 아니고 손잡이 끝부분의 갈라진 형태가 코끼리의 코를 닮았으며 실제로 코끼리 코를 응용하여 손잡이로 제작하였음을 알 수 있다.

그러므로 상하로 자유롭게 움직이며, 유연하고 친근한 질감(촉감)이 다가오는 것을 느낄 수 있다. 이렇게 고대 상·주시대 청동기는 풍부한 상상력과 응용력으로 다양한 질감을 창조하였으며 청동기의 품격을 한층 더 높여주는 요소가 되었다.

그림 181. 봉황문삼족정, 상대 후기, 정(鼎)을 받치는 다리가 봉황의 형상을 하고 있어서 부드럽고 신비한 질감을 연출하고 있다.

그림 182. 백동호(壺), 술잔의 일종인 호(壺)의 손잡이를 코끼리의 코를 본떠서 제작하여 유연하고 친근한 질감을 연출하고 있다.

(7) 원근법(遠近法, Perspective)

원근법이란 2차원이라는 평면 위에 3차원의 공간사물을 표현하는 회화기법을 말한다.

간단히 표현하면 먼 곳은 작게 가까운 것은 크게 그리면서 공간적으로 깊이 감을 느끼게 하여 원근감을 표현하는 것을 말한다. 미술적 용어로서 투시도법이라고도 하는데 단순한 것은 1점 투시도라고 하며 시각적 소실점(화면에서 사물의 먼 곳, 종착지)이 하나만 있는 것과 2점 투시도라 하여 소실점이 2개 좌우로 있는 것, 그리고 3점 투시도 혹은 조감도라 하여 좌, 우, 위의 3개의 소실점이 있는 경우가 있다.

하여튼 원근법은 이외에도 공기층의 변화를 표현하여 거리감을 나타내는 대기원근법, 도시의 가로나 건물을 많이 표현할 때 사용하는 다점원근법 등이 있다.

상·주시대의 청동기 제작에 있어서 원근법이 적용되었는지는 알
수 없지만 중국미술사의 발전과정을 유추해 보면 원근법은 부분적
으로 존재하고 활용되었다고 보는 것이 타당할 것이다. 중국에서
의 원근법은 동진(東晉)시기의 화가로 알려진 고개지(顧愷之)가 그린
'여사잠도(女史箴圖)'이다. 이 그림은 고개지가 서진(西晉)시대의 문인
장화(張華)가 쓴 여사잠(女史箴)이라는 글에서 영감을 얻어 창작한
것인데 이 그림에서 가까운 곳은 진하게 그려서 가까이 보이게 하
고 먼 곳은 옅게 그려서 멀리 보이게 하였다. 그러므로 고개지의
여사잠도는 오늘날 중국 원근법의 효시라고 할 수 있다.

그림 183. 여사잠도, 전(傳) 고개지, 가까이 있는 부분은 짙은 색으로 하고 멀리 있는 부분은
옅은 색조로 처리하여 원근감을 느끼게 하였다. 상·주시대의 청동기는 3차원 입체 형태이므로
좁은 표면의 공간 사이로 문양과 기형을 통하여 원근법을 구사하였다고 본다. 당(唐)대 모본으
로 추정된다.

상·주시대의 청동기는 화선지에 그리는 회화가 아니므로 원근법
을 말하기도 어렵고 적용하기도 어렵다. 청동기는 소조작품에 해

당되므로 더욱 원근법의 적용이 극히 제한적이다.

이렇게 본다면 상·주시대의 청동기에는 원근법이 발붙일 곳이 아예 없어 보인다.

그러나 시야를 확장해 보면 형태나 구도에서 원근법의 개념을 찾을 수 있다고 필자는 확신한다. 그럼 원근법의 개념이 어떤 형식으로 적용되거나 활용되었는지 앞서 예를 든 고(觚)를 사례로 하여 탐구해 보자.

사진에서 보면 운뇌문의 경우에, 제일 아래 기단부에 있는 운뇌문의 사각형을 기준으로 하여 크기를 살펴보면 아래에 있는 운뇌문이 크기가 크고 기단부 상부에 배치된 운뇌문은 아래에 비하여 크기가 작다는 것을 눈으로 확인할 수 있다. 즉, 일종의 원근법 개념으로 시각적인 배치를 한 것이다. 만약 청동기의 상부에 있는 운뇌문이 크기가 제일 아래쪽과 동일하다면 전체 기형의 형태에 상당한 손상을 가져올 것이다. 때문에 청동기 제작자들은 이러한 문제점을 알고 있었기 때문에 상부의 운뇌문은 크기를 적당히 작게 하여 하부에서 거리감이 있는 상부로 원근법 형식으로 처리한 것이라고 본다. 일종의 미세(微細)원근법이며 국소원근법이다.

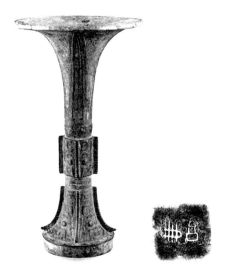

그림 184. 책고(册觚), 높이 31.5㎝

그림 185. 2초점 원근법에 대한 스케치 설명도, 필자 자료

또한 상단부의 파초문 역시 하단부를 기준으로 할 때 상부는 약간 좁게 하여 끝 지점에 모이게 함으로써 원근법의 소실점을 갖도록 하여 전체의 균형을 유지하도록 하였음을 알 수 있다.

그리고 필자가 스케치하여 설명하는 바와 같이 하부와 상부에서 출발하여 중앙 부분으로 형태가 줄어들면서 중앙의 비릉(扉稜, 청동기 표면에 돌출된 담장처럼 생긴 것) 부분에 소실점이 모이도록 하여 2초점 원근법의 형식을 취하였다. 이것은 기하학적으로 쌍곡선의 원리를 이용한 것이며 당시의 청동기 제작자들이 원근법미학이라는 기술적 체계를 논리적으로 표현하지 않았을 뿐이며 의식적으로는 원근법 미학의 적용과 기하학적인 원리를 이해하고 청동기를 제작하였다고 유추할 수 있다.

(8) 명도(明度, Value)

명도란 회화에서 밝고 어두움을 나타내는 용어이다.

어떤 예술작품의 주어진 조건에서 상대적인 밝음의 비교로서 어두움과 밝음이 표현되며 이때 관찰자가 상대적인 밝기와 어두움의 대비(對比)를 통하여 작품의 의미를 이해하도록 하는 미학적 요소가 명도이다.

명도를 이해하기 위해서 일차적인 요소로서 빛에 대하여 간단히 알아보고자 한다.

명도를 인간이 느끼려면 빛이 있어야 한다. 빛은 파동과 입자의 두 가지 성질을 가지고 있으며 우리가 보고 느끼는 빛은 가시광선

(可視光線, visible light)이라고 한다. 가시광선의 파장은 약 380㎚ ~780㎚ 범위이며 380㎚보다 짧은 파장에는 자외선, X선, 감마선 등이 있다. 그리고 780㎚보다 넓은 파장은 적외선, 전파 등이 있다. 하여튼 사람은 위에서 말한 가시광선 덕분에 빛을 감지하며 이러한 빛의 반사나 굴절, 또는 흡수 덕분에 명암을 느끼게 되는 것이다. 우리는 명도를 통하여 예술작품의 제작자가 전달하고자 하는 메시지의 일부를 이해하고 받아들이게 된다.

상·주 청동기에 있어서 명도가 어떻게 관찰자에게 영향을 주고 있는지 알아보자.

우리가 익히 알고 있듯이 청동기는 그림을 그린 것이 아니다. 그래서 색상이라는 개념이 없다. 때문에 회화처럼 색채의 농담이나 변화에 의하여 밝음과 어두움을 표현할 수는 없다.

청동기는 재료가 금속성분으로서 말 그대로 청동이므로 특별한 경우가 아니면 한 가지 색상으로 이루어져 있다. 그러므로 고대의 청동기는 형태와 표면의 요철에 의하여 음양(陰陽) 감을 찾을 수밖에 없으며 실제로 청동기 표면에 주조된 문양과 장식물에 의하여 명도를 발생시키고 있으므로 관찰자는 이를 통하여 예술품으로서의 조형미학을 느낄 수 있는 것이다.

그림 186. 하준(何尊), 서주 초기, 명암이 강하게 나타난다.

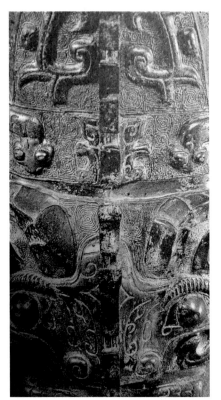

확대 사진, 운뇌문과 다양한 문양이 어울려서 명암
의 대비가 높게 보인다.

사진에서 보는 하준(何尊)은 서주(西周)시대 후기에 제작된 것이다. 사방모서리와 기물의 중심에 톱니형의 비릉(扉稜)이 돌출되어 있다. 그리고 수면문과 기룡문, 절곡문(竊曲紋), 운뇌문, 양(羊)의 뿔 등이 빼곡하게 배치되어 있는 것을 볼 수 있다. 그리고 기물의 단조로움을 피하기 위하여 하단부와 중앙부에 홈으로 된 음각의 수평 띠를 돌려서 기물의 형태에 안정감과 비례를 강조하였다.

이 기물이 우리의 시각에 강하게 다가오는 것은 빛의 입사각도(入射角度)에 따라서 기물이 본래 가지고 있던 조형 요소들에 그림자가 생기면서 밝은 곳과 어두운 곳이 대비되어 깊이와 거리감이 발생하여 기물의 조형미가 돋보이기 때문이다.

비릉의 톱니 하나하나에도 그림자가 발생하여 비릉의 강력한 존재의미를 발산하고 있으며 기물 하부에 원형의 기단부를 설치하여 빛이 안정되게 분산되도록 하였다. 또한 상부의 입구 부분 테

두리에도 약간의 턱이 있는바, 이러한 턱 부분에도 빛의 입사각도에 의하여 그림자가 생기면서 기물의 형태와 용도를 인식하게 해 주고 있다.

이렇듯 상·주시대의 청동기에 있어서 명암에 의한 조형미학의 구축은 거의 모든 청동기에 해당되는 것이라고 본다. 특히 그 시절에는 지금처럼 조명시설이 제대로 없었기 때문에 희미한 등불이나 횃불의 불빛이 청동기에 비치면 위에서 설명한 것처럼 청동기의 요철 부분과 장식 부분에서 그림자가 발생하여 색다른 조형미를 발산하였다고 생각된다.

그리고 당시의 생활조건상 불빛은 오늘날처럼 고정되지 못하여 실내외의 바람이나 사람의 이동에 의하여 시시각각 빛의 입사방향이 변화되므로 그에 따른 청동기의 명도변화가 상당하였으리라 추정된다.

(9) 색채(色彩, Color)

색채는 모든 예술품에 있어서 가장 기본적인 요소이다.

인간이 일상생활에서 사물의 색채를 보고 느끼는, 색채에 대한 지각을 색지각(色知覺)이라고 한다. 필자가 색채에 대하여 언급하는 것은 모두 색 지각의 차원을 말하는 것임을 일러둔다.

그리고 이러한 색 지각을 통하여 이미지를 연상(聯想)하게 되는 것이다.

색채를 보고 이미지를 연상하는 과정은 학자들의 연구에 의하

면 구체적인 연상과 추상적인 연상이 있다고 한다. 예를 들면 파란 색을 보고 바다를 연상하는 것은 구체적인 사물을 연상하는 것이고 시원하다는 것을 떠올리면 추상적인 관념을 연상하는 것이라고 하겠다.

그러나 필자는 그것을 구분하지 않고 종합하여 독자 여러분과 함께 살펴보고자 한다.

상·주시대의 청동기에서 색채가 차지하는 부분은 나름 중요한 요소였다. 많은 청동기에서 금(金)이나 은(銀)을 입사한 기물이 있고, 소량이기는 하지만 광물성 물질로 채회(彩繪)를 한 청동기가 있으며 터키석 같은 유색의 광물로 장식한 청동기가 존재하고 있다.

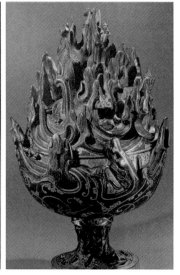

그림 187. 터키석으로 장식된 수면문 청동 가면, 길이 16.5㎝
그림 188. 금으로 상감된 박산향로, 높이 26㎝

　　그럼에도 대부분의 상·주 청동기에서 색채는 크게 문제가 될 수 없었다.

　　앞서 몇 번 거론된 것처럼 색채를 나타내는 물감 같은 재료를 사용하지 않고 청동이라는 금속으로 제작하는 것이며 진흙이나 석고 등으로 형틀을 만들어 성형하는 소조(塑造)의 형식으로 제작하였다. 때문에 청동이라는 금속의 색상이 곧 상·주시대 청동기의 색채였다. 그 당시는 청동기의 사용자는 귀족이나 제후, 왕들만 사용하였고 주요용도는 제례에 사용하였다. 물론 일상생활에서도 사용하였지만 가장 중요한 사용목적은 제례행사에 사용하는 것이었다. 때문에 조상신이나 하늘에게 제사를 지내야 하고 술을 마시거나 음식을 조리하고 담아야 하므로 항상 청결을 유지하여야 하며 녹이 슬지 못하도록 매일 닦고 말리고 하여 철저한 관리를 하였다는 것을 짐작할 수 있다.

223

　　그러므로 주로 처음에 제작할 당시의 적황색을 유지하였다.

　　그래야 제사를 지내거나 일상생활에서 깨끗한 용기를 사용할 수 있기 때문이었다.

　　그런데 일부분이기는 하지만 청동의 재료 구성비에 따라서 청동기의 색상이 다른 경우가 있었다. 우리가 보통 청동이라는 표현을 하는 금속은 구리와 주석의 합금이다. 그러나 일부분의 청동기는 구리에 아연을 합금하기도 하였으며 어떤 경우는 아연만으로 기물을 제작하기도 하였다. 또한 구리만으로도 제작한 사례도 있다. 그리고 구리, 주석, 아연, 세 가지 금속이 합금 된 경우도 있었다. 이

렇게 금속의 합금상태에 따라서 그리고 합금 비율에 의하여 청동기의 색상이 제작할 당시에 고유한 색상을 가지게 되었다.

그렇다면 합금비율에 의하여 청동기의 색상이 어떻게 형성되는지 색채라는 관점에서 살펴보기로 한다. 구리의 색상은 적색이다. 구리의 색상이 적색이므로 구리로 만들었거나 구리성분이 많은 청동기는 적색을 띠게 된다. 습기가 없는 건조한 공기 중에서는 산화되지 않지만, 수분과 접촉하게 되면 염기성 탄산구리라는 녹색의 녹이 발생한다. 그러나 구리의 푸른 녹은 피막을 형성하여 구리의 본체를 보호하는 역할도 한다.

주석은 백색광을 내며 은과 비슷한 색상을 보인다. 주석은 공기 중에서 쉽게 산화되지 않으며 수분과도 쉽게 반응하지 않는다. 때문에 주석은 공기 중의 먼지나 미세한 화학물질의 반응으로 약간의 변색은 있을 수 있으나 크게 색상의 변화는 없다고 할 것이다.

아연은 본래 은백색을 띠는 광물이며 주석과 비슷한 색상을 가지고 있으나 보통 공기 중의 이산화탄소(CO_2)와 결합하여 피막을 형성하여 회색이나 회흑색, 혹은 검은색 같은 색상을 보일 때가 많은 것이다.

그러므로 상·주시대의 청동기 색상을 다시 정리해 보면, 구리로 만들었거나 구리의 합금비율이 높은 청동기는 적색으로 보였으며, 결과론적인 이야기지만 적색은 고대의 중국인들에게는 상당히 의

미가 있는 색상이었다. 리쩌호우 교수는 『美의 여정』에서 아래와
같이 적었다.

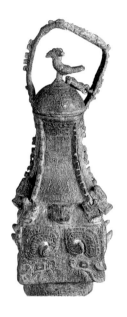

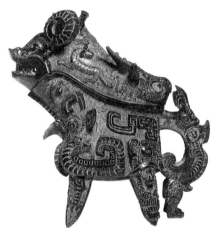

그림 189. 수면문방유(獸面紋方卣), 붉은색과 초록색의 녹 모습
그림 190. 조수문굉(鳥獸紋觥), 검은색으로 보임

구석기시대 산동정인(山洞頂人)의 유적에서 …(중략)… 장식품을 꿸 때 사용하는 끈을 모두 적철광(赤鐵礦)으로 물들였으며…(중략)… 시체 옆에서 붉은 가루를 뿌리고 있음을 다시 생각해보면, 그들에게 있어서 '붉은색'은 이미 생리적인 감각을 자극시키는 작용일 뿐만 아니라 모종의 관념마저 내포하고 있다. …(중략)… 원시인의 무리가 장식물을 꿸 때 쓰는 끈을 붉게 물들이고 붉은 가루를 시체에 뿌리는 행위는, 이미 눈부시도록 선명한 붉은색에 대한 동물적 성격을 띤 생리적인 반응 때문만이 아니며 거기에는 사회적 성격을 띤 무술(巫術)·의례(儀禮)에 있어서 부호라는 의미가 스며들기 시작하였기 때문이다. …(중략)… 붉은색 자체가 상상 가운데서 인류(사회) 특유의 부호·상징의 관념을 부여하였던 것이다. 그리고 그 붉은색이 당시의 원시인에게 호소하였던 것은 감각적인 기쁨에 그치지 않고, 나아가 그 이면에 특정한 관념을 가미시키고 저장하게까지 하였던 것이다.[45]

윗글에서 알 수 있는 것은 고대의 중국인들이 붉은색에 대하여 선험적인 직관에 의하여 붉은색에 대한 동경이나 관념적인 애착을 가지고 있음을 짐작할 수 있다. 그러므로 청동기의 붉은색은 상·주시대의 지배계층이나 일반백성들이나 모두 친근감을 가지고 사용하였다고 볼 수 있다.

구리(銅)와 주석(朱錫)을 합금한 청동(靑銅)은 합금비율에 따라 약간의 색상 차이가 나지만 근본적으로는 적황색을 띠고 있었다. 본서에서 서술하고 있는 청동기는 모두 예기를 중심으로 전개하고

45 리쩌호우, 윤수영 역, 『미의 여정』, 동문선, 1991, p80~83 인용 후 재정리

있으므로 상·주시대에 지배계층의 중요한 재산이며 권위와 위엄을 나타내고 신비감과 공포스러운 분위기를 나타내기 위한 것이므로 밝고 빛나야 하는 필요성이 있었다.

사실 청동예기를 수십 점, 경우에 따라서는 수백 점이 제단이나 연회 장소에 진설하여 제례를 하는 장면은 지금 상상해도 굉장한 감동과 시각적인 충격을 발생시키기에 충분하다고 본다.

그러므로 적황색 금빛을 발산하는 청동기 색채는 고대의 중국인들이 아끼고 사랑하였던 색채의 미학이었다고 본다.

청동기에 있어서 구리와 아연을 합금한 것은 제작 과정에 있어서 동액의 유동성이 좋아지고, 표면의 마감 면이 깨끗하게 되어 작업성을 높여주는 아연의 금속학적인 사정에 의하여 사용하게 되었으며 아연이 많이 함유된 청동기는 시각적으로 색채를 구분해보면 황색의 색상이 강하게 나타난다. 이것 또한 큰 맥락에서 당시의 고대인들이 좋아하는 색채였다고 할 수 있다.

주석의 함량이 높게 합금된 청동기는 제례용으로 제작된 청동기에는 잘 보이지 않는다.

주석의 함량이 높으면 약간 백색광이 나타나는데 주석이 높게 함유된 청동기는 주로 칼, 창, 방패, 화살촉, 도끼와 같은 무기 종류가 많았으며 작업용 공구류도 주석의 함량이 높았다.

그리고 부장용으로 제작한 청동기는 아연과 같은 단일재료를 사용하여 제작한 것도 발견된다.

227

　　이것을 미루어 생각해보면 그 당시에도 부장용으로 제작할 경우에는 생산비용을 줄이기 위하여 혹은 시간을 단축하기 위하여 간략한 제작방식도 채택하였음을 짐작할 수 있다.

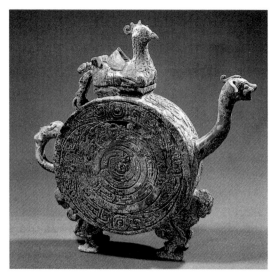

그림 191. 휘감긴 용 무늬 화(盉), 붉은색과 파란색의 녹이 조화를 이룬다.

　　그리고 오늘날 현대인들은 상·주시대의 청동기를 예술품으로 보고 사랑하며 자랑스럽게 여기고 있다. 그래서 수집품으로서 청동기를 매우 귀하게 여기고 소장하기도 하며 감상하기도 한다. 박물관 전시품이거나 개인소장품이거나 간에 현재 감상하고 있는 청동기는 당시의 모습과는 조금 다르다. 오랜 세월 지하에 매장되어 있었거나 각 가정에서 전세(傳世)되어 전해지면서 표면의 부식과 함께 형태의 변형도 약간은 있는 실정이다. 특히 색채(색상)에 있어서는

당시의 색상을 보존하고 있는 청동기는 없다고 해도 과언이 아니다. 우리는 당시의 청동기가 휘황찬란한 적황색의 황금빛이라는 것을 생각지 못하고 있다. 오히려 푸른 동록(銅綠, 녹)이 아름답다고 하는 사람들도 많다. 또한 붉은색, 파란색, 검은색과 같은 다양한 색상의 녹을 청동기의 예술적 경향으로 보기도 한다. 이것은 분명히 청동기의 색채 미학적 관점에서 오류가 있는 것이라 하겠다. 설혹 오색으로 물든 청동기의 동록(銅綠, 녹)이 예술품 감상의 한 부분으로 치부하더라도 본래의 청동기 색상은 재료의 배합성분에 따라서 홍색, 적황색, 은백색, 회흑색 등이었다. 본서에서 미학으로 다루는 예기는 대부분 구리와 주석의 합금이므로 찬란한 황금빛이었음을 잊어서는 아니 될 것이다.

229

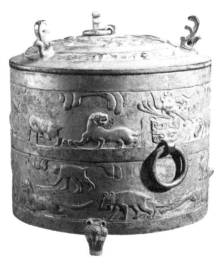

그림 192. 삼수족동물문준(三獸足動物紋樽), 제작 당시의 색상을 어느 정도 간직하고 있는 한대(漢代)의 준(樽), 전국시대에 출현하여 진, 한(漢)대까지 유행하였다. 동물들의 자유분방한 모습을 통하여 전국시대 이후로 성행한 사실주의(realism)에 영향을 받은 것임을 알 수 있다. 이 당시에는 이미 귀신이나 하늘의 제(帝)와 같은 절대적인 존재의 속박으로부터 많이 벗어났다.

IV

전통의 계승

1.
상·주 청동기 예술의 계승

1) 도자공예(陶磁工藝)에서의 응용

상·주시대 이래로 당대(當代)의 문화가 단절됨이 없이 계승되어 더욱 흥왕하였다. 음양(陰陽), 팔괘(八卦), 역(易), 오행(五行) 등과 같은 고대 철학 체계도 더불어 발전하였다. 그리고 하(夏)시대에 발생하여 발전한 문자는 상(商)의 갑골문(甲骨文)에서 주(周)의 금문, 진(秦)의 소전, 한(漢)의 예서, 현대(現代)의 해서체로 발전하였다. 그리고 상·주시대의 문양은 수많은 길상문(吉祥紋)으로 발전하여 오늘날 160여 가지 이상의 중국전통문양을 형성하였다. 이외에도 무수한 분야에서 계승되고 분화되어서 다양한 중국문화를 창조하였다.

보통 청동기 연구는 A.D. 220년 동한(東漢)까지를 하한선으로 본다. 대략 이 시기를 전후하여 자기(磁器)의 생산이 확대되고 철기(鐵器)가 보급되면서 일상생활과 사회, 군사, 경제적으로 청동기의 수요는 급격히 줄어들어서 약 2,300년간을 이어져 오던 청동기 발전

의 역사는 막을 내렸다. 물론, 왕조마다 필요 때문에 혹은 수출용
으로 또는 관상용, 묘지 부장용으로 일정량의 생산이 있었으나 청
동기의 발달사에는 포함할 수가 없다.

　그러나 동경(銅鏡 거울)은 대체할 방법이 없었기 때문에 근대까
지 생산되었다. 상·주 청동기는 고대 중국사회에서 절대적인 위치
에 있었다. 제작방법, 예술적 아름다움, 국가 기간산업으로서의
위상, 권력의 상징과 통치의 수단에 이르기까지, 비단 중국에만
국한되는 것이 아니고 인류 문명사에 큰 획을 긋는 찬란한 문화
유산이었다.

　이러한 역사적, 문화적인 성과는 그후 계속 민간미술에서 전지
공예와 목판 연화, 서화에서의 청동기 표현, 도자공예에서의 청동
기 모방 제작, 당나라에서 부흥한 금속공예 등과 옥 공예, 민속활
동 등 모든 분야에 영향을 미쳤고 현대에서도 고대 청동기 문화의
광휘가 여전히 남아있다. 여기에서는 위에 기술한 여러 분야 중에
서 도자기 공예에 대하여 알아보기로 하며 특히 기형(器形)을 중심
으로 하여 고대 청동기의 예술적 영향이 어떻게 계승되고 응용되
어 왔는지 살펴보기로 한다.

　도자기에 응용된 분야는 주로 청동기의 형태로서 관(罐), 치(觶),
향로(香爐) 같은 몇 가지 기형(器形)이 응용되었고 문양(紋樣)으로서
는 수면문(獸面紋)이 많이 사용되었다. 그러나 상·주시대의 청동기
를 사실적으로 모방한 것은 아니며 형태도 윤곽만 비슷하게 응용

233

하였고 수면문의 문양도 섬세한 청동기의 문양을 재현하기보다는 굵은 선으로 이미지를 나타내는 정도로 모방하였다. 생산품의 종류로서는 향로가 많았으며 이것은 고대 상·주시대의 정치와 문화가 제례(제사)는 매우 중요한 행사였으며 이러한 제사의 문화는 중국 전체 역사와 문화를 통하여 지속적으로 전승되어 내려온 것과 연관성이 높다고 본다.

본격적으로 등장하는 청동기 모방 도자기의 시초는 아마도 당나라 시대에 부장용으로 제작된 진묘수(鎭墓獸)라고 필자는 생각한다. 이 시대의 진묘수는 망자(亡者)의 무덤을 지키기 위하여 조성한 도용(陶俑)인데 조형의 이미지와 얼굴 표정에서 상·주시대의 수면문에서 비롯된 두려움과 공포감의 모티브와 입체적인 조형기술이 전승되어 체현(體現)되고 있음을 볼 수 있다. 그 후 송나라 시대에 접어들면서 중국의 도자기 산업은 대대적인 성장을 한다. 이때부터 도자기 제작에 있어서 고대 청동기를 모방한 도자기들이 간헐적으로, 어떤 때는 대량으로 제작되어 국내외에 공급되었다. 다음에 올려놓은 여러 사진에서 보이는 도자기들을 통하여 상·주시대의 청동기 문화가 없어지지 않고 면면히 이어져 왔음을 알 수 있다. 실제 그 종류나 수량은 중국의 전체 역사를 볼 때 엄청난 분량이겠지만 그동안 체계적인 조사가 없었으므로 짐작만 할 수 있다. 본서에서도 자료의 한계와 시간의 부족으로 많은 사례를 밝히지는 못하였음을 독자들께서는 양해하여 주시기 바란다.

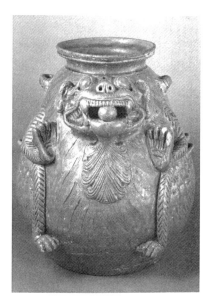

그림193. 서진(西晋)시대의 청자수형준(靑瓷獸形尊), 용도는 단지이다. 높이 27.9㎝, 구경 13.3㎝, 중국 남경 박물원 소장품이다. 위 단지는 괴이하고 신령스러운 동물의 모습을 모티브로 하여 청자를 제작하였다. 이것은 상·주시대의 조형미를 계승하여 괴물의 형상을 하고 있으나 인간을 억압하는 형상이 아니고 어딘지 친근한 분위기를 보여주고 있다. 이러한 경향은 향후 전개되는 중국의 다양한 전통문양으로 발전되어 나가는 초기의 과정으로 보아야 한다.

그림194. 당(唐)시대의 삼채진묘수(三彩鎭墓獸), 높이 44.5㎝, 위협적인 표정과 날카로운 뿔의 모습에서 상·주시대의 수면문과 신비스러운 동물의 형상이 느껴진다. 그럼에도 표정을 살펴보면 어딘지 익살스럽고 친근한 분위기가 숨어있다.

그림 195. 당(唐)시대의 채회도진묘수(彩繪陶鎭墓獸), 높이 110.5cm, 역시 위의 삼채 진묘수처럼 억압적인 표정 처리와 앉은 자세에서 공포감을 느끼기에 충분하지만 위 그림 194의 설명처럼 전체적인 조형미에서 공포감보다는 친근감이 느껴진다.

236

그림 196. 북송 균요의 정향자준(丁香紫尊), 높이 24.4cm, 깊이 16.8cm, 구경 19.3cm, 족경 14.8cm. 상·주시대의 주기(酒器)인 청동준(尊)과 거의 형태가 유사하다. 전형적인 고대 청동기의 모방 사례로 재질이 도자기라는 점만 다를 뿐이다.

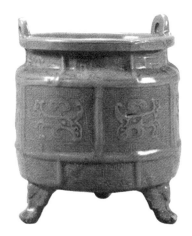

그림 197. 청자도철문방정형향로(靑瓷饕餮紋方鼎形香爐), 12세기, 높이 16.8㎝, 한국국립
중앙박물관 소장
상·주시대의 방형 삼족정을 모방하여 제작한 도자기이다. 도철문은 유형화하여 간략하게 표현
하였고, 전체적으로 기형을 모방하는 데 중점을 두었다.

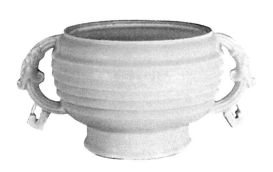

그림 198. 백자수이와문궤(白瓷獸耳瓦紋簋), 북송 정요, 대북 홍희미술관소장
상·주시대에 궤(簋)는 식기로 사용되었다. 음식을 넣어서 먹거나 보관하는 용도였다.
청동기에서 위에서처럼 가로 방향으로 줄이 형성된 문양은 기와의 골 모습과 닮았다고 하여
명칭을 기와무늬궤(瓦紋簋)라고 한다. 위의 도자기는 상·주시대 기와무늬 궤(簋)를 모방하여
최대한 고대의 청동기 모습을 나타내려고 노력한 모습이 보인다.

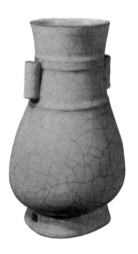

그림 199. 쌍이삼족로(雙耳三足爐), 송대(宋代), 고궁 박물관 소장
역시 상·주시대 삼족정의 형태를 모방하여 제작하였다. 가요는 빙렬문으로 유명한 송대의 대표적인 도자기이다. 가요의 도자기 제작자들도 고대청동기를 모방하여 이렇게 제작한 것을 보면 중국 내에 존재하였던 모든 요지(窯址)에서 일상적으로 청동기 모방 도자기가 생산되었음을 짐작할 수 있다.

그림 200. 남송 수내사관요(修內司官窯)의 분청유 쌍이호(雙耳壺), 상·주시대의 주기(酒器)로 사용한 청동호(靑銅壺)와 거의 유사하다. 대북 고궁박물원 소장

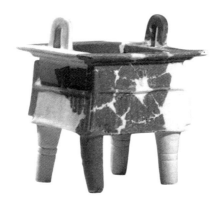

그림 201. 교단 하관요 출토, 방형정식로(方形鼎式爐), 남송시기(12~13세기), 높이 21.8㎝, 항주시 문물고고소 소장

상·주시대 방형정의 모양을 모방하여 도자기로 제작하였다. 청동기의 문양은 차용하지 않고 도자기 장인의 창의성으로 멋진 문양을 표현하였다.

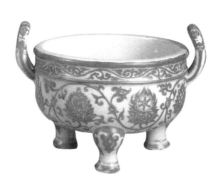

그림202. 명대(明代)의 반홍채팔보문삼족로(攀紅彩八寶紋三足爐), 높이 12.5㎝, 구경 13㎝. 하북성 안차현 서고성 출토, 중국하북성 박물관 소장

향로의 형태를 보면 상·주시대에 식기(食器)로 사용한 삼족정의 기형을 그대로 응용하여 향로를 만들었다. 상·주시대에는 식기로 사용하였으나 후대에는 향을 피우는 향로로 사용하였다는 점이 재미있다.

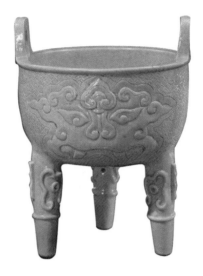

그림 203. 명대(明代) 교황추공도철문정(嬌黃錐拱饕餮紋鼎), 높이 16.2㎝, 깊이 7㎝, 구경 13.5㎝, 대북 고궁박물원 소장
상·주시대의 취사기(炊事器, 음식을 만드는 도구)로 대표되는 삼족정의 모습과 거의 같다고 하여도 무방하다. 물론 상·주시대의 상징문양과 위의 도자기 도철문은 동일하지는 않다. 이미 수많은 세월이 흘러서 후대에는 거의 이미지만 도입하여 실사용, 혹은 관상용으로 제작하였다.

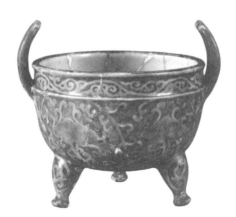

그림 204. 홍지록채영지문삼족로(紅地綠彩靈芝紋三足爐), 명(明) 성화시기(1465~1487), 관요(官窯)에서 제작, 경덕진도자기연구소 소장. 상·주시대의 삼족정을 모방하여 제작하였으며 화로의 외부 문양은 명대에 많이 사용한 길상문인 영지(靈芝)를 시문(施紋)하여 화려함을 더하고 있다.

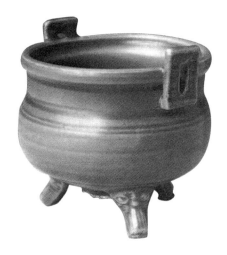

그림 205. 청자정식화로(靑瓷鼎式火爐), 14세기, 이 도자기는 화로이다. 높이 9.9㎝, 항주문물
고고소 소장
취사기인 삼족정 청동기에서 기형을 모방하여 제작하였다.

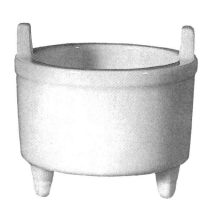

그림 206. 명말(明末) 삼족정식로(三足鼎式爐), 향로이다. 높이 6.9㎝, 구경 7.8㎝, 대북 개인
소장
기형은 역시 상·주시대의 취사기인 삼족정을 모방하였다.

그림207. 법랑채청동기형향로(琺瑯彩靑銅器形香爐), 청 강희(1661~1722)시기, 전국시대에 유행한 은입사청동기를 모방하여 법랑으로 제작하였다.

그림 208. 청대 건륭(乾隆)시기, 다엽말묘금은삼족세(茶葉末描金銀三足洗), 높이 11.2cm, 구경 34.9cm, 대북 고궁박물원 소장
상·주시대의 수기(水器)인 청동세(靑銅洗)와 역시 흡사하며 기형과 문양도 비슷하게 제작하였다.

상·주시대 청동기 문화와 관련하여 도자기 산업분야에서 이룩한 전통의 계승에 대하여 적은 분량이지만 알아보았다. 청동기 제작과 관련한 기술과 예술적 감성은 중국의 조각공예전반으로 확산되어 지속적으로 발전하였다. 청동기 제작이 쇠퇴하기 시작한 동한(A.D. 220년) 이후로도 발전을 거듭하여, 위진남북조(魏晉南北朝) 시대에는 불교조각을 중심으로 하여 많은 성공사례가 있다.

대표적인 예로서 돈황석굴, 금탑사석굴, 맥적산석굴, 천제산석굴 등이 있으며 특히 북위시대에 황실이 주관하여 운강석굴을 완성하였다. 당(唐)시대는 중국 문화의 최전성기로서 국제적인 교류도 활발하여 또 한 번의 도약을 이루었다. 이 시기에도 화려한 불상들이 많이 제작되었으며 삼채의 출현으로 고대청동기에서 영감을 받은 진묘수 같은 기물들이 많이 출현하였다. 특히 찬란한 금속공예는 너무나 정교하고 아름다워서 보는 이로 하여금 감동을 일으킨다.

그림209. 백자화고(白瓷花觚), 높이 42.2 ㎝, 청(淸) 중기, 덕화요, 필자 소장
상·주 시대에 유행한 술잔인 고(觚)를 모방하여 덕화요에서 제작한 기물이다. 사진에는 잘 보이지 않지만, 청동기에 주조된 문양을 최대한 적용하여 기물 중간 부분에 중점적으로 파초문과 기하문을 배치하였다. 송(宋)대 이후로는 고를 술잔으로 사용하지 않고 꽃을 꽂아놓는 화병 같은 용도로 사용하였다.

243

송대에 이르러서는 도자기 산업의 발달로 수많은 도자기가 생산되었으며 이때에도 상·주시대 청동기의 기형이나 도안 등이 광범위하게 응용되어 제작하였다. 그 후 원대에는 상·주시대의 청동기를 모방하여 일상생활용기와 수출용 청동기를 많이 제작하여 공급하였다. 명대에는 선덕향로(宣德香爐)와 같은 청동기를 대량 제작하였으며 이때에도 상·주시대로부터 계승되어온 청동기 제작기술이 활용되었다. 청대에도 도자기 산업에서 많은 응용이 있었으며 청동기제작기술은 더욱 진보하여 대포와 같은 군사무기 제작에 많이 활용되었다.

청동기의 수면문, 봉황문, 반룡문 등과 같은 다양한 도안과 형태들은 중국 각 지역의 민간미술과 융합하여 다양한 모습으로 남아 있다. 이렇듯 상·주시대 청동기 문화는 중국의 지난 역사 속에서 많은 영향을 주었으며 현대에도 살아남아서 진화하고 있다.

V

청동기
감정(鑑定)이론

모든 고미술품은 항상 진위에 대한 감정(鑑定)문제가 대두된다.

중국 상·주 시대의 청동기도 소장을 위하여 수집을 하거나 전시하기 위하여 구입을 하여야 할 경우가 많을 것이다. 상·주시대의 청동기는 미술품으로서의 아름다움으로 인하여 수집품으로 인기가 있어서 국내외 수집가들의 수집열풍이 대단하여 가격도 꽤 비싼 편이다.

물론 전문가의 도움으로 청동기를 구할 수도 있고 대형 옥션(경매)업체의 신용이나 관리능력을 믿고 구할 수도 있으나 대부분의 수집가들은 직접 개인과 개인 간에, 혹은 골동상(骨董商)을 통하여 수집하는 실정이다.

246

때문에 어느 정도 청동기를 감정하는 능력을 갖추고 있어야 한다.

실제로 수집가들은 박물관에서 청동기를 눈으로 보고 안목을 넓히고 있으며 여러 경매업체의 도록을 보고 학습을 하고 있다. 또한 청동기를 소개하는 여러 책들을 통하여, 혹은 논문을 참고하여 스스로 이론적인 체계를 쌓아가고 있다. 이러한 과정에서 직관이 향상되어 어느 정도 진위를 알아볼 수 있다.

그러나 중국 상·주시대의 청동기는 제작된 기간도 2,300년 이상으로서 엄청난 세월 동안 제작되었고 북방식과 남방식, 그리고 77개소 이상에 이르는 생산지와 각 제후국들의 문화와 환경 등에 따라 각양각색의 청동기가 생산되어 전문가조차도 제대로 구분을 할수가 없는 실정이다. 여기에 더하여 상·주시대의 청동기는 중국의

역대 왕조에서 지속적으로 방고(倣古)청동기를 제작하여 다양하게 사용하여 왔다. 예를 들면, 아래 사진에서 보듯이 원대(元代)에 수출용으로 제작된 청동기는 품질은 낮지만, 상·주시대의 청동기 형태에 충실하여 현대에 모조한 모방품으로 오해할 수도 있는 실정이다. 이러한 실정이므로 청동기의 진위 감별 능력은 참으로 중요하며 수집가들이나 전문 감정인들도 끊임없는 학습으로 감정능력을 향상해야 할 것이다.

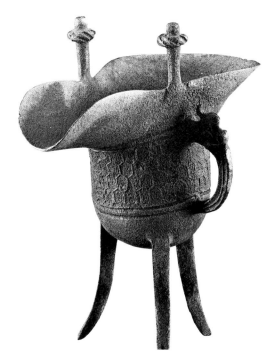

그림 210. 원(元)대의 작(爵), 도철문이나 운뇌문 대신 육각문이 주조되었다.

247

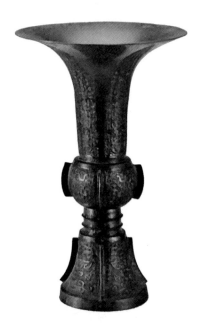

그림 211. 원(元)대의 고(觚), 상·주시대 청동기 고(觚)를 최대한 모방하였다.

기본이론

1.

청동기감정에 대한 책들은 중국에는 더러 있지만, 한국에는 전무한 실정이다.

그렇기 때문에 이번 기회에 한국의 수집가들이나 전 세계의 수집가들을 위하여 기본적인 이론을 함께 공부해 보고자 한다. 무릇 모든 학문이나 기술, 혹은 기능에는 기본적인 이론이 있다.

청동기 감정도 기본적인 이론이 전제되어야 할 것이다. 그러나 중국에서 나온 청동기 감정서에도 기본 이론은 보이지 않았다. 필자가 제시하는 기본 이론을 함께 살펴보자.

먼저, 오늘날 중국에서는 전통공예의 활성화, 혹은 관광기념품 제작 등, 여러 가지 이유로 수많은 모방품 청동기가 생산되고 있으며 매년 그 숫자는 증가하는 실정이다. 이러한 상태에서 일부 몰지각한 사람들은 모방품을 진품으로 속이기도 한다. 어떤 경우는 너무나 정교하여 판매하는 골동상조차도 모방품을 진품으로 오인할 정도이다. 역으로 진품을 모방품이라고 판단하는 경우도 있다. 이러한 혼란스러운 상황을 염두에 두고 청동기 감정이론에 들어가야 한다.

249

1) 불완전성의 정리(不完全性 定理)

수학자 쿠르트 괴델(Kurt Gödel, 1906~1978, 미국)이 1931년 년 발표한 세기적 이론이다.

괴델이 발표한 '불완전성의 정리'를 한마디로 요약하면 인간이 행하는 행동이나 언어 등에 '불완전한 부분'이 존재한다라는 것이다. 인간이 일반적인 이성으로서 판단이 불가한 논리가 있다는 이론이다. 고대 그리스(Greece)의 유명한 '거짓말쟁이 패러독스'를 가지고 이해해보자.

예를 들면, "모든 크레타인은 거짓말쟁이이다라고 크레타 사람인 에피메니데스가 말했다." 라는 말이 있다.

이 말을 살펴보면 문제가 복잡하고 결론도 없다. 왜냐하면 크레타 사람은 옛적에 거짓말쟁이로 알려져 있어서 다들 그렇게 인정하고 살았다. 그런데 철학자 에피메니데스를 등장시켜 재미나게 표현하고 있다. 자, 위의 말은 처음부터 성립하지 않는다. 크레타 사람이 모두 거짓말쟁이이니 크레타 사람인 철학자 에피메니데스의 말을 믿을 수가 없는 것이다. 더욱 혼란스러운 것은 에피메니데스는 크레타 사람이 거짓말쟁이라고 사실대로 이야기하였음에도 원초적으로 크레타 사람이라는 이유 때문에 논리적으로 앞뒤가 맞지 않아서 받아 드릴 수가 없다. 이렇게 인간이 행하는 말이나 행동, 혹은 논리 속에 성립될 수 없는 사례가 많다는 것이다.

이런 것들이 바로 인간의 이성에는 한계가 있고 불완전하다는 것이며 괴델이 발견한 '불완전성의 정리'의 핵심이다. 괴델은 이렇게

인간의 사고나 논리가 불완전하다는 것을 수학적 해법으로 증명하였다. 한마디로 요약하면 인간이 스스로 '인간 이성의 한계'를 발견한 위대한 업적이다. 필자가 간단하게 핵심만 요약하였지만 실제로는 책 몇 권 이상의 분량이 되는 이론이다. 사실 괴델은 수학자이며 자세하게 말하면 수리논리학자이다.

그는 '인간이 참으로 인식하거나 또는 증명 가능한 명제'들에 대하여 수학적으로 계산이 가능하다는 개념을 최초로 제안한 것이다. 괴델의 불완전성의 정리는 오늘날 많은 분야에 영향을 미쳤다. 특히 분석철학, 인지과학, 인식론 등과 더 나아가 폰 노이만(Von Neumann) 등에게 영향을 주어 세계최초의 컴퓨터 설계를 위한 이론적 배경이 되었다.

251

이처럼 우리가 판단하고 행하는 생각이나 말들이 이렇게 원초적으로 불완전하다는 것이다.

많은 고대청동기 감정가들이 이런저런 감정을 하고 결론을 내리지만 괴델이 연구한 것처럼 인간의 논리에도 앞뒤가 맞지 않는 부분이 명백히 존재한다는 점이다. 그렇다면 우리는 감정가의 판단을 어떻게 받아드려야 할지 신중히 고려하여야 한다. 감정가도 사람인지라 불완전한 존재이며 그렇기 때문에 괴델이 발견한 '불완전성의 정리'에서 자유로울 수 없다. 어떤 이유에서든 틀린 부분이 있다고 보아야 한다. 물론 완벽한 감정이 되어 의문이나 실수가 없다면 좋겠지만 현실적으로 그렇게 완전하고 완벽한 감정이 얼마나 있을까 하는 의문이 있는 것이다. 그러므로 이러한 '불완전성의 정

리'에서 알 수 있는 것처럼 청동기 감정에 있어서도 결코 완전하지 못한 '인간 이성의 한계'를 염두에 두어야 한다.

2) 불확정성의 원리

불확정성의 원리(不確定性原理)는 양자물리학의 태산북두(泰山北斗)인 베르너 하이젠베르크(Werner Heisenberg, 1901~1976, 독일)가 제안한 원리로서 현대 양자물리학의 핵심원리이다.

간단하게 요약하면 우리가 매일 사용하는 스마트폰의 전자(電子)에 대하여 그 위치와 운동량을 동시에 알 수 없다는 것이다. 사실 전자는 입자의 형태와 파동의 형태를 동시에 가지고 있다. 스마트폰 기지국이나 인공위성에서 전자가 날아올 때는 파동으로 오지만 스마트폰에 도착하는 즉시 입자로 바뀐다. 이러한 신비한 현상을 '중첩성(重疊性)'이라고 한다. 왜 전자가 파동과 입자의 두 가지 성질을 가졌는지는 과학자도 모르며 전자 자신도 모른다. 아니, 신(神)도 모른다.

하여튼 이러한 중첩성을 가진 전자를 이해하려고 노력하는 과정에서 하이젠베르크는 전자의 위치를 알면 전자의 운동량을 알 수 없고 운동량을 알면 위치를 알 수 없다는 결론에 도달하게 되었다. 이것을 이론화하여 '불확정성의 원리'를 제안하였다. 그러므로 전자의 위치와 운동량을 동시에 측정하는 것이 불가능하다(불확정성의 원리)는 것을 공식화하였다. 그 후 더욱 세밀하게 연구되고 확장되어 전자를 발견하는 것은 확률로만 설명할 수밖에 없다는 결

론을 도출하였다. 양자물리학에 대한 학문적 설명은 수백 권의 책으로도 부족하므로 필자의 설명은 대략 여기에서 마치고자 한다. 그리고 필자가 뜬금없이 제시한 불확정성의 원리가 고대 상·주 청동기의 감정과 무슨 연관이 있는지 살펴보기로 한다.

오늘날 중국 상·주시대의 청동기 진·위 감정은 수많은 모방품과 진품이 섞여 있어서 어느 것이 모방품인지, 진품인지 구별하기가 정말 어려운 상황이라는 것이다. 실제로 서안시 문물보호 고고학 연구소에서 펴낸 자료를 열람해보면 상당수의 청동기가 쓰레기장에서 발견된 것으로 기록되어 있다. 이것은 엄연한 현실이며 실제 상황이다. 우리가 소장하고 싶어 애를 태우고 있는 상·주시대의 청동기가 쓰레기장에서 발견된다는 사실은 그만큼 중국 내에 청동기의 수량이 많다는 의미도 있고 진품인지 모방품인지 식별하기가 어렵다는 현실을 웅변하는 것이다.

과연 누가 고대청동기를 쓰레기장에 버리겠는가?

이렇게 상·주시대의 청동기를 제대로 알아보기란 정말 힘든 것이다. 그러므로 일반 수집가는 물론이고 전문가로 자처하는 사람들조차 고대청동기의 진위감정은 현실적으로 앞서 언급한 여러 가지 복잡한 문제들로 인하여 진위감정이 유명무실해지고 있다고 해도 과언이 아니다.

이러한 현실에 대한 해소 방안으로는 청동기의 감정요령이라면서 도록(圖錄) 형식으로 설명하는, 틀에 박힌 고답(古踏)적인 방식으

253

로는 해결될 길이 묘연하다는 것이다. 그러므로 새로운 이론이 이 시점에서 필요하다.

'불확정성의 원리'는 청동기 감정에 충분히 응용할 수 있다.

먼저, 청동기 감정이 시작되면 대상기물은 일단 전자처럼 이중성을 갖는다는 것이며 진품일 수도 있고, 모방품일 수도 있다. 그리고 이러한 이중성은 오직 확률로만 설명이 될 수 있다. 왜냐하면 아무리 뛰어난 전문가나 감정가가 감정을 하였다 하여도 100% 확신하기란 어렵기 때문이다. 예를 들면 0.1%의 확률로 아닐 수도 있다. 그렇다면 감정가 역시 진품이라는 판정을 할 때 표현하는 문구나 어휘가 적절하여야 하며 구매자 역시 이러한 상황을 숙지하고 가격이나 수집여부를 결정할 때 응용하여야 한다는 것이다.

그리고 청동기가 모방품으로 판정이 되었다 하더라도 진품일 확률이 0.1%가 존재한다면 어떻게 할 것인가? 그것을 깨뜨려서 폐기처분 할 것인가? 정말 고민이 되는 장면이라 할 수 있다. 그럴 경우에도 표현하는 문구나 어휘가 적절하여야 하며 확률적인 견해도 포함되어야 할 것이다. 역시 구매자나 수집가도 이러한 점을 알고 있어야 하겠다. 물론 오늘날 시중에서는 감정에 따른 다양한 용어가 있으며 암묵적인 동의 속에서 사용되고 있다.

주로, '진품이다, 진품으로 보인다, 진품일 수도 있다, 구분이 불가능하다, 모르겠다, 모방품으로 보인다, 모방품이다.' 등과 같은 용어를 사용하고 있다. 그러나 이것은 사회통념에서 나온 표현 방식으로서 이론적 배경이 미약하다. 그리고 확률적인 개념이 부족하

다고 본다. 앞으로 불확정성의 원리에 기초하여 중첩성과 확률의 개념이 도입되어 청동기 감정이 이루어질 때 보다 신뢰할 수 있는 결과가 얻어질 것이다.

3) 무죄추정의 원칙

이는 어떤 사람이 상점에서 절도(竊盜)를 하다가 현장에서 체포되었다고 할 때 이 사람은 재판이 끝나서 판사의 선고가 있기 전에는 무죄라는 원칙이다. 무죄추정(無罪推定)의 원칙(原則)은 파리 시민혁명으로 제정된 '인간과 시민의 권리선언 제9조'에 나오는 내용으로서 '누구든지 범죄인으로 선고되기까지는 무죄로 추정한다.'라는 선언을 기초로 하여 시행되고 있는 형사법상의 법 원칙이라 하겠다. 참고로 한국은 헌법 제27조4항에 '형사피고인은 유죄의 판결이 확정될 때까지는 무죄로 추정한다.'라고 규정되어 있다.

상·주시대의 청동기 감정이론에 왜 형사법상의 '무죄추정의 원칙'이 나오는가? 독자들은 매우 궁금할 것이다. 무죄추정의 원칙은 고대 청동기 감정에 있어서 많은 도움이 된다고 본다. 즉 고대 청동기감정을 할 때 아무리 모방품으로 의심이 가더라도 모방품으로 확정될 때까지는 모방품이라는 말을 해서도 안 되며 모방품으로 단정해서도 안 된다는 것이다. 역으로, 진품이라고 하더라도 객관적으로 진품임이 증명되기 전까지는 진품이라고 해서는 안 된다는 것이다. 범인이 누구인지 확정되기 전까지는 모두가 용의자(범인일 수도 있다는 것)이다. 즉 모방품이라고 확정되기 전까지는 진품이다.

255

누가 진품이라고 주장한다면 진품임이 확정되기 전까지는 모방품이다. 즉 범인이 잡혀서 용의선상에 있는 사람들이 모두 범죄와 관련이 없음이 확인되어 조사대상에서 벗어났을 때 자유로운 사람이 되는 것이다.

이렇게 보면 왜 무죄추정의 원칙이 청동기 감정이론으로서 어떤 역할을 할 수 있는지 독자들은 이해가 되리라고 본다. 사실 수집가들이나 수집기관에서 청동기 감정가들과 소장자들 사이에서 '진품이다' 혹은 '모방품이다.'라고 판단을 할 때 정말 100%의 확률로 완전무결하게 '진품이다.'라고 판단을 할 수 있는 경우가 결코 많지는 않을 것이다. 구입을 하든, 하지 않든지 간에 명백하게 진위가 가려지지 않고 상담이 진행될 때 모든 청동기는 진품임을 전제로 하여야 할 것이다. 진품도 진품임이 증명되기 전에는 모방품으로 볼 수밖에 없기 때문이다. 바로 무죄추정의 원칙이 청동기 감정이론에 적용되는 것이다.

2.
세부감정기법

이렇게 청동기 감정에 있어서 불완전성의 정리, 불확정성의 원리, 그리고 무죄추정의 원칙이라는 세 가지 기본 이론에 대하여 알아보았다.

이것은 어디까지나 필자가 제시하는 감정에 대한 기본 이론이며 결정되거나 확정적인 것은 아니다. 그럼에도 기본이 되는 이론이 정립되어 있어야 하기에 이 책에서 밝힌다.

이러한 기본 이론은 관련학자, 수집가나 감정가, 골동사업자와 연구자 모두에게 필요한 것이라고 본다. 이제부터는 이러한 이론을 적용하여 실물감정을 하여야 할 것이다. 지금부터 실전에서 사용하게 되는 구체적인 기술을 알아보자.

지금까지의 감정 기법은 주로 표준이 되는 박물관 전시 기물을 보여주고 특징을 설명하여 실전에서 적용하도록 안내하고 있었다. 그러나 현실에서 박물관급 기물을 만나기도 쉽지 않고 청동기의 기형도 수없이 많아서 무조건 적용하기는 쉬운 일이 아니었다. 그래서 그동안 필자가 현장에서 겪은 경험과 20여 년간의 연구를 통

하여 수립한 감정기법을 함께 살펴보고자 한다.

1) 기형

청동기의 기형은 수없이 많다. 그러나 큰 틀에서 본서에서 소개한 주기, 취사기, 식기, 수기 등과 함께 10가지 용도로 분류할 수 있다. 필자가 아래에 제시한 고 장광직 교수가 분류한 24종류의 청동기 형태는 현재까지도 청동기 연구자들이 기본 기형으로 참고하고 있다. 여기에서 어느 용도에 해당되는지 파악하여 그 용도(예, 사용 목적)가 갖는 특성이나 유사성을 살펴본다. 상·주시대의 77여 개소에 이르는 청동기 제작 공방에서 오랜 세월 동안 제작하였기 때문에 수많은 종류의 청동기가 존재하므로 기형으로 단번에 진위를 가릴 수는 없다고 본다. 그리고 큰 틀에서 보면 상(商)대부터 기형에는 북방식 청동기와 남방식 청동기가 있었다. 북방식은 호방한 형태로서 선이 굵으며 위엄이 있어 보인다. 남방식은 섬세하며 화려한 분위기가 있다.

기형을 살펴볼 때는 중국 각 성(省)의 박물관이나 북경, 상해 같은 대도시의 박물관, 그리고 한국의 중앙박물관과 경주 박물관 등의 전시기물을 관찰하여 비교하는 것도 도움이 많이 된다. 직접 방문하여 관찰하면 좋겠지만, 요즘은 IT기술의 발전으로 인터넷으로도 청동기 검색이 가능하므로 확인해 볼 수 있다. 그리고 구글(Google)과 네이버(Naver), 다음(Daum) 등과 같은 포털사이트에 접속하여 명칭을 입력하고 검색해보면 많은 유사 자료가 나타나므로 판단하는 데 참고할 수 있다.

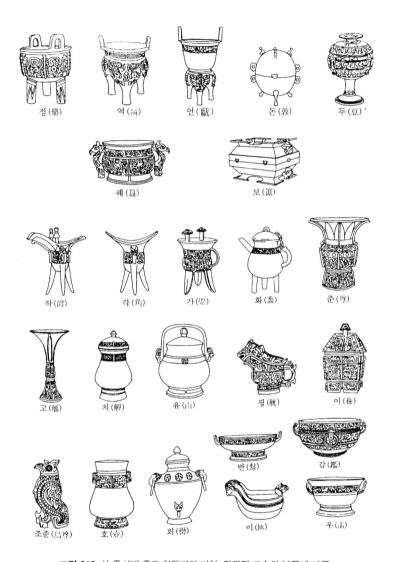

정(鼎)　　역(䰞)　　언(甗)　　돈(敦)　　두(豆)

궤(簋)　　　　　보(簠)

작(爵)　　각(角)　　가(斝)　　화(盉)　　준(尊)

고(觚)　　치(觶)　　유(卣)　　굉(觥)　　이(彝)

반(盤)　　　감(鑑)

조준(鳥尊)　　호(壺)　　뢰(罍)　　이(匜)　　우(盂)

그림 212. 상·주시대 주요 청동기의 기형, 장광직 교수의 분류에 따름

259

2) 문양

청동기의 문양은 기하문, 동물문, 식물문, 화상문 등으로 구분되고 분류마다 대략적인 표준형태가 존재한다. 본서에 소개된 문양을 참조하고 기타 청동기 입문서에 나와 있는 문양을 학습하여 참고한다. 물론 몇 가지 중요한 포인트는 알고 있어야 한다. 상(商)대의 초기로부터 시작하여 문양은 크게 구분되는 흐름이 있다. 상대의 수면문은 위엄이 있고 두려우며 신비한 느낌이 역력하다. 그러나 주(周)대에 이르러서는 수면문의 수량은 줄어들고 도안 자체도 서서히 세속화하여 과거와 같은 분위기는 사라진다. 확실히 하늘의 제(帝)나 귀신들을 위한 문양은 줄어들고 대조문과 같은 새(鳥)문양이 많이 나타나며 사람을 억압하는 분위기는 거의 사라진다. 그러다가 춘추시대와 전국시대는 사람을 중심으로 하는 수렵문이나 전투장면과 같은 일상생활과 관련된 문양이 나타난다.

시대별 특징은 독자 여러분이 조금은 학습을 하여야 한다. 요즘은 인터넷에서도 청동기 전문가의 블로그 등에서 청동기 문양을 찾아서 참고할 수 있다. 문양감정에서 특히 유의할 점은 대부분의 수집가들이 문양을 소홀히 하고 청동기의 동록(녹)에 관심을 두면서 녹의 색상이 '아름답다'느니 혹은 녹을 보니 '오래된 것' 같다느니 하면서 문양의 감정을 놓치는 실수를 많이 하므로 주의하여야 할 것이다.

3) 명문

청동기의 명문은 진위 판단에 중요한 요소이다. 그러나 독자 여

러분이 명문을 직접 해석하기란 너무나 어려운 문제이다. 그러므로 명문의 해석은 추후 전문가에게 맡기고 우선은 필체를 구분하여야 한다. 상대 초기에는 도상문자(그림 128, 142, 144 등을 참조하라)에 가까운 문자로서 1자 혹은 5자 이내가 많다.

이런 식으로 추적하면 문자를 통하여 시대를 유추할 수 있다. 예를 들면 모(母)의 한자가 상나라시대로부터 흘러온 과정은 아래와 같다. 약간의 학습이 되어 있는 독자라면 대략적인 시대를 추정할 수 있다. 물론 명문이 없는 기물은 본 항목을 생략한다.

商 甲骨文	周 金文	秦 小篆	漢 隷書	現代 楷書
				母 출산 후 어머니의 풍만한 유방을 그려 젖을 먹일 수 있다는 뜻을 나타내었다.

그림 213. 중국 고대문자의 변천과정

261

4) 재질

청동기의 재질은 광물이기 때문에 일반인이 성분을 정확히 알기는 어렵다, 또한 연구소 등을 찾아가서 성분을 확인하기도 현실적으로 쉽지 않다. 때문에 재질의 재료학적 구성비에 따른 청동기의 근본 색상을 참고하는 방법이 있다. 청동기를 제작했던 상·주시기 초기에는 홍동(구리)이 주성분이었으나 현실적으로 홍동으로 주조된 기물을 만나기는 쉽지 않다. 때문에 붉은 색감으로 인하여 의

외로 쉽게 구분할 수 있다. 그다음이 구리+주석인 청동이다. 합금 성분에 따라 약간 색상이 차이가 난다. 주된 색상은 적황색이다. 그리고 구리+아연의 합금은 등황색이 많다. 구리+주석+아연의 합금은 합금비율에 따라 차이가 많아서 확정할 수는 없지만 역시 적황색이 많다. 그러나 대부분 오랜 세월을 경과하면서 여러 가지 물리적, 화학적 작용으로 검은색도 있고 백색도 있고 파란색도 있다. 그리고 초록색의 동록(銅綠, 녹)이 발생하여 기물의 본래 색상을 제대로 알아볼 수가 없고 재질의 상태를 알 수 없기 때문에 신중히 판단하여야 한 다. 가능한 자석을 휴대하면서 청동기 표면에 대어보아서 자석에 붙는지 살펴볼 필요가 있고 확대경으로 표면을 살펴보면 화학 약품 등으로 억지로 부식이 된 것인지 수천 년 세월이 흘러서 표면에 산화막이 형성된 것인지 대충은 짐작할 수 있다.

262

5) 주조 상태

청동기 주조는 상대초기에는 단범법(하나의 형틀로 제작)으로 하여 주조흔(鑄造痕)이 잘 보이지 않지만, 그 후로는 합범법(형틀 두 개를 맞추어 제작)으로 주조한 것이 대부분이라 기물의 양쪽에 주조흔이 남아있다. 주조흔은 수직으로 된 것이 대부분이다. 만약 수평으로 불규칙한 주조흔이 있다면 현대작일 가능성이 매우 높다. 그리고 손잡이, 장식물 등은 별도로 제작하여 접합하였다. 이것은 기술적으로 한 번에 형틀을 제작할 수 없기 때문이다. 학술적으로는 분주법(分鑄法)이라고 한다. 이때 접합한 부분이 전기용접과 같은 현대 용접기술로 된 것이라면 물어볼 필요가 없다.

6) 세월감

청동기는 고고학적으로 하(夏)왕조가 시작된 약 B.C. 2100년경에서부터 제작되어 보통 학술적으로 하한선으로 보는 A.D. 220년을 기준으로 하면 대략 2,300년간에 제작된 기물이다. 그러므로 기본적으로 상·주시대 청동기는 현재(A.D. 2018년)의 입장에서 보면 대부분 2000년 이전의 기물이다.

그러므로 상당한 세월감이 느껴져야 한다. 재미난 것은 그 시대의 청동기가 보존 상태가 좋은 기물이 많아서(주로 땅속에 매장된 관계로) 크게 손상되지 않고 제작 당시의 모습을 어느 정도 갖추고 있다는 점이다. 그리고 당시의 금속가공기술이 나름 발달하여 우수한 청동기를 많이 생산한 것도 양호한 상태를 유지하게 된 원인이라는 것이다. 특히 무기의 경우 잦은 전쟁으로 발달을 거듭하여 월왕구천검 같은 검(劍)은 지금도 새것처럼 번쩍이고 실전에 사용할 수 있을 정도로 강성이 뛰어나다는 것이다. 그럼에도 세월은 속일 수 없는 법이다. 표면의 부식 상태, 마모 상태, 균열 상태, 재질의 산화 정도 등을 살펴보면 경험이 없는 수집가라도 어떤 감각을 느낀다. 세월감은 억지로 만들 수 없으며 설혹 눈을 속였다 하더라도 시간이 흘러서 반복하여 감정하면 마각(馬脚)이 드러난다.

7) 문화인류학

청동기시대의 정치 사회적 구조는 긴 세월만큼이나 다양한 종교, 정치, 사회문제가 있었다. 특히 청동기에는 제작 당시의 생활을 짐작할 수 있는 문양이 나타나며 기형이나 명문 역시 그 시대의 특

263

징이 담겨있다. 때문에 기형의 형태와 문양 등에서 부족의 토템 (totem)을 알 수 있으며 만약 양(羊)의 문양이 있다면 양과 관련된 부족집단에서 제작하였을 가능성이 높은 것이다. 이런 식으로 접근하면 북방 계통인지 남방 계통인지 여부도 짐작할 수 있다. 또한 고대 중국의 철학체계를 이해하고 기형과 문양이 어떤 철학적 상징을 가지고 있는지 살펴보면 진위감정에 도움이 된다. 춘추시대는 다분히 인본주의(人本主義)적 성향이 많이 나타나므로 문양에서 나타나는 인물의 의복이나 머리 형태, 동물과 여러 사물의 표현방식을 살펴보아야 한다.

8) 미학

청동기를 소장(수집)하려는 목적이 차후에 판매하여 차익을 실현하는 것이든지 아니면 소장하면서 완상(玩賞)하기 위해서이건 간에 제일 중요한 항목이다. 미학이란 아름다움에 대한 개념이며 어떤 기물(器物)에 대하여 아름다움이 어디에 있는지를, 그리고 아름다움의 가치와 영향력은 어느 정도인지를 탐구하는 것이다. 그렇다면 청동기에 있어서는 어떤 점이 미학적 수준이 높고 아름다움을 더하여 소장자는 물론이고 대중(大衆)들이 감동할 수 있는 것일까?

다음의 종합평가 편에서 언급하고 있지만, 위의 7가지 평가 항목에서 평균하여 60점이 되거나 '좋음' 이상의 평가가 5개 이상의 항목에서 나왔을 때 8번째 미학적 고찰의 대상이 될 수 있다. 그리고 감상하기에 적당한 크기가 되어야 한다. 화폐 종류를 제외하고는

적당한 크기가 중요하다. 그리고 학술적인 자료가 되는 기물은 특별하기는 하지만 시장성을 고려하여 구입에 신중을 기하여야 할 것이다. 그것보다는 일반 대중이 선호할 수 있는 기물이 소장가치가 높다. 사실 개인의 골동품의 소장은 언젠가 판매한다는 가능성을 열어두어야 한다. 그렇기 때문에 환금성이 높은 기물이 유리하다. 희망사항이긴 하지만 희소성이 있는 기물이고, 아름다우면서 진품이라면 금상첨화라고 하겠다. 사실 일반인이 청동기의 아름다움을 평가하기란 쉽지 않다. 가능한 전문가의 도움을 받는 것이 좋으며 주변 동호인들의 견해도 참고하여야 한다.

특히 주의할 점은 자기중심적 수집을 하는 경우 미학적 고찰을 등한히 하여 차후 판매 단계에서 애를 먹는 경우가 많다는 것이다. 본인이 좋아하는 기물이기는 하지만 일반 대중은 별로인 기물은 시장성이 낮을 수밖에 없다. 향후 이 기물을 구입하려는 구매자가 좋아하고 매달리는 기물이 되어야 한다. 청동기는 소장가치가 높은 골동품이다. 그리고 대부분 생활 수준이 높은 부자가 구매한다. 그러므로 부자가 구입하여 아침저녁으로 감상하고픈 기물이 좋은 것이다.

■ 기타 : 청동기 감정과 관련하여 중요한 감정 항목을 정리해 보았다. 필자가 나열한 항목 외에도 동록(銅綠, 녹)을 살펴보는 경우가 있다. 실제로 청동기 수집이나 감정에서 녹을 중점적으로 보고 감정하는 경우가 많다. 그러나 녹의 두께나 형태 등을 중심으로 해서 청동기를 감정하는 것은 절대적으로 위험한 것이다. 시중에 돌아

다니는 청동기의 녹은 여러 가지 사정으로 대부분 인위적인 녹이 많다. 예를 들면, 신품청동기에 소금을 물에 적셔서 뿌려놓으면 몇 달 만에 녹이 발생하여 오래된 것처럼 보인다. 이외에도 땅속에 묻어두기, 화학 약품처리 등 수많은 모방품 제작 수법이 있기 때문에 녹은 그냥 감상(鑑賞)요소로서 참고만 하여야 하며 감정의 기준이 될 수는 없다. 또한, 어떤 이들은 냄새를 가지고, 어떤 이들은 청동기를 두드려보고 들리는 소리를 가지고 판단하는 경우도 **보았다.** 냄새나 소리를 가지고 청동기를 감정하면 오판을 할 확률이 높아서 권할 **사항이** 절대 못 된다.

그리고 색상을 참고하는 경우도 있다. 사실 색상도 주로 녹의 물리·화학적 반응으로 색상이 나타나서 청동기가 색상이 있는 것처럼 보인다. 필자는 이 경우에 녹의 색상은 미학(美學)적인 아름다움의 감상요소로만 한정하여야 한다고 말하고 싶다. 청동기의 색상은 수많은 내적, 외적 요인에 의하여 형성되므로 '녹'의 색상은 감정기준이 될 수 없으며 참고만 하여야 한다. 오히려 본서의 앞부분에 나오는 재료의 합금비율에 따라서 발생하는 근본적인 색상을 인지하고 감정에 임하여야 한다.

266

3.

종합평가

위의 8가지 항목으로 감정을 하였다면 그다음에는 종합하여 평가하여야 한다.

평가방법은 점수를 매기는 정량적(定量的) 평가 방법과 객관적으로 생각하여 언어로 표현하는 정성적(定性的)인 평가방법이 있다. 정량적인 평가는 항목마다 점수표를 만들어(예; 각 항목별로 10점 만점)평가하고 나중에 8개 항목을 합한 다음 평균하여 판단하는 것이며 이때, 어느 항목에서 4점이 나오면 구입함에 신중을 기하여야 한다. 또한 2개 이상**46**의 항목에서 4점 이하가 나오면 나머지 점수와 상관없이 구입불가로 분류하는 것이 합리적이다. 또한 5점 이하가 5개 이상의 항목에서 나오면 모방품이거나 품격이 낮은 기물로 보고 제외하는 것이 좋다. 그렇게 하여 최소한 평균 60점 이상이 되면 구입을 검토하여야 할 것이다.

46 어떤 기준을 규정함에 있어서 '이상'이나 '이하'라는 표현은 기산점을 포함한다.

그리고 정성적인 평가란 항목마다 언어로 표현하는 기준을 정하여 평가하는 것을 말한다. 예를 들면 '아주 좋음', '좋음', '보통', '나쁨', '매우 나쁨' 등으로 평가하여 역시 항목별로 취합하여 판단하는 것이다. 정성적 평가에서도 8개 항목 중 1개 항목이라도 '나쁨' 이하가 나오면 구입에 있어서 신중을 기하여야 할 것이다. 그리고 '보통' 항목이 5개 이상이 나오면 모방품이거나 품격이 낮은 기물로 보고 제외하는 것이 좋다. 만약 '나쁨' 이하가 2개 항목 이상이 나오면 나머지 항목의 평가와 상관없이 구입 불가로 분류하는 것이 합리적이다.

그리하여 최소한 '좋음' 이상의 평가가 5개 이상의 항목에서 나올 때 구입을 검토하여야 한다. 필자가 이런 단호한 제안을 하는 것은 최대한 실수를 막기 위한 것이며 한편으로는 기본점수미달을 인지하고 수집하면 두고두고 마음이 불편한 것을 사전에 방지하기 위함이다.

필자가 제안하는 감정기준을 무조건 적용하기보다는 참고하여 적절히 활용하기 바란다.

독자 여러분이 청동기를 소장하기 위하여 골동품 상점을 찾아간다면 가능한 전문가를 대동하기 바란다. 그리고 전문가도 실수할 수 있기 때문에 필자가 제시하는 감정의 기본 이론 3가지와 위 여덟 가지의 감정 항목에 대하여 학습을 하고 안목(眼目)을 갖추고 있어야 진품을 소장할 기회가 높아진다고 하겠다.

또한 청동기를 감상하기 위해서도 청동기 입문서를 읽어보는 등 지속적으로 교양을 쌓아야 한다. 그렇게 하여야 진품 청동기를 소장할 확률이 높아지며 심미안(審美眼)을 가지고 감상할 수 있다. 위에서 제시하는 감정방법도 완전하지는 못하며 청동기 감정이나 다른 고미술품 감정에 응용할 수 있는 한 가지 수단으로서 기능을 할 수 있을 뿐임을 밝혀둔다.

여기까지 읽어주신 독자 여러분에게 감사드린다.

중국청동기에 대한 미학 연구는 이제부터 시작이라고 본다. 앞으로 기물의 종류별로, 혹은 제작 장소별로, 문양의 형태에 대하여, 그리고 제작 연대에 따른 미학을 탐구하여 위대한 인류의 문화유산인 고대 중국청동기의 진정한 가치가 밝혀져야 할 것이다.

그리고 다른 고대 미술품, 예를 들면 가구, 도자기, 회화, 건축 등으로 확대하여 중국 고미술 전반에 걸쳐서 주제별로, 혹은 특정 시대로 나누어서 연구를 해야 할 것이다.

구체적인 방향으로는 필자가 탐구한 방식을 응용하여 상징미학, 기호미학, 조형미학으로 구분하여 연구해 나가면 중국 고대 미술품의 본질적인 아름다움과 가치를 발견할 수 있을 것이다. 이러한 노력들이 모여서 중국문화는 창조적인 미래를 향하여 새로운 길을 걸어 갈 것이 분명하다.

269

▣ 중국 청동기역사 연대표

시대		연대	청동기의 분기(分期)
신석기시대 (新石器時代)		기원전 약 5000년 이상	앙소문화 채도분(彩陶盆) 등 청동기 형태와 문양의 원형 출현
하(夏)		기원전 약 2100~1600	발생기
상(商)		전기(前期): 기원전 약 1600~1300	성립기(기원전 약 1600~1200) 융성기(기원전 약 1200~1027) 성립기(기원전 약 1600~1200) 융성기(기원전 약 1200~1027)
		후기(後期): 기원전 약 1300~1027	
서주(西周)		기원전 약 1027~771	전환기(기원전 약 1027~771)
동주 (東周)	춘추 (春秋)	기원전 약 770~476	전환기(기원전 약 770~650) 갱신기(기원전 약 650~475)
	전국 (戰國)	기원전 약 476~221	갱신기(기원전 약 476~221) ※동주(東周), 기원전 770~기원전 256년
진(秦)		기원전 221~206	쇠퇴기
서한(西漢)		기원전 206 ~ 기원후 25	쇠퇴기
신(新)		기원후 9~25	쇠퇴기
동한(東漢)		기원후 25~220	쇠퇴기(학계에서는 통상 기원후 220년 까지를 청동기 연구 하한선으로 함)

■ 동주(周)의 연대기인 기원전 약 770년~기원전 256년 중 동주(東周)의 멸망 연도로서 학계에서 인정하고 있는 기원전 256년을 제외한 이전의 연대기는 명확하지 않음
■ 서한은 일명 전한(前漢)이라고도 하며 동한은 일명 후한(後漢)이라고도 한다.

▣ 그림출처 목록

그림 01. 리쉐친 저, 심재훈 역,『중국청동기의 신비』, 학고재, 2005, p25

그림 02. 팡리리 저, 구선심 역,『중국문화-중국도자기』, 도서출판 대가, 2008, p28

그림 03. 리쉐친 저, 심재훈 역,『중국청동기의 신비』, 학고재, 2005, p185

그림 04. 리리 저, 김창우 역,『중국문화-문물』, 도서출판 대가, 2008, p19

그림 05. 리리 저, 김창우 역,『중국문화-문물』, 도서출판 대가, 2008, p18

그림 06. 대만국립역사박물관 편집위원회 저,『중국古陶』, 대만국립역사박물관, 1989, p41

그림 07. 정성규(필자소장자료)

그림 08. 리리 저, 김창우 역,『중국문화-문물』, 도서출판 대가, 2008, p17

그림 09. 리리 저, 김창우 역,『중국문화-문물』, 도서출판 대가, 2008, p24

그림 10. 리리 저, 김창우 역,『중국문화-문물』, 도서출판 대가, 2008, p26

그림 11. 리리 저, 김창우 역,『중국문화-문물』, 도서출판 대가, 2008, p27

그림 12. 리쉐친 저, 심재훈 역,『중국청동기의 신비』, 학고재, 2005, p145

그림 13. 리리 저, 김창우 역,『중국문화-문물』, 도서출판 대가, 2008, p20

그림 14. 부산박물관 학예연구실 저,『중국고대 청동기·옥기』, 부산박물관, 2007, p170

그림 15. 오세은 저,『국립중앙박물관 소장 중국청동기 연구』, 국립중앙박물관, 2012, p48

그림 16~33. 부산박물관 학예연구실 저,『중국고대 청동기·옥기』, 부산박물관, 2007, p170~ p172

그림 34. 정성규(필자소장자료)

그림 35~36. 부산박물관 학예연구실 저,『중국고대 청동기·옥기』, 부산박물관, 2007, p171

그림 37. 정성규(필자소장자료)

그림 38. guoxuedashi.com, 篆書字典186항(재인용), 2018

그림 39~45. 부산박물관 학예연구실 저,『중국고대 청동기·옥기』, 부산박물관, 2007, p172

그림 46. 마이클 설리번 저, 한정희·최성은 역,『중국미술사』,예경, 1999, p13

그림 47. 대만국립역사박물관 편집위원회 저,『중국古陶』, 대만국립역사박물관, 1989, p36

그림 48. 리리 저, 김창우 역,『중국문화-문물』, 도서출판 대가, 2008, p16

그림 49. 정성규(필자소장자료)

그림 50~52. 부산박물관 학예연구실 저,『중국고대 청동기·옥기』, 부산박물관, 2007, p172

그림 53. 리쉐친 저,『중국청동기의 신비』, 학고재, 2005, p157

그림 54. 부산박물관 학예연구실 저,『중국고대 청동기·옥기』, 부산박물관, 2007, p172

그림 55. 리쉐친 저, 심재훈 역,『중국청동기의 신비』, 학고재, 2005, p155

그림 56. 리쉐친 저, 심재훈 역,『중국청동기의 신비』, 학고재, 2005, p154

그림 57. 리쉐친 저, 심재훈 역,『중국청동기의 신비』, 학고재, 2005, p131

그림 58. 장광직 저, 이철 역,『신화 미술 제사』, 동문선, 1995, p141

그림 59. 양산췬·정자룽 저, 김봉술·남봉화 역,『중국을 말한다 1: 동방에서의 창세』, 신원문화사, 2008, p200

그림 60. 부산박물관 학예연구실 저,『중국고대 청동기·옥기』, 부산박물관, 2007, p80

그림 61. 盧 丁 저,『중국청동기 진위감별』, 광동과기출판사(중국), 2000, p85

그림 62. 천쭈화이 저, 남희풍·박기병 역,『중국을 말한다.』(주)신원문화사, 2008, p268

그림 63~71. 청동 다목호,(필자소장자료)

그림 72~79. 죽절조문 착금병 대향로(필자소장자료)

그림 80~88. 남지 길상문 다호(필자소장자료)

그림 89. 오세은 저,『국립중앙박물관 소장 중국청동기 연구』, 국립중앙박물관, 2012, p48

그림 90. 정성규(필자소장자료)

그림 91. 정성규(필자소장자료)

그림 92~93. 김광 편찬,『대동사강(大東史綱)』, 대동사강사, 1929

그림 94~96. 해인(海印), 필자소장자료

그림 97. 리쉐친 저, 심재훈 역,『중국청동기의 신비』, 학고재, 2005, p145

그림 98. 부산박물관 학예연구실 저,『중국고대 청동기·옥기』, 부산박물관, 2007, p71

그림 99. 국립중앙박물관,『옛 중국인의 생활과 공예품』, 통천문화사, 2017, p7

그림 100. Sean Hall, 김진실 역,『기호학 입문』, 비즈앤 비즈, 2016, p9 인용 후 편집

그림 101. 부산박물관 학예연구실 저,『중국고대 청동기·옥기』, 부산박물관, 2007, p82

그림 102. 부산박물관 학예연구실 저,『중국고대 청동기·옥기』, 부산박물관, 2007, p83

그림 103. 부산박물관 학예연구실 저,『중국고대 청동기·옥기』, 부산박물관, 2007, p96

그림 104. 부산박물관 학예연구실 저,『중국고대 청동기·옥기』, 부산박물관, 2007, p172

그림 105. 리쉐친 저, 심재훈 역,『중국청동기의 신비』, 학고재, 2005, p152

그림 106. 부산박물관 학예연구실 저,『중국고대 청동기·옥기』, 부산박물관, 2007, p118

그림 107. 리리 저, 김창우 역,『중국문화-문물』, 도서출판 대가, 2008, p44

그림 108. 리리 저, 김창우 역,『중국문화-문물』, 도서출판 대가, 2008, p45

그림 109. 부산박물관 학예연구실 저,『중국고대 청동기·옥기』, 부산박물관, 2007, p99

그림 110. 부산박물관 학예연구실 저,『중국고대 청동기·옥기』, 부산박물관, 2007, p103

그림 111. 진즈린 저, 이영미 역,『중국문화-중국민간미술』, 도서출판 대가, 2008, p40

그림 112. 부산박물관 학예연구실 저,『중국고대 청동기·옥기』, 부산박물관, 2007, p45

그림 113. 부산박물관 학예연구실 저,『중국고대 청동기·옥기』, 부산박물관, 2007, p101

그림 114. 루쒼 저, 전창범 역,『중국조각사』, 학연문화사, 2005, p21

그림 115. 하야시 미나오 저, 이남규 역,『고대 중국인 이야기』, 솔, 2000, p108

그림 116. 盧 丁 저,『중국청동기 진위감별』, 광동과기출판사(중국), 2000, p62

그림 117. 부산박물관 학예연구실 저,『중국고대 청동기·옥기』, 부산박물관, 2007, p65

그림 118. 부산박물관 학예연구실 저, 『중국고대 청동기·옥기』, 부산박물관, 2007, p56

그림 119. 부산박물관 학예연구실 저, 『중국고대 청동기·옥기』, 부산박물관, 2007, p89

그림 120. 정성규(필자소장자료)

그림 121. 부산박물관 학예연구실 저, 『중국고대 청동기·옥기』, 부산박물관, 2007, p47

그림 122. 부산박물관 학예연구실 저, 『중국고대 청동기·옥기』, 부산박물관, 2007, p73

그림 123. 부산박물관 학예연구실 저, 『중국고대 청동기·옥기』, 부산박물관, 2007, p69

그림 124. 부산박물관 학예연구실 저, 『중국고대 청동기·옥기』, 부산박물관, 2007, p112

그림 125. 부산박물관 학예연구실 저, 『중국고대 청동기·옥기』, 부산박물관, 2007, p55

그림 126. 리쉐친 저, 심재훈 역, 『중국청동기의 신비』, 학고재, 2005, p82~83

그림 127. 부산박물관 학예연구실 저, 『중국고대 청동기·옥기』, 부산박물관, 2007, p79

그림 128. 부산박물관 학예연구실 저, 『중국고대 청동기·옥기』, 부산박물관, 2007, p93

그림 129. 부산박물관 학예연구실 저, 『중국고대 청동기·옥기』, 부산박물관, 2007, p90

그림 130. 천쭈화이 저, 남광철 역, 『중국을 말한다 3: 춘추의 거인들』, 신원문화사, 2008, p117

그림 131. 시안시문물보호고고학연구소 편, 중국문물전문번역팀 역, 『청동기』, 한국학술정보(주), 2015, p74

그림 132. 시안시문물보호고고학연구소 편, 중국문물전문번역팀 역, 『청동기』, 한국학술정보(주), 2015, p77

그림 133. 시안시문물보호고고학연구소 편, 중국문물전문번역팀 역, 『청동기』, 한국학술정보(주), 2015, p78

그림 134. 시안시문물보호고고학연구소 편, 중국문물전문번역팀 역, 『청동기』, 한국학술정보(주), 2015, p80

그림 135. 부산박물관 학예연구실 저, 『중국고대 청동기·옥기』, 부산박물관, 2007, p96

그림 136. 부산박물관 학예연구실 저, 『중국고대 청동기·옥기』, 부산박물관, 2007, p101

그림 137. 부산박물관 학예연구실 저, 『중국고대 청동기·옥기』, 부산박물관, 2007, p102

그림 138. 부산박물관 학예연구실 저, 『중국고대 청동기·옥기』, 부산박물관, 2007, p105

그림 139. 부산박물관 학예연구실 저, 『중국고대 청동기·옥기』, 부산박물관, 2007, p103

그림 140. 시안시문물보호고고학연구소 편, 중국문물전문번역팀 역, 『청동기』, 한국학술정보(주), 2015, p94

그림 141. 부산박물관 학예연구실 저, 『중국고대 청동기·옥기』, 부산박물관, 2007, p106

그림 142. 부산박물관 학예연구실 저, 『중국고대 청동기·옥기』, 부산박물관, 2007, p43

그림 143. 리리 저, 김창우 역, 『중국문화-문물』, 도서출판 대가, 2008, p38

그림 144. 부산박물관 학예연구실 저, 『중국고대 청동기·옥기』, 부산박물관, 2007, p45

그림 145. 부산박물관 학예연구실 저, 『중국고대 청동기·옥기』, 부산박물관, 2007, p51

그림 146. 시안시문물보호고고학연구소 편, 중국문물전문번역팀 역, 『청동기』, 한국학술정보(주), 2015, p102

그림 147. 부산박물관 학예연구실 저, 『중국고대 청동기·옥기』, 부산박물관, 2007, p72

그림 148. 부산박물관 학예연구실 저, 『중국고대 청동기·옥기』, 부산박물관, 2007, p64

그림 149. 루쉰 저, 전창범 역, 『중국조각사』, 학연문화사, 2005, p23

그림 150. 루쉰 저, 전창범 역, 『중국조각사』, 학연문화사, 2005, p24

그림 151. 루쉰 지, 전창범 역, 『중국조각사』, 학연문화사, 2005, p25

그림 152. 정성규(필자소장자료)

그림 188. 리쉐친 저, 심재훈 역, 『중국청동기의 신비』, 학고재, 2005, p114

그림 189. 리쉐친 저, 심재훈 역, 『중국청동기의 신비』, 학고재, 2005, p93

그림 190. 리쉐친 저, 심재훈 역, 『중국청동기의 신비』, 학고재, 2005, p191

그림 191. 리쉐친 저, 심재훈 역, 『중국청동기의 신비』, 학고재, 2005, p245

그림 192. 盧 丁 저, 『중국청동기 진위감별』, 광동과기출판사(중국), 2000, p82

그림 193. 이용욱 저, 『중국도자사』, 미진사, 1993, p205

그림 194. 邱東聯 저, 『중국고대 잡항』, 호남미술출판사(중국), 2001, p45

그림 195. 邱東聯 저, 『중국고대 잡항』, 호남미술출판사(중국), 2001, p47

그림 196. 이용욱 저, 『중국도자사』, 미진사, 1993, p260

그림 197. 방병선 저, 『중국도자사 연구』, 경인문화사, 2012, p171

그림 198. 팡리리 저, 구선심 역, 『중국문화-중국도자기』, 도서출판 대가, 2008, p68

그림 199. 팡리리 저, 구선심 역, 『중국문화-중국도자기』, 도서출판 대가, 2008, p75

그림 200. 이용욱 저, 『중국도자사』, 미진사, 1993, p285

그림 201. 방병선 저, 『중국도자사 연구』, 경인문화사, 2012, p241

그림 202. 이용욱 저, 『중국도자사』, 미진사, 1993, p334

그림 203. 이용욱 저, 『중국도자사』, 미진사, 1993, p336

그림 204. 팡리리 저, 구선심 역, 『중국문화-중국도자기』, 도서출판 대가, 2008, p109

그림 205. 방병선 저, 『중국도자사 연구』, 경인문화사, 2012, p326

그림 206. 이용욱 저, 『중국도자사』, 미진사, 1993, p339

그림 207. 방병선 저, 『중국도자사 연구』, 경인문화사, 2012, p489

그림 208. 이용욱 저, 『중국도자사』, 미진사, 1993, p395

그림 209. 정성규(필자소장자료)

그림 210. 국립중앙박물관 편, 『금속공예(신안해저유물)』, 국립중앙박물관, 2016, p34

그림 211. 국립중앙박물관 편, 『금속공예(신안해저유물)』, 국립중앙박물관, 2016, p18

그림 212. 마이클 설리번 저, 한정희·최성은 역, 『중국미술사』, 예경, 1999, p23

그림 213. 許進雄 저, 홍희 역, 『중국고대사회』, 동문선, 1998, p393

표지 신구준(神駒尊). 양산췬, 정자룽 공저, 이원길 역, 『중국을 말한다 2-시경 속의 세계』, 신원문화사, 2018

▣ 참고문헌

1	갑골문도론	陳煒湛	이규갑 외 3인	학고방	2002
2	갑골문이야기	김경일		바다출판사	1999
3	건축의장론	이호진		산업도서출판공사	1989
4	건축의 형태언어	윌리암 J. 미첼	김경준·남순우 역	도서출판 국제	1993
5	고대중국인이야기	하야시 미나오	이남규 역	솔	2000
6	고고학의 이론과 방법론	Molly Raymond Mignon	김경택 역	주류성출판사	2006
7	고고학에의 초대	James Dteez	구자봉 역	학연문화사	1995
8	고대도시로 떠나는 여행	동제홍	이유진 역	글항아리	2016
9	고대중국기물설계의 정신과 형상	이상옥		한국일러스아트학회	2011
10	고문자류편 (古文字類編)	고 명(高 明)		동문선	2003
11	古瓷 收藏入門	李知宴		인쇄공업 출판사(중국)	2011
12	국립박물관소장 중국청동기연구	오세은		국립중앙 박물관	2012
13	공간디자인 이해	(사)일본건축학회	한영호·박소영 역	기문당	2007
14	과학철학의 이해	제임스 래디먼	박영태 역	(주)이학사	2010
15	관념의 변천사	장현근		한길사	2016
16	管子	管仲	이상옥 역	명문당	1985

276

17	광동성박물관소장 -중국역대도자전	경기도박물관		경기도박물관	2000
18	금속공예 (신안해저금속유물)	국립중앙박물관 (한국)		국립 중앙박물관	2016
19	기호학이론	움베르토 에코	서우석 역	문학과지성사	2008
20	기호학 입문	Sean Hall	김진실 역	비즈 앤 비즈	2016
21	論語	孔子	김석원 역	혜원출판사	1993
22	다시 쓰는 한.일 고대사	최 진		대한교과서(주)	1996
23	도자(陶瓷)	收藏家雜誌社編		중국경공업 출판사(중국)	2010
24	도자공예개론	이진성 외 4인		예정	2010
25	도교와 중국문화	갈조광(葛兆光)	심규호 역	동문선	1993
26	동양미술사	마츠바라 샤브로	최성은 외 5인	예경	1995
27	동남아시아 도자기연구	김인규		솔과 학	2012
28	동양학 이렇게 한다.	안원전		대원출판사	1988
29	대동사강(大東史綱)	김광		대동사강사	1929
30	大學 · 中庸	朱熹 외	박일봉 역	육문사	1984
31	디자인미학	제인 포지	조원호 역	미술문화	2016
32	디자인을 위한 색채계획	고을한·김동욱		미진사	1994
33	디자인개론	이우성		대광서림	1996

277

34	디자인이란무엇인가	안병의·김광문		세진사	1991
35	디자인을 위한 색채	김학성		조형사	1995
36	레오나르도다빈치 노트북	레오나르도 다 빈치	장 폴 리히 터 편	루비박스	2002
37	문자의 발견 역사를 흔들다	후쿠타 데쓰유키	김경호· 하영미 역	너머북스	2016
38	문화재를 위한 보존방법론	서정호		경인문화사	2012
39	문화인류학개론	한상복 외		서울대학교 출판부	2008
40	미의 역정	李澤厚	윤수영 역	동문선	1978
41	미술양식의 역사	파라몽 편집부	김광우 역	미술문화	1999
42	미술품의분석과 서술의 기초	실반 바넷	김리나 역	시공사	1998
43	미학의 이해	Roger Scurton	김경호· 이강호 역	기문당	1994
44	미학의 핵심	마르시아 뮐더 이턴	유호전 역	동문선	2003
45	미학의 기본 개념사	W·타타르 키비츠	손효주 역	미술문화	2014
46	미학서설	게오르크 루카치	홍승용 역	실천문학사	1987
47	美學講義	易中天	곽수경 역	김영사	2015
48	孟子	孟子	이기석· 한용우 역	홍신문화사	1986
49	孟子	孟子	안병주 역	청림문화사	1985
50	보이는 기호학	데이비드 크로우	서나연 역	비즈앤비즈	2016

51	복식문화사(서양복식사)	정흥숙		교문사	1993
52	불완전성 정리(괴델)	요시나가 요시마사	임승원 역	전파과학사	2000
53	산해경	여태일·전발평	서경호 · 김영지 역	안티쿠스	2013
54	상징의 미학	오타베 다네히사	이혜진 역	돌베개	2015
55	상징, 알면 보인다.	클래어 깁슨	정아름 역	비즈앤비즈	2005
56	새로 쓰는 고조선역사	박경순		내일을 여는책	2017
57	색채와 문화 그리고 상상력	신항식		포로네시스	2007
58	색채심리	스에나가 타오미	박필임 역	예경	2011
59	書經	미상	이재훈 역	고려원	1996
60	서양건축사	정인국		문운당	1989
61	서양근대미학	서양근대 철학회		창비	2012
62	세계철학사	한스요하임 슈퇴리히	박민수 역	이룸	2008
63	修身齊家	東野君	허유영 역	아이템북스	2014
64	손자병법	孫子	노태준 역	홍신문화사	2002
65	詩經	미상	조두현 역	혜원출판사	1994
66	시각심리학의 기초	Robert Snowden 외2인	오성주 역	(주)학지사	2013
67	시간론(Time Thory)	다케우치 가오루	박정용 역	전나무 숲	2011

279

68	신중국사	존 킹 페어뱅크	중국사연구회 역	까치	2000
69	신화미술제사	張光直	이철 역	동문선	1995
70	신체·지각 그리고 건축	K.C.Bloomer 외1인	이호진·김선주 역	기문당	1987
71	실용 색채학	박도양		이호출판사	1987
72	十八史略	曾先之	편집부 역	자유문고	1992
73	SICHUAN ANCIENT TOWNS 影像	宋齊·程蓉偉		사천출판집단·사천과학기술출판사(중국)	2006
74	아방가르드 예술론	레나포 포지올리	박상진 역	문예출판사	1996
75	아트컬러링북 -중국황실문양	RHK니사인 연구소		알에이치 코리아	2017
76	안목에 대하여	필리프 코스타마나	김세은	아날로그	2017
77	앤티크문화예술기행	김재규		한길아트	1998
78	엘러컨트 유니버스	Brain Greene	박병철 역	승산	2002
79	양자론 (Quantum Thory)	다케우치 가오루	김재호·이문숙 역	전나무 숲	2010
80	양자론 (Quantum Thory)	J.P.McEvoy외 1인	이충호 역	김영사	2001
81	양자 불가사의 (Quantum Enigma)	Bruce Rosenblum 외1인	전대호 역	도서출판 지양사	2012
82	呂氏春秋	呂不韋	정영호 역	자유문고	1992
83	역주 경덕진도록	藍浦	임상렬 역	일지사	2004

84	연표와 사진으로 보는 일본사	박경희		일빛	1998
85	예술학	와타나베 마모루	이병용 역	현대미학사	1994
86	예술이란무엇인가	수잔K.랭거	이승훈 역	고려원	1993
87	예술을 읽는 9가지 시선	한명식		청아출판사	2011
88	예술경영 리더십	이인권		어드북스	2006
89	예술의 정신분석학적 해석	김용신		나남	2009
90	옛중국인의 생활과공예품	국립중앙박물관		동천문화사	2017
91	옥기공예	신대현		혜안	2007
92	요하문명과 고조선	한창균		지식산업사	2015
93	용천청자	부산박물관	부산박물관	(주)세한기획	
94	우리들의 동양철학	한국철학사상연구회		동녘	1997
95	우리시대 문화이론	앤드류 밀러	이승렬 역	한뜻출판사	1996
96	원자의 세계	요네야마 마사노부	성지영 역	ez-book	2002
97	원소	일동서원본사	원형원 역	Gbrain	2013
98	EKISTICS	C.A. DOXIADIS		HUTCHINSON OF LONDON	1969
99	인도의 신화와 예술	하인리히 침머	이수종 역	대원사	2000
100	인디아, 그 역사와 문화	스탠리 월퍼트	이창식·신현승 역	가람기획	1999

281

101	자기(瓷器)	姚江波		중국경공업 출판사(중국)	2009
102	자사호	심재원·배금융		다빈치	2009
103	장자, 도를 말하다.	오쇼 라즈니쉬	류시화 역	예하	1991
104	장파교수의 중국미학사	張 法	백승도 역	푸른숲	2012
105	莊子	莊子	김학주 역	을서문화사	1986
106	점·선·면	칸딘스키	차봉희 역	열화당	1994
107	조형론	박규현 외 1인		기문당	1987
108	周易	미상	남만성 역	청림문화사	1986
109	전국시대중국의 인장	문병순		한국문화사	2016
110	전통공예와 현대공예의 개념	용주(龍州)		역사비평사	2016
111	중국고대사회	許進雄	홍희 역	동문선	1998
112	中國古陶	국립역사박물관편집 위원회		국립역사박물관 (대만)	1989
113	中國古銅器 收藏鑑賞	王秋墨		중국경공업 출판사(중국)	2006
114	중국고대문양사 (紋樣史)	渡邊素舟	유덕조 역	법인문화사	2000
115	중국고대 잡항	邱東聯		호남미술 출판사(중국)	2001
116	중국고대체육사	정삼현		신지서원	2007
117	중국고대 청동기. 옥기	부산박물관	부산박물관	부산박물관	2007

118	중국고적 발굴기	陳舜臣	이용찬 역	대원사	1988
119	중국도자사	이용욱		미진사	1993
120	중국도자사 연구	방병선		경인문화사	2012
121	중국 도자사	마가렛 메들리	김영원 역	열화당	1994
122	중국도굴의 역사	웨난 외 다수	정광훈 역	돌베개	2009
123	중국도량형도집	邱隆 외 4인	김기협 역	법인문화사	1993
124	중국동북지역고학연구 현황과 문제점	송호정 외 3인		동북아역사재단	2008
125	중국문물연구회	정성규		네이버카페	2018
126	중국문화사	찰즈 허커	박지훈 외 2인 역	한길사	1985
127	중국문화-원림	리우청씨	안계복· 홍형순 외 4인	도서출판사대가	2008
128	중국문화-중국박물관	리씨앤야오· 루오저원	김지연 역	도서출판사대가	2008
129	중국문화-중국음식	리우쥔루	구선심 역	도서출판사대가	2008
130	중국문화 -중국차	리우통	홍혜율 역	도서출판사대가	2008
131	중국문화-중국복식	화메이	김성심 역	도서출판사대가	2008
132	중국문화-중국경극	쉬청베이	최지선 역	도서출판사대가	2008
133	중국문화-중국건축예술	루빙지에· 차이앤씬	김형호 역	도서출판사대가	2008

283

134	중국문화-문물	리리	김창우 역	도서출판사대가	2008
135	중국문화-중국민가	샨더치	김창우 역	도서출판사대가	2008
136	중국문화-중국명절	웨이리밍	진현 역	도서출판사대가	2008
137	중국문화-중국회화예술	린츠	배연희 역	도서출판사대가	2008
138	중국문화-중국전통의학	라오위친	홍혜율 역	도서출판사대가	2008
139	중국문화-중국전통공예	항지앤·꾸어치우후이	한민영 역	도서출판사대가	2008
140	중국문화-중국도자기	팡리리	구선심 역	도서출판사대가	2008
141	중국문화-중국고대발명	덩인커	조일신 역	도서출판사대가	2008
142	중국문화-중국서예	천팅여우	최지선 역	도서출판사대가	2008
143	중국문화-중국문학	야오단	고숙희 역	도서출판사대가	2008
144	중국문화-민간미술	진즈린	이영미 역	도서출판사대가	2008
145	중국문화사	두정승	김택중 외 2인	지식과 교양	2011
146	중국문화의 즐거움	중국문화연구회		차이나하우스	2007
147	중국문화통론	이장우·노장시		중문출판사	1993
148	중국미학사	李澤厚·劉綱紀	권덕주·김승심 역	대한교과서주식회사	1992
149	중국미술사	마이클설리번	한정희·최성은 역	예경	1999
150	중국복식사	華梅	박성실·이수웅 역	경춘사	1992

151	중국사상	안길환		책 만드는 집	1997
152	중국신화의 세계	정재서		돌베개	2011
153	중국오천년-여성장식사	주신·고춘명	板本公司·河南厚子 역	(주)경도서원 (일본)	1993
154	중국인의 초상	자젠잉	김명숙 역	돌베개	2012
155	중국을 말한다. 제1권 -동방에서의 창세	양산췬·정자룽	김봉술·남홍화 역	(주)신원문화사	2008
156	중국을 말한다. 제2권 -시경속의 세계	양산췬·정자룽	이원길 역	(주)신원문화사	2008
157	중국을 말한다. 제3권 -춘추의 거인들	천쭈화이	남광철 역	(주)신원문화사	2008
158	중국을 말한다. 제4권 -열국의 쟁탈	천쭈화이	남희풍·박기병 역	(주)신원문화사	2008
159	중국을 말한다. 제5권 -강산을 뒤흔드는 노래- 대풍	청녠치	남광철 역	(주)신원문화사	2008
160	중국을 말한다. 제6권 -끝없는 중흥의길	장젠중	남광철 역	(주)신원문화사	2008
161	중국을 말한다. 제7권 -영웅들의 모임	구정푸·류징청	김동휘 역	(주)신원문화사	2008
162	중국을 말한다. 제8권 -초유의 융합	류징청	이원길 역	(주)신원문화사	2008
163	중국을 말한다. 제9권 -당나라의 기상	류산링·궈젠·장젠중	김동휘 역	(주)신원문화사	2008
164	중국을 말한다. 제10권 -변화속의 천지	진얼원·궈젠	김춘택 역	(주)신원문화사	2008
165	중국을 말한다. 제11권 -문재와 슬픔의 교향곡	청위·장허성	이원길 역	(주)신원문화사	2008
166	중국을 말한다. 제12권 -철기와 장검	청위·장허성	김춘택·이인선 역	(주)신원문화사	2008

285

167	중국을 말한다. 제13권 -집권과 분열	후민·마쉐창	이원길 역	(주)신원문화사	2008
168	중국을 말한다. 제14권 -석양의 노을	멍펑싱	김순림 역	(주)신원문화사	2008
169	중국을 말한다. 제15권 -포성속의 존엄	탕렌저	김동휘 역	(주)신원문화사	2008
170	중국역사의 수수께끼	왕웨이 외	박점옥 역	대산출판사	2001
171	중국조각사	루�씬	전창범 역	학연문화사	2005
172	중국의 도자기	鈴木 勤		세계문화사 (일본)	1977
173	중국청동기시대 上	張光直	하영삼 역	학고방	2017
174	중국청동기시대 下	張光直	하영삼 역	학고방	2017
175	중국청동기의 신비	李學勤	심재훈 역	학고재	2005
176	중국청동기를 주제로한 도자조형연구	장림리		서울산업대학교	2008
177	中國靑銅器 眞僞鑑別	盧 丁		광동과기출판사 (중국)	2000
178	중국청화자기	황윤·김준성		생각의 나무	2010
179	중국전통문양	W.M.HAWELY		이종문화	1994
180	중국의 품격	러우위리에	황종원 역	혜강출판사	2016
181	중국철학사	김충열		예문서원	1996
182	중국화론	허영환		서문당	2001
183	중국화폐의 역사	루지아빈·창후아	이재연 역	다른생각	2016

184	조형의 원리	에이비드A. 리우어	이대일 역	예경	2016
185	지형학	권혁재		법문사	1990
186	지대물박 (중국의 문물과 미술문화)	소현숙		홍연재	2014
187	지금이라도 중국을 공부하라	류재윤		센추리원	2016
188	지질학 원론	원종관 외 5인		우성문화사	1991
189	청동기	시안시문물보호고고학연구소	중국문물 전문 번역팀	한국학술정보 (주)	2015
190	淸代粉彩瓷	紫都 외 1인		遠方出版社 (중국)	2004
191	治國	東野君	황보경 역	아이템북스	2014
192	카오스와 복잡계의 과학	이노우에 마사요시	강석태 역	한승	2002
193	平天下	東野君	송하진 역	아이템북스	2014
194	프랙탈과 카오스의 세계	김용운·김용국		도서출판 우성	2000
195	한국의 보물 해인	김 탁		북코리아	2009
196	한국건축사론	윤장섭		기문당	1994
197	현대문화인류학	Roger Keesing	전경수 역	현음사	1992
198	한국의 전통건축	장경호		문예출판사	1993
199	한국문양사	임영주		미진사	1998

287

200	한국미술문화의 이해	장경희 외 5인		에경	1996
201	현대미술용어100	구데사와 다케미	서지수 역	안그라픽스	2012
202	화하미학	李澤厚	권호 역	동문선	1990
203	한국과 중국의 고고미술	김재원		문예출판사	2000
204	韓非子	韓非子	허문순 역	일신서적 출판사	1991
205	황금분할	柳 亮	유길준 역	기문당	1986

288